LIFE IN LIVE

馮建彰
（二馬）

004　自序

006　推薦序‧段鍾潭（滾石唱片 總經理）

007　推薦序‧陳鎮川（源活國際娛樂 負責人）

008　推薦序‧張四十三（角頭音樂創辦人）

009　推薦序‧林暐哲（林暐哲音樂社 負責人）

010　推薦序‧鍾成虎（添翼文創事業 董事長總經理）

012　推薦序‧尤佳施（TVBS 視覺中心 經理）

014　　CHEPTER 1 ── 演唱會後台人生的啟動

018 電視兒童到追星少年／019 我的年少第一志願／020 夢寐以求的工作

022 獨當一面設計節目舞台／024 人生的第一場演唱會／026 電視台的美好歲月

028 搶進中國市場／030 娛樂產業的巨變／031 在咖啡館誕生的舞台設計公司

033 十年努力的成果／038 現場工作的魅力

040　　CHEPTER 2 ── 原創舞台設計完全解析

042　　演場會現場大圖解

044　　WORK 1　蕭敬騰 搖滾吧！進擊的大老蕭

054　　WORK 2　蘇打綠 純白蜂巢‧讓想像無限延伸

062　　WORK 3　陳綺貞 雙環時光機護駕‧才女蛻變女神

　　　　　　　　　SPECIAL 雙環解密，專訪技術設計師：楊金源

074　　WORK 4　張懸 倔將女聲‧詩歌抵擋媚俗

084　　WORK 5　李宗盛 深情大叔‧掩不住的光華

092　　WORK 6　滾石三十 人人心中都有一顆滾石

108　　WORK 7　五月天 搖滾天團‧用好音樂撼動世界

134　　WORK 8　S.H.E 花漾女子‧因愛而綻放

142　　EVENT 1　金曲獎 十年磨一劍‧挺台流行音樂

162　　EVENT 2　音樂祭 重搖滾到小確幸

172　　EVENT 3　MOVING STAGE 街頭黑魂炫風

184　　EVENT 4　中央車站 未來展演空間‧華麗進站

188　　CHEPTER 3 ── 從舞台設計看娛樂產業

190 揭開這一行的魔鬼交易／196 客戶服務一本經／202 娛樂產業的未來

整理資料寫作這本書的想法，源自於角頭音樂四十三老師在某一年邀請我到大專院校分享舞台設計的課程。在整理的過程中發現自己這十多年來累積了不少故事可以跟大家分享；加上授課時，同學們並沒有報以打瞌睡的回報，並且對我分享從舞台設計師去看娛樂圈、去解析他們的偶像等內容，覺得很有興趣的樣子。

於是，我在校園的演講持續了兩、三年，演講的內容也增加了新的作品分享，加上二○一三年的十二月參加了黃子佼主持的〈創意多瑙河〉節目，讓我更加確定要藉由出版，將我的經驗分享給更多想要了解娛樂文化產業幕後工作，甚至是對設計之路有興趣的讀者。

在第一次與出版社同事一起開會的時候，突然想起這本書，嚴格來說，是設計書？還是自傳？還是娛樂八卦內幕報導？究竟消費大眾有沒有興趣想了解？

畢竟，在決定出書的一刻，就同時背上了市場銷售壓力了，總不能讓支持我的出版社賠錢吧！

一來我不是公眾名人，也不屬於專家學者，更沒有在世界各大設計獎項獲獎無數。於是我找到一個出版此書的角色定位，也讓所有不認識我、不認識我們團隊的人在看了這篇自序後，能夠引起閱讀興趣。

一九八○年代，全民一起努力創造台灣經濟奇蹟的同時，也慢慢多樣化了娛樂事業，我們的故事就從九○年代第四台（Cable台）浮現說起。因為第四台改變了電視圈產業生態，也造就了台灣無數的娛樂創意產業人才，FREE'S「福利事」便是其中孕育而生的特殊新興行業。

本書不僅從我與FREE'S團隊的由來開始介紹，更會藉由時光倒轉，帶出你我所熟悉的人、事、物。除了有我們一路走來合作過的歌手、天王、天后、天團、知名經

紀人、製作人、精采的合作回憶等，也會整理出所有設計作品記錄，將當時創作的艱辛過程、現場回憶與完美的成果，做獨家完整的整理，更會引用最新的影音連結，讓正在閱讀此書的讀者，運用手機的QR CODE連結，回顧當年的精采影音畫面。

除了介紹歷年知名的案件作品之外，我們更整理出一份淺顯易懂的演唱會行業小百科，將各位常常去看的演唱會現場各個工作單位、各區域硬體器材等做解說，讓對這一行有興趣的人有初步的了解。

要在這本書裡特別的感謝幾位前輩與朋友，因為他們給了像我這樣的創意技術工作者，一個充滿機會的時代。我相信許多與我一起成長的朋友也會對他們充滿感激。

葛姐、小燕姐、川哥、佳施姐、謝老闆、文玲姐、功儒哥、段老闆，以及我現在的老闆勇志、艾姐、五月天。

我的必應創造夥伴洋公、小張、阿樺、小春、志揚。我的FREE'S老戰友大華、阿里。我的太太嘉汝、小犬有錢。還有願意幫助我出版這本書的大藝出版社以及出版社社長，也是我從TVBS、東風的老同事江明玉小姐。以及購買此書的您！

最後，本書會取用到每一個合作過的客戶、唱片公司、製作公司的相關圖文，我們皆已洽詢當時合作的人士，並盡可能取得相關資料使用授權。若是有疏忽或不盡完善之處，在此深表歉意，並請各位繼續支持FREE'S。

LINK
第四台
（維基百科）

舞臺設計對演出的成敗是三分之一以上的關鍵

滾石唱片 總經理　段鍾潭

和二馬正式的合作是滾石30演唱會，台北一場，大陸八場。過程都碰到一堆問題，但是結果很圓滿。於是又有了廣州中央車站和後車站的合作。這幾個案子對滾石來說都非常重要，不容失敗的案子。幸好都有好結果，所以二馬也算是我們的幸運之神了。

我真的覺得二馬的舞台設計救了滾石30的台北場和北京場。台北場要解決的問題是藝人的數量很大。如果是傳統的三面台，這麼多組藝人上上下下，一定會變成跨年晚會，什麼氣氛都沒有了，所以舞台的設計立刻就進入了四面台的討論。我記得那個時候，正式的演唱會都不會使用四面台。主要原因是成本太高，大約是二至三倍的硬體成本。再來是影像不好做。近年的演唱會，影像都佔了很重要的角色，四面台的影像處理有很大的限制。台北場的滾石30在二馬的舞台設計創意下，最終非常完美的落幕，詳細的說明，就讓二馬來吧！

到了北京場時，面對的難題就不一樣了。北京的場地是鳥巢，一個十萬人以上的場地，非常大。據說，還沒有舉辦過成功的售票演唱會。四面台是確定的，但是多大的四面台呢？燈光、音響、影像都是巨大的挑戰。當時，所有的工程單位、設計單位、歌手等，沒有人在鳥巢演出過。舞台設計當然還是找二馬，二馬也很酷的接下任務，一副胸有成竹的樣子。

鳥巢的舞台設計的挑戰是什麼？我記得我和二馬在會議時的對話是這樣的。我說，鳥巢的場地太大，而且是四面台，演出時間是下午四點到晚上十點。這些因素都會造成觀眾的不專心、不耐煩。節目當然要好看，但是舞台的設計要能夠解決這些問題，給節目更多的支持，相輔相成。

如何解決呢？我們必須依賴舞台設計來解決。我們的舞台必須讓觀眾進場看到舞台後，就已經相信這將是一場永生難忘的演唱會。看到舞台就要相信，這是我們的挑戰，二馬做到了。

最後，和各位分享的是，舞台設計到底有多重要？拋開預算和功能的考量不說，舞台設計對演出的成敗至少是三分之一以上的關鍵。它對所有在場的人都有重大的影響，大意不得。

這是我和二馬的合作經驗。到了中央車站和后車站的合作時，彼此又有更多新的體會，也很精彩，我們下次再說吧！

那一年，我們的鐵皮屋實驗室

源活國際娛樂 負責人 陳鎮川

和二馬的合作，已經不知從什麼時候開始追溯了。

那一年，我們在電視台一起面臨娛樂轉型的世代：

他對於棚內的綜藝節目佈景設計意興闌珊，而我向來也就不是做綜藝節目的料。所以當時在節目部的我和在視覺設計組的他，自然沒有什麼太深的往來，當然，是因為沒有什麼讓我們太有興趣的案子可以往來。

後來，在小燕姐的大力推動下，我和二馬的工作內容和緣分一時之間峰迴路轉。那時候小燕姐給了一筆不小的預算做了〈SUPER LIVE 3-5〉這個電視演唱會節目，繼而帶動了許多唱片公司和我們合作新歌演唱會的風氣。為了推動這些業務，葛姐甚至還搞出了南港101這樣一個中型的演出場地，讓演出場地匱乏的台北暫時得以紓困。

而這個舞台，何止是歌手渴求？

南港101的誕生對我和二馬等喜歡舞台表演節目工作的人來說，根本就是一個天賜的遊戲屋，或者說根本就是一間充滿了無限可能的實驗室。

那時候每個星期幾乎都有所謂的新歌演唱會，幾年下來，讓我們無師自通的學會了許多做演唱會的技巧。

當時的二馬能夠承受的設計量現在想想十分驚人，剛好碰到滿腦子胡說八道的我，兩個人我一言，他一筆的玩出了很多值得為年少記憶的作品。

我們聯手把南港101的舞台變成了莎拉布萊曼的歌劇院，郭富城的森林，張惠妹與全亞洲連線的衛星舞台，甚至某一年的颱風，原本計畫在中正紀念堂開唱的張學友因為廣場淹水，我們在幾個小時之內便在101準備好了一個全新的舞台讓歌神和歌迷避風遮雨，轉移陣地準時順利開唱……

不算大的那座舞台，實驗了我們的狂想，也實現了許多天馬行空的夢想。

現在的我們帶著當年互相磨出來的經驗在不同的世界各自成長，當年的我們又怎麼會想到，原來手上那份辛苦但有趣的工作，在幾年後竟成為我們窮極一生忙碌的重點事業，也成為這一輩子最重要的依賴？

出書是另外一個我們都說了很多年的計畫，我連一個字都還沒開始，而二馬先完成了。

恭喜你！那一年我在人生事業新訓班的好夥伴。

脫軌人生，無悔青春

原以爲二馬老師應該會把我列入不受歡迎廠商名單，沒想到這次竟然要我幫他的第一本書寫序。因爲以前讓他做了幾次白工，曾經多次用了他的設計圖去提案和投標，但最後都無疾而終沒有後續。在那時沮喪的情緒中，我根本沒意識到總該給他個基本的稿費，常常就這樣故意遺忘。而這位仁兄，也似乎很有默契地就那樣，故意不會來電過問了。回想這些事，雖然已久遠，但一直對二馬老師當時的拔刀相助，除了銘謝，心裏總還是有些過意不去的。

要辦活動，可以有他，也可以沒他。

沒有他，是因爲你還不知道他一直存在。

有了他，會讓你覺得你正在辦的是一個既專業又很了不起的活動。

所以，不得不承認因爲他那時的出現，讓我對音樂節有了更多的想像，對節目的安排和氛圍有更精準的掌握。

猶記得那年海洋音樂祭第十回，明知道得標的可能性微乎其微，但作爲一個海祭的創始者，朋友都說：你有義務與責任，至少把這十年海洋的點點滴滴，做一個完美的回顧發表，去試試吧！於是，我找了二馬，經過幾回的討論發想，他畫下了一個我認爲台灣史上最偉大

的舞台（如左圖），只可惜它未能出現在那年的沙灘上。

恭喜二馬，也感謝這本書的出現。

這是他生命中的偶然脫軌，使原本只是個電視舞台設計師的他，有機會替台灣的音樂節，在每個世代交替與不平凡的時刻，留下一張張屬於青春與夢的舞台模樣。

角頭音樂創辦人　張四十三

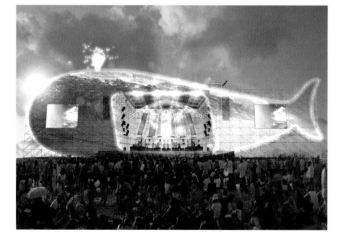

紀律才能 vs 浪漫瘋狂

這世界上有兩種人：一種人嚴肅認真，迷戀嚴格的秩序。另一種人，浪漫不羈，充滿創造力。

二馬結合了這兩種特質，同時具備紀律才能與浪漫瘋狂。

人生短暫，在我看來，「獨立」是成為自己的過程。創業對我來說是成為自己。工作就是一種精神創造。和二馬的合作，從多年前開始。我們合作了好多案子，記得一回我天馬行空畫出一檯雙頭鋼琴，二馬就用超乎想像的方式呈現出來，還加了一個鳥籠和藤蔓。陳綺貞世界巡迴演唱會想要呈現宇宙，二馬就使用台灣首度開發的雙環技術打造迷幻氣息的舞台。我想讓盧廣仲台北小巨蛋演唱會規劃成五百障礙跑道，二馬就在小巨蛋裡造了一個，甚至在舞台中加了一顆荷包蛋。經營公司新歌手魏如萱，從 Legacy 首次進入 TICC，我希望創造不對稱略帶隨機混亂的風格，二馬就想出用曲折的電線與高低燈泡，創造有想像力的景深與光線。每一次，二馬與 FREE'S 團隊都如此出色。

二馬謙虛，在這本書裡，提到的作品只是他工作的一小部分，他的能耐可大了。如果你要找工作夥伴，問我的建議，我會說你一定要找擁有「二馬特質」這樣的人。你可以用他建立的工作標準和工作態度來當成選擇夥伴的判斷原則。

添翼創越工作室作為創作歌手的經紀品牌，一路以另類進入主流（Alternative to main stream）的角度，期許在行業用自己的力量經營原創音樂，推動獨立創作歌手風潮。我們對夢想著迷，為夢想興奮。在這個過程中，二馬一次一次陪我們完成瘋狂又細膩的想像，一起透過紀律與瘋狂來形塑自己的藝術。如果你對夢想也有一點期待，你一定要認識這個人、看這本書。你會知道什麼是紀律，什麼是浪漫。

添翼文創事業 董事長總經理 鍾成虎

故事都從塗牛屎開始

林暐哲音樂社 負責人　林暐哲

二馬過去合作的對象以偶像型歌手的演唱會居多，要找他為蘇打綠設計演唱會舞台，首先雙方必需得把過去經驗「打掉重練」；對我來說，原本並不熟悉大型演唱會的製作流程，一方面想保持獨立樂團音樂最大的精神，一方面又冀望二馬能夠來個石破天驚的壯麗舞台，這種矛盾拉扯直到今天依然如此。

也就因為這種本質上的差異，我們的合作只能各自「塗牛屎」；也就是從想法開始無中生有、做法一路上土法煉鋼，如果失敗了你幫我亂擦藥，我幫你窮補貼，成功了一起偷笑、苦笑、傻笑，雖然過程繞了滿多遠路並付出不少代價，最終還是共同成就了符合蘇打綠獨特性格的音樂與舞台。

我們的第一次合作是蘇打綠二〇〇七年首次登上台北小巨蛋的《無與倫比的美麗》演唱會，那次舞台仍有偶像演唱會的痕跡，直到二〇〇九年的《日光狂熱》演唱會，才真正有所突破。

記得我一開始對《日光狂熱》演唱會的要求是：要有很大的螢幕，讓進場的觀眾像是來到超大型的電影院，因此而堅持使用投影幕，捨棄主流的LED螢幕，基本上是把大型演唱會當成Live House的放大版在思考。

這樣極簡的舞台，起初二馬覺得很難發揮設計長才，並且在工程上也有困難，然而他毅然擔起硬體統籌的任務，跟我一起找出理想方案。這次演唱會破了小巨蛋記錄，除了訂做了五層樓高的巨幅投影幕，出動了三台高性能投影機，也因為螢幕超大，讓容納一萬人的小巨蛋場館變小了，因此巨大的影像投射、特殊的燈光鋪陳，各種的視覺元素可以盡情的發揮，放大了蘇打綠現場音樂的效果。

這次經驗也讓我們發展出奇妙的革命情感與默契。

二〇一二年《當我們一起走過》小巨蛋演唱會，我丟出的課題是：要用非常簡單的元素做出舞台「崩落」的效果；至於如何做到，就交給二馬與他的團隊。

我想，這次的「牛屎」二馬有得塗了。經過幾次來來回回的溝通，有一次在一個東區開到清晨四點的咖啡廳，二馬從原本正方形的舞台圖裡，幻想出一個用紙箱做舞台的創新解法，也讓我相當傻眼的回了他一個六角形的蜂巢／家的概念。這個在外界眼中相當專業的作品，其實仍出自於我們互相塗牛屎的精神，只是這回我跟二馬更有能力「強迫」一群人跟我們一起瘋狂，才能造就出蘇打綠演唱會至今最特別的蜂巢舞台以及二馬生涯中的經典作品。

我從不把二馬當作只是舞台設計師，而是視為演唱會的重要夥伴，從歌單設計就找他討論、研究，然而，我常在設計遇到限制時選擇逃避，把問題丟給他解決，因為我知道，他總是有辦法克服。也因為我們都有偏執狂的工作態度，才能合作至今。

製作演唱會給我的啟示是，在唱片工業持續低迷的年代，演唱會反而能回頭鼓勵與回饋創作，讓音樂與美學充分結合，從而打破主打歌的商業操作邏輯，某種程度讓蘇打綠成為一個專輯樂團，而不是單曲樂團，並且讓藝人感受到自己的創作得到了整體認同，更加肯定創作之路。

從二〇一四的十週年演唱會開始，蘇打綠慢慢的離開塗牛屎的階段，朝向更精準、專業的方向，然而當年那份自我突破與創新的精神，卻是永遠不變的。相信這本書有更多二馬與其他音樂人的牛屎故事，我也期待，未來我們會有更多精采的冒險旅程。

機會，永遠留給「懂得掌握機會」的人

TVBS電視台
製作資源部‧視覺中心經理　尤佳施

若有人問我：這世界上，什麼最貴？我的答案是：「機會」。

「機會」為何「最貴」？

因為「機會」的特質在於它不是你呼之即來的東西，但卻是你可以揮之既去的……。懂得這個奧妙之後，就會明白凡機會來到你面前，你不接，自然有別人會接，太陽依然明天從東邊升起，地球仍一如往常地運轉，但不同的是，昨日的你，接受「機會」與拒絕「機會」，你的人生都可能從此不同！當然，前提是你必須了解自己的企圖心有多強？能承受的極限有多大？

二馬，在我看來，就是一位極清楚而明確地知道自己要什麼的人，從他第一天坐在我面前接受面試問答的反應就看得出來。也因為他懂得掌握「機會」，於是，他選擇接受現實，暫時性地處於較低的職位與薪資，更重要的是，他有著非常積極而且向上的意志力，正如他書中所述，「我要認真進取，一年內，讓你們都認識我！」

掌握了機會，猶如只是拿到一張門票，踏進旅程的開端而已，辛苦還在後頭！你能夠走多遠？一路上的狀態能不能保持穩定？甚至漸入佳境，拔得頭籌？這都端看你是不是能夠禁得起各式各樣的挑戰；對於在這裡工作的同仁們來說，首先，第一個挑戰就是要面對我的要求。

在十幾年前，我的部門所訂定的制度與同業的設計單位，最大的不同在於「設計提案制」，設計師處理專案必須要有完整規劃與想法，絕不是遞一張設計圖出去就可交差了事。而對於設計師的工作心態，我的要求很簡單，第一、請以做作品的心態來處理你手上的每一個案子，第二、出自於專家之手的作品就該要

有專業的水平，這也只是達到基本的要求而已，更重要的是，你的作品要有魅力（也就是要有獨到之處）。若是做不到這一點，請問，憑甚麼別人要繼續把下一個案子交給你做？這是一個基本的邏輯，也是我常常拿來檢視我的設計師的一把尺。

這也就證明，由我們團隊設計出來的主視覺創意與舞台，絕沒有出現過重複或類似的作品。在最巔峰時期，電視台每一個星期製播一場演唱會，也就是說，每個設計師手上隨時都是三個案子在同時進行，甚至這三個案子的屬性完全不同，如室內演唱會、攝影棚佈景、戶外音樂祭、頒獎典禮……等，都有可能同時在作業流程中。無論如何，場場都是創新、精美而周延的製作水準。二馬，就是在這樣的一個時代與嚴厲主管的要求下成長與鍛鍊出來的設計師。

一九九三至一九九九年間，是台灣電視的黃金年代，在這期間踏進電視傳播業的人是幸運的，天時、地利、人和的好條件全部到位，對設計師來說，只要做好一件事，那就是「專注」。專注於創新、專注於如何把執行細節做好、專注於如何與製作團隊緊密結合……這些要求，如今寫來似乎稀鬆平常，其實，設計師當下所背負的壓力是非常大的。二馬，能夠持續保持一定的水準，不受有限資源的框架，力求創新，是非常難得的一位設計師。

本書，是他的奮鬥史，也道盡這一行的甘苦談，以及對於黃金時代的感恩，雖然辛苦，卻是有著無可取代的時空與環境，孕育著他和團隊一起成長，許許多多的智慧，也都是在艱難與強烈的企圖心之下，被激發出來，一次又一次地綻放出新的創意；相信在未來，還會有不同的時期與浪潮來臨，他，一定會再適時抓住，因為，他懂得——

機會，永遠留給「懂得掌握機會」的人。

CHAPTER ONE

演唱會後台人生
的啓動

我有幸在電視台的黃金歲月接受歷練，

繼而在娛樂產業風雲變幻之際，掌握先機，

及早站穩位置，才能闖出事業的一片天。

身為舞台設計師，既要發揮創意，帶給觀眾豐富的視覺體驗，

又要協調層層技術環節，還得確保舞台安全無虞，

可能也要有強大的心臟，應付各種突發狀況。

然而，這份工作最迷人的地方，

正是「現場」帶來的刺激感，以及永遠不嫌多的創意。

對於熱愛音樂、流行與設計的人來說，

這是天下最有趣的工作之一。

電視兒童到追星少年

我成長於網路、手機尚未出現的一九七〇～一九八〇年代，從小我就是標準的電視兒童。父母共同經營紙箱製造工廠，所以平時我都由祖母照顧。記得我小時候，總是跟祖母一起收看《五燈獎》節目，一起為參賽者加油，那也是我對「表演舞台」的最初印象。

青少年時，老三台的綜藝節目紛紛尋求轉型，最有指標性的，是中視的《歡樂一百點》，華視的《週末派》、《連環泡》等都創下高收視率，我當然也不錯過。

然而，對美術有興趣的我，看電視不只是單純看明星、笑料，我還會特別注意舞台佈景與各種機關，在心裡默默評斷高下。當時我最欣賞《歡樂一百點》的舞台，例如它在「錄單歌」[1]時（當年ＭＶ尚未普及，上電視節目錄單歌是打歌的重要方式），總能掌握歌曲意境，做出別出心裁的舞台，且絕不重複使用同一佈景。

入行後我證實了小時候的觀察，當年中視的確網羅一批創意家，在美術、燈光及運鏡上都費盡苦心，正面效益是吸引許多大明星上節目。

我年少時也是個熱情的追星族，最崇拜的偶像是香港四大天王，當年他們在香港紅磡體育館舉辦的每一場演唱會，我都特地去找錄影帶收藏。我會注意幕後工作名單，想知道舞台設計出自何人之手，結果幾乎都是同一人——香港資深的舞台設計師周炳坤老師。周老師成了我心中舞台設計界的偶像。

如今回想，電視可說是我年少時期的精神糧食與美術啟蒙，數年後，我有幸成為其中一員，從小小美術設計做起，找到人生的第一個舞台。

我心目中舞台設計界永遠的偶像周炳焜老師。

LINK

所謂「錄單歌」

我的年少第一志願：電視台美術設計

我的老家在桃園，高職念廣告設計，因為不愛讀書，偶然考上高雄二專，選填室內設計，但很快我就放棄了「替有錢人裝潢」的無趣念頭，一心想著，有朝一日我要到電視台發展。

那是一九九〇年代初，台灣有線電視媒體已經合法化，開始要百花齊放，對廣告科或創意相關科系的學子來說，工作的第一志願若不是奧美廣告，就是電視台的美術設計；而我心目中的第一名，是頂著香港母公司TVB（香港無線電視）的光環，於一九九三年開播的TVBS（無線衛星電視台）。香港TVB當年是華人區娛樂產業的龍頭，旗下擁有眾多藝人、歌手和專業製作人員，台灣的TVBS承襲這套管理和製作模式，積極創造節目的多樣性，尤其是TVBS・G娛樂台（現在的TVBS歡樂台），首創完全播放音樂、流行、戲劇、娛樂、體育等生活內容，是我必看頻道。

後來在金門服兵役時，我每次放假回家，包包一放就急著搭車到台北。這裡的一切都讓我感到興趣與新鮮，光是坐在飲料店，看著腳步匆忙的上班族與五光十色的店招，就讓我有無限聯想。

然而當時我的內心卻有一股焦慮，因為我隨手翻閱市面上的雜誌，發現美術設計的領域，在我當兵期間，已經完全進化到電腦作業時代，而我卻只在學校學過手工完稿及美術塗鴉POP，要怎麼與人競爭？

因為害怕落人後，又想趕快出社會闖蕩，我在距離退伍的前七、八個月開始翻報紙的徵人啟事，然後躁進地把履歷投到任何有徵美術人才的廣告公司、貿易公司乃至KTV、觀光飯店，不管自己資歷是否符合。

最終錄取我的是一家貿易公司，老闆娘打電話到部隊找到我，她很熱切地歡迎我退伍就去報到，可能是覺得「這小子真的很拚」吧！

為了趕快跟上時代變化腳步，我一邊工作一邊熟悉電腦繪圖軟體，還很不好意思地向老媽伸手要錢，買了一台貴得可以買一輛國產車的蘋果電腦。是的，我在開始賺錢之前，荷包已經大失血，但我相信這是必要的投資。

我並沒有放棄內心的第一志願——進入電視台擔任美術設計。我沒有想過自己能憑什麼？或者電視台都在做什麼？只知道我很愛看娛樂節目，很喜歡做設計，這股強烈的意念，或許也被老天聽見了。

夢寐以求的工作

在貿易公司待了一年多之後，一九九八年有一天，我從報上讀到：「TVBS電視台（當時稱聯意製作有限公司）誠徵美術設計」，心想：太棒了！立刻製作一份彩色的履歷寄過去。想不到不久之後，我就接到電視台的電話，是當時設計組主管尤佳施小姐打來的，她是我的啟蒙恩師，也是現TVBS的視覺中心經理。

這位未來的主管在面試中說，我並不在錄取名單內，但卻是排在候補第一順位，主要原因：「你不是美術設計科班出身，相關的繪圖軟體也不是很熟；但是從你的作品與自傳來看，頗有天份與高度企圖心，我們會考慮讓你有機會試試看，但前提是：一、你必須要能配合電視節目製作與錄影的彈性作息，可能平日會加班，甚至有時假日也要配合進棚或外場作業時間。二、依照你現階段的電腦繪圖能力，我們只能讓你從設計助理開始訓練，當然薪資也是助理級的水平，你可以接受嗎？」

開玩笑，這可是我夢寐以求的工作哪！就這樣，我從月薪三萬六千元的平面設計師，自願降為月薪二萬四千元的電視台設計助理，迎接我的大好未來。那年我二十三歲，覺得自己幸運極了。

第一天踏入電視台的情景，我仍然記憶深刻。當時TVBS位在八德路閃閃發亮的匯大大樓，我報到的視覺設計組（舊稱美術組，於一九九五年組織調整為視覺設計組）隸屬於三樓節目部，位置在最偏僻的角落，因此，我每天上班必須先穿過數個知名電視製作團隊的辦公區：有吳念真的〈台灣念真情〉、李濤的〈2100全民開講〉、王貞妮與陶晶瑩的〈娛樂新聞〉、強尼的〈西洋大樂兵〉、黃子佼的〈不負責音樂講座〉，以及娛樂總監張小燕的〈音樂愛情故事〉及〈小燕Window〉。短短的上工路，我有如漫步在雲端。

在視覺設計組拜見了十幾位設計師，我發現他們每位都會七、八種繪圖軟體，而我只學會兩種，因此我告訴自己，我得追趕進度，不要成為眾人的負擔。

一開始的工作內容，真的只算是打雜，像是製作談話節目的來賓名牌與解說圖卡，為電視螢幕套上文字等。即使如此，我每天都精神抖擻地上班，對一切充滿好奇與學習心。

有時候，在辦公室看到小燕姐在開會，在安全樓梯間遇見劉嘉玲與梁朝偉在抽菸，下樓轉角遇到陳慧琳詢問洗手間在哪裡，再下一樓，看見金城武叼著菸，還用台語流利地跟人寒暄。我明確感受到自己處在一個

充滿活力的戰場，包括製作人、導演都年輕又有幹勁。我許下目標：「我要認真進取，一年內，讓你們都認識我！」

電視台需要簽到，我習慣只寫姓「馮」，因為字跡潦草，被誤認為「二馬」，從此就冠上「二馬」綽號。上班第二週，我回家激動地告訴媽媽：「小燕姐今天喊我『二馬』，她認識我了！」然後母子像抽中大獎般開心老半天。

獨當一面設計節目舞台

那是進電視台的第三個月，某個晚上，有位學姊從主管辦公室回到座位上，收拾私人用品，然後跟大家說：「我就做到今天，掰了！」於是就匆匆地離開。

身為菜鳥的我也還搞不清楚狀況，而桌上的分機正好響起，原來是主管要我過去討論案子。主管說那位學姊原本在進行娛樂台招牌節目陶子主持的〈娛樂新聞〉的佈景設計，但是因為個人有急事而必須請辭，於是要我接手這個案子，並且給了我一份草圖（電視台早期都以鉛筆完成設計草圖後再掃描、上色），於是，我運用自己的想像力，以還不太上手的 3D 繪圖軟體，完成了在電視台的第一個作品，也讓主管認可了我的能力。

我的第二個案子是〈小燕 Window〉的場景設計，這是一個談生活娛樂話題的節目，在主管建議下，我設計了一間有現代都會風格的辦公室，並且設計了一台超大的電腦螢幕與鍵盤道具，作為資訊時代來臨的象徵。那個年頭，電腦、email、window 都是很炫、很新的符號，連節目名稱都要帶到。如今這些符號早已經落伍了，美術設計的角色也更加科技化，必須整合各種介面，創造虛實體驗，但不變的是要傳達時代精神與感受。

此後，我負責的設計案幾乎都是娛樂台節目，配合電視台每季或每年對節目舞台做改版，既切合我平日的興趣，也不知不覺引導我朝娛樂表演空間的領域邁進。雖然這份工作薪水不高，但看到自己的名字每天出現在片尾跑馬燈上，代表我的舞台設計「作品」天天呈現在大眾面前，就湧起一股成就感。

一九九八年，全新的歌唱節目〈勁碟爆唱 SUPER LIVE3-5〉開播，由卜學亮、曾寶儀主持，每次邀請多組藝人現場高歌，節目大膽採取現場直播，場地使用舞台挑高十七米的南港 101 展演館，媲美演唱會規格，現場也開放近千名歌迷參與。

這個節目對唱片公司而言宣傳威力十足，也獲得觀眾熱烈迴響，於是製作團隊進一步推出週六時段的電視宣傳演唱會，與唱片公司合作，為發片歌手量身打造舞台⌞，同樣在南港 101 錄影與直播。

L
I
N
K

〈勁碟爆唱 SUPER LIVE3-5〉
節目片段（陳奕迅）

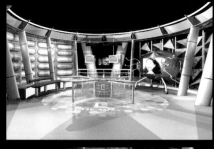

1 〈娛樂新聞〉佈景設計
2 〈小燕Window〉場景設計
3 〈娛樂新聞〉佈景改版
4 〈勁碟爆唱SUPER LIVE3-5〉舞台設計圖

SUPER LIVE 3-5

PK Show
林曉培 VS 陳綺貞

人生的第一場演唱會：與國際天后相逢

原本我並沒有參與現場節目的舞台設計，但我因為自己從小就喜歡透過錄影帶觀摩香港演唱會，有滿腔的心得，因此常找導播討論如何在舞台設計和運鏡上玩出新花樣，幾次下來，他對我印象深刻，便跟主管提議，不如讓我嘗試負責演唱會舞台設計。

我首次出的任務，是為美聲天后莎拉布萊曼服務，那是一九九九年一月，科藝百代（EMI Taiwan，現已改組為金牌大風）代理了莎拉的唱片，希望透過電視演唱會，打開台灣大眾耳朵。

雖然我從來不聽美聲音樂，我愛的都是像四大天王那樣煽情又動感的流行歌，但我仍然反覆試聽莎拉的新專輯《重回伊甸園》，逐漸進入她的優雅時空，最後從專輯封面找到靈感。

莎拉的唱片封套是一個劇場感的華麗紅色布幕，我與主管討論後，決定將舞台場景營造成歐式宮廷花園，然而，當時的輸出設備還沒辦法支援這樣龐大的尺寸，我們動腦筋找上曾替電影院繪製傳統電影看板的老師傅，請他依照我從圖庫搜來的歐式宮廷照，花了七天時間，以畫筆繪製出一幅高達四層樓的油畫佈景，質感棒透了。

接著，再請舞台公司以木作製作立體的羅馬柱，並且訂做紅色的劇場布幕。我還想從舞台正上方垂吊一盞水晶燈，然而，要配合劇場比例，尺寸必須超級巨大，主管教我可以自己動手做，把透明塑膠板剪成一片片的橢圓形，然後經由火烤加熱使其變軟，再予以略微彎曲塑形，目的是使其增加光線折射度，最後用鐵鍊串起，再依水晶燈的造型，一條條掛在環形結構上。當燈光一打上去之後，果然就像一盞璀璨華麗的水晶燈。

裝台時，導播透過鏡頭，發現舞台地板黑漆一片並不好看，於是我又跟主管把CD封套上的花朵圖像翻製成燈箱，鋪設在舞台中心。演出當日，我們還請來花店師傅，在舞台上直接佈置一簇簇鮮花，完美的舞台終於就緒。

當莎拉布萊曼及唱片人員到達現場，燈光開始測試，偌大的喇叭發出聲響，他們所有人都很驚喜，讓我終於鬆一口氣。正式演出當日，我躲在控制台技術人員的旁邊，看著整體的演出效果，眼淚不自覺流了下來。唱片公司對成果也非常滿意，還決定把節目製成VCD在台灣發行。

LINK
莎拉布萊曼電視演唱會
節目片段

這個第一次完整製作的演唱會作品，對我的意義重大，它讓我感受到「現場」無與倫比的力量，雖然電視演唱會的規模比不上小巨蛋等級的大型演唱會，卻仍有上千人在現場直接互動，可以直接觀察到觀眾在這個空間裡是否很享受、很愉快。我真想持續奉獻給這個舞台，這份工作實在太迷人了！

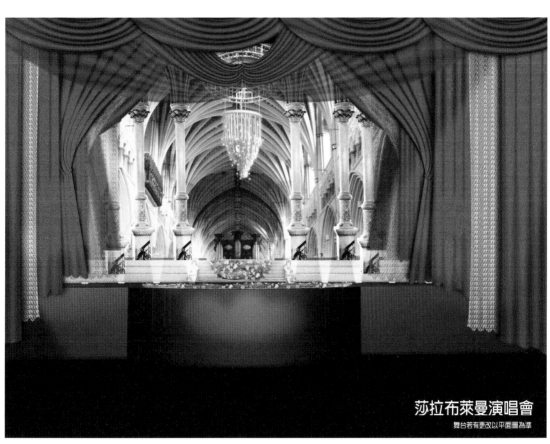

莎拉布萊曼演唱會

舞台若有更改以平面圖為準

電視台的美好歲月

在完成莎拉的演唱會後,主管告知我,此後就由我接手電視台演唱會的舞台設計專案,我的夢想成真了!

接下來整整一年半,我每週六、日都在工作,週六是宣傳演唱會錄影,當天要連夜改台,好在隔天的早上十一點把舞台交給〈SUPER LIVE〉彩排。工作「福利」則是透過唱片試聽帶,搶先聽到新歌,當然,有機會服務我的偶像如郭富城、張學友、鄭秀文,也讓我開心不已。

當時,舞台設計全由電視台方主導,有時,歌手新專輯連唱片封套、主打歌都還沒決定,舞台設計與唱片企劃必須同步進行,反而更有創意揮灑的空間。例如,在替郭富城《遊園驚夢》的宣傳演唱會設計舞台時,我們發想出滿是森林的舞台,為求逼真,緊急詢問全台灣做人造樹的廠商,連夜搜購了一大批,再來就是解決高度的問題,還請舞台公司再做加工,將樹木增高到四至六米,讓森林看起來有層次感而且有氣勢。

回想當時整個TVBS團隊那股只想把事情做好的衝勁與毅力,真是難能可貴啊!

回想這兩個純音樂節目,雖然沒有當今中國電視台砸下的高昂製作費,也比不上日本歌唱節目的美輪美奐,卻有最純粹的音樂以及台上與台下熱烈的互動。

那是一九九〇年代末稍縱即逝的娛樂圈盛況,TVBS-G充分掌握到天時、地利與人和:天時是台灣流行音樂產業尚未遭遇網路浪潮衝擊,實體唱片仍能締造百萬銷售佳績,且海外市場都大有斬獲,唱片公司利潤豐厚,有充足的預算舉辦免費宣傳演唱會;「地利」也是千載難逢,當時小巨蛋還沒落成,國內欠缺辦演唱會的場地,而南港101場館在那時候開幕,其條件正好符合了辦演唱會的條件,地點緊鄰市中心旁,雖然最多只能容納約三千多人,但是場館空間寬敞,硬體設備不但齊全,也是當時國內最好的,非常能夠發揮舞台創意與機能的一個場館。而所謂「人和」,當然是葛福鴻小姐(葛姐)與小燕姐在唱片圈的人脈。

在節目上曾出現的「新人」,多是日後閃亮的大明星,如蔡依林、周杰倫、梁靜茹、陳綺貞等,或是才剛要拓展台灣市場的陳奕迅。十幾年前的新人,面貌都很清純,我記得,〈SUPER LIVE〉製作團隊曾移師新加坡製作特輯,在機場巧遇華納唱片主管,他向我們介紹身旁一位外表中性、蹦蹦跳跳的新人,名叫孫燕姿。而小女孩日後蛻變為天后,更成為我服務的超級客戶。

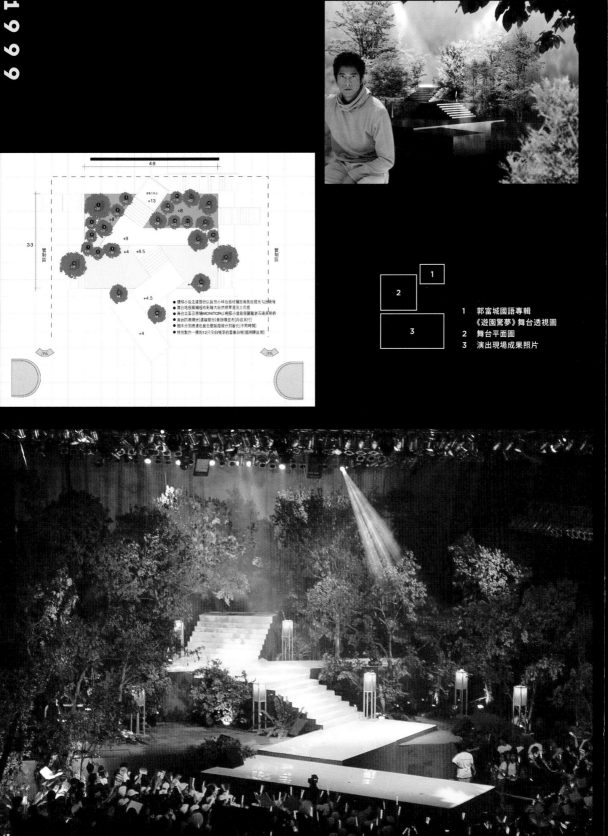

48

33

管制區　管制區

+13

+8

+9

+4 +8.5

+4.5

+4

PA　PA

1　郭富城國語專輯
　　《遊園驚夢》舞台透視圖
2　舞台平面圖
3　演出現場成果照片

搶進中國市場

二〇〇二年，葛姐與小燕姐創立東風電視集團，分別出任董事長與總經理，在TVBS合作無間的製作團隊，也移師東風，陳鎮川出任東風副總，我這名小兵擔任視覺設計組主管，專門負責演唱會的舞台製作。

東風的綜藝資源豐沛，旗下的關係企業包括從事藝人經紀的「小燕家族」與豐華唱片、上海節目製作公司、演唱會經紀製作公司等，目標前進亞洲及中國市場，打造華人娛樂圈的超級品牌。

我在東風第一年，適逢偶像劇《流星花園》在中國及東南亞地區走紅，東風的製作團隊順勢推動F4（言承旭、吳建豪、周渝民、朱孝天組成的團體）巡迴演唱會，我因為這樣，第一次踏上中國大陸，跑遍各城市的表演館場，也感受到不小的文化衝擊。例如，當時我們都會請人高馬大的黑人擔任貼身保鏢，以保護藝人免受粉絲瘋狂追逐；又如，每場演唱會必定有大批沒買票的民眾，拚命爬牆、爬窗鑽入會場，場面混亂，但這些現象也反映中國社會對流行娛樂文化的渴求。

值得一提的是，當時台灣藝人只要巡迴到香港一站，舞台設計師就得拱手把工作讓給香港設計師，因為香港的娛樂事業起步早，演唱會人才資源豐富，香港主辦方大多不認同外來設計師的程度與能力，加上紅磡體育館的場地特殊，更不願讓外人插手。當F4演唱會巡迴到香港，我也只能照這個規則走，卻意外地與我的偶像——香港舞台設計師周炳坤結下緣分。

我記得，當時兩方人馬約在上海明珠塔旁的五星級酒店開會，會議結束後，我興沖沖地走向周老師，告訴他我極為景仰他，也趁機問了他好多演唱會的細節與機關構成，他很驚訝一個陌生人能夠對他的作品如數家珍，我們暢談許久，從此結為忘年之交。

那一年隨著F4演唱會四處征戰，工作足跡遍佈中、港、日、韓及東南亞地區，我深深體認到，台灣作為華人娛樂中心的軟實力，以及在這一行必須不斷自我精進，才有機會躍上國際舞台。

首度踏上中國大陸市場的二〇〇二年F4巡迴演唱會團隊。

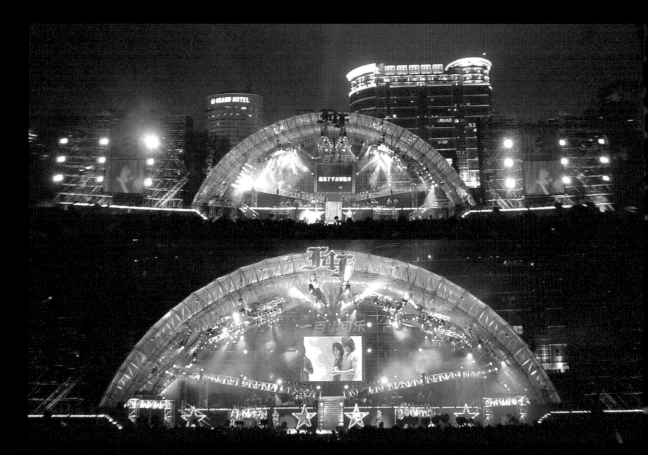

據說這套演出舞台圓頂是平常用來修理
飛機的棚頂。至今兩岸都未出現過，如
同 F4 至今所創造的偶像神話一樣。

娛樂產業的巨變

演唱會舞台設計是因為市場需求而被創造的「特種行業」，在過去都是依附在大系統裡，連較早在台灣社會出現的劇場舞台設計人才，也是身兼多職的半業餘狀態。

直到一九九〇年代起，隨著台灣歌手赴中國舉辦演唱會的頻率增加，以及台北小巨蛋於二〇〇五年啓用，大型售票演唱會才蔚為潮流，大家開始需要專門的演唱會人才。然而這一行較為冷門，又沒有學校，也沒有老師，初期實在欠缺本地人才，因此早期台灣舉辦演唱會，幾乎都是請來香港的舞台設計師、燈光師、音響師，他們的規格與水準，是身在電視圈的我們觀摩的對象。

當年最轟動的演唱會，是迅速竄紅的張惠妹於一九九九年連辦十四場的《妹力九九亞洲巡迴演唱會》，累計超過五十萬人次參與，被視為台灣演唱會史上的標竿。

而我在東風工作的第二年，開始感受到娛樂產業的變化，從二〇〇〇年起，曾經作為娛樂產業火車頭的唱片業，受到盜版及網路革命的衝擊，實體唱片銷售量大幅滑落，影響所及，電視台也不再能仰賴唱片圈的庇佑。我的親身體驗是，宣傳演唱會的預算緊縮，觀眾也轉移到其他的聆聽管道，娛樂節目的舞台設計也趨於簡陋。反觀，售票演唱會則愈來愈蓬勃，舞台設計的規格也愈來愈恢宏。

二〇〇四年陳鎮川離開東風，開了台灣第一家演唱會製作公司「源活娛樂」，直接跟藝人簽約合作演唱會；我眼見演唱會的勢頭大好，早就蠢蠢欲動，開始利用休假向川哥接案，等到假日用光了，還拉設計組的兩位組員下水，批准他們的假單，好讓演唱會的外務順利完成。這種「上樑不正下樑歪」的情形，撐不了三個月，就被老闆發現了。

葛姐對我們下了最後通牒：別再送假單來了，要就直接拿離職單。老闆的一句話讓我沒有反覆的餘地，終於決定放手一搏了！

在咖啡館誕生的舞台設計公司

二〇〇五年，我與其中一名設計組的組員一起離開電視台，留下另一位組員，因為我不敢保證能同時養活三個人。我很清楚，舞台設計在整個產業鏈中處在下游位置，只能等待製作人找你，沒有主動權，因此更要使盡全力，做出好口碑。

因為擔心只做設計無法維持生活，所以開了間咖啡店，也充當辦公室。幸好，前半年有川哥的案子能養活我們，兩個人每天早上十點多約在咖啡店碰頭，一人一台電腦就開始上工，過著克難但充實的日子。

新手上路的我們，發現電視演唱會與大型巡迴演唱會的舞台工作相比，真是小巫見大巫。我們那半年執行過孫燕姿、蔡依林、王力宏、S.H.E的巡迴演唱會，許多眉角與細節都是邊做邊學，需要跟各領域的師傅請益，挨了罵就趕快修正並記取教訓。

我是美術出身，擅長的是藝術表現與天馬行空的創意，對於結構、機械、數字沒有那麼敏銳，然而，舞台設計在進入工程階段時，必須繪製工程圖讓技術人員精準銜接，幸好週邊的技術人員願意提點我們，我的搭擋也能與我互補分工。由於我們太多是多個案子同步執行，常常一人在北京場勘，另一個人卻正在上海搭台，回到台北會合後，再一起商討所有案子與繪圖。

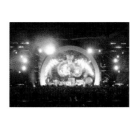

（右）孫燕姿演唱會
（左）蔡依林演唱會

FREE'S舞台設計的前身FREE'S CAFE。

半年後，我們自覺工作模式成熟，邀請電視台的另一位組員「歸隊」，辦理公司登記並租了一間辦公室，「FREE'S福利事工程行」正式掛牌上路，是全台灣（或許也是華人圈）第一家以表演空間設計為主的團隊。呂重諺與陳皆理這兩位陪我一同度過草創期的夥伴至今仍是我的重要戰友，也是公司股東。

創業過程不是沒有挫折。最大危機是，公司才剛成立，川哥的製作團隊卻突然中止與我們的合作，我們失去最大也是唯一的客戶，立即面臨斷炊危機。

這讓我反省，或許因為過去以來工作都還算順遂，因此心裡有一種「我很厲害，不可被取代」的迷思，也因此後來面對客戶時，有時會過於堅持己見或不願意一再修圖，導致彼此出現摩擦。

就在我們日子變得清閒，感到很不習慣時，一組陌生的製作團隊主動找上門，是滾石唱片要與我們洽談五月天的巡迴售票演唱會！

原本滾石已經找了香港的周炳坤老師，但周老師因為工作忙而推辭，巧的是，滾石正好遇到南港101館場的負責人，才會找到我們這家新成立的小公司。

當時的五月天已經是征服海內外的搖滾天團，我們受邀參與製作的，是當時創下華人演唱會歷時最長紀錄的《FINAL HOME 當我們混在一起》巡迴演唱會，也是五月天首度前進中國及挑戰香港紅磡。我們對於這次任務既興奮又倍感珍惜。這次合作也奠下我們與五月天長期的合作關係，更種下後來五月天成為我們的老闆與事業夥伴的因子。

呂重諺（左）與陳皆理（右後）攝於FREE'S辦公室 ／ 2014

十年努力的成果

開業一年後，我們請了第一名員工，十年來，FREE'S 已培養出十幾名專業的空間設計師，個個能獨當一面，讓我有機會把心力放在舞台技術研發以及開拓資源。

這十年來，台灣的演唱會場地也有了長足進步。以往因為沒有適合的場地而限制了演出機會，近年北中南都有許多大型展演場地，讓流行音樂演出市場變得更加熱絡。

小巨蛋在規劃時，曾向我諮詢舞台基礎設施的建議，場館內的吊點及鋼樑密度極高，讓裝置再複雜的演唱會都遊刃有餘，令許多國外製作團隊稱羨。

二〇〇九年開館的高雄世運主場館，則是國內目前為止最大容量的館場，吸引許多國內外巨星在此舉辦大型演唱會。

除了國內演出蓬勃成長，台灣歌手一年在全球舉辦的大型巡迴售票演唱會有數百場，在中國演唱會市場中，台灣歌手更包辦七成以上的個人演唱會，吸引超過百萬人次觀眾。演唱會已經是台灣流行音樂產業最主要的傳播管道與獲利來源，也是帶動週邊產業發展的引擎。

令我驕傲的是，台灣目前從事演唱會舞台設計的公司約五家，而 FREE'S 在其中排行第一，「市佔率」達七成，靠的是豐富札實的經驗，以及與其他領域合縱連橫的默契。

FREE'S 的業務除了演唱會舞台設計，也做過各大頒獎典禮舞台設計、海內外知名音樂祭、藝術展、時尚品牌秀、專業展演空間規劃，協助過台北小巨蛋成立初期的各項硬體規劃，更於二〇一二年成立上海營運公司，將設計版圖擴展至大中華地區。

入行十多年，我有幸在電視台的黃金歲月接受出道洗禮，

又在娛樂產業風雲變幻之際，掌握先機，及早在演唱會產業站穩位置，才能闖出事業的一片天。不只是我，許多從電視台出來的製作人、燈光師、音響師，都是在時代的轉捩點選擇跨出去，才會有今日的成績。

二〇一四年，第二十五屆流行音樂金曲獎頒獎典禮（參見一四二頁），不論視覺設計、音效、節目編排都大受好評，但對我們這些幕後工作者來說，製作這場典禮最大的意義是與「老同學」相聚，十二年前都是東風電視台的工作夥伴，在製作人陳鎮川領導下，一起製作過多屆金曲獎，如今再度聯手，默契十足。

的徐國祚、擔綱典禮主視覺與VCR設計的羅申駿，以及承攬舞台設計的我們，金曲25頒獎典禮為未來金曲盛會豎立新的標竿，它所帶來的影響力才要開始發酵。我們的共同期望是，透過高水準的典禮呈現，促進良性競爭，帶動更多新血加入影視娛樂行業。

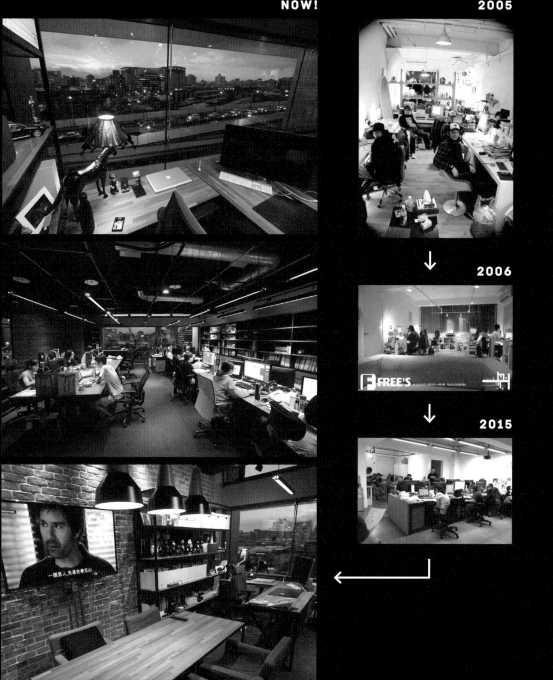

NOW!

2005

2006

2015

現場工作的魅力

身為舞台設計師，角色很多重，既要發揮創意，帶給觀眾豐富的視覺體驗，又要協調層層技術環節，還得確保舞台安全無虞，畢竟這是短時間湧入上萬人的盛會。為了因應每個場地與表演藝人的屬性不同，舞台設計常要半年前就投入籌備，付出時間長度僅次於製作人。

這份工作需要良好溝通，因為舞台設計是所有元素的整合介面，其他部門或許可以專注在自己的專長，但舞台設計卻要橫向協調，不僅確保設計能徹底落實，也為了讓整體舞台效果發揮到最好。然而，由於現場演出必然存在各種變數，到彩排階段最後一刻也無法放鬆，隨時要應變場地或工程上的突發狀況。

舉例而言，我們在替滾石製作《縱貫線巡迴演唱會》的北京第一場時，由於才從小巨蛋室內場轉換到戶外的工人體育場，當臨時舞台的屋頂一一吊起來，就發現裝置太重讓屋頂有點彎了，當晚我們在酒店召開緊急會議，決定從北京調來兩座大吊車，直接從舞台兩側伸出吊臂把屋頂撐住。這種「天快塌了」的事件，真

《縱貫線演唱會》於北京調來兩座大吊車。

要細數還有好多。

然而，這份工作最迷人的地方，正是「現場」帶來的刺激感以及永遠不嫌多的創意。我的同事中，有人來自室內設計，有人曾當過劇場舞台設計，有人當過廣告片場的油漆工，也有人原本是我們的工讀生，或是在現場安裝架設器材的工程人員，一旦接觸到演唱會舞台工作的魅力，就上癮而回不去了。

我覺得演唱會的靈魂與根本還是音樂，舞台設計的一切元素，都得環繞音樂而生。因此我很重視與藝人的溝通，

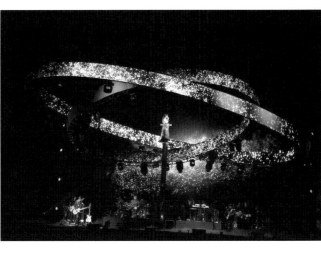

舞台是否包裝過度，藝人自己最清楚。舞台能否帶來加分，藝人也最有感受。

雖然舞台設計位在整個產業鏈的下游，得要爭取上頭「青睞」才有案子做，但我不喜歡一昧附和或謹守框架，卻常常反過來說服藝人或製作人在舞台設計上做出大膽突破。像是陳綺貞《時間的歌演唱會》（參見六二頁），懸在空中的巨大雙環，就是為了提高女神氣勢而獨家研發，也很感謝陳綺貞不計成本地支持到底。

我的演唱會舞台設計理念是，每次演唱會都必須要有一個全新的亮點，讓觀眾當下受到震撼與感動，散場後仍久久難忘。這種尋求突破、不想重複的作風，或許也是許多製作團隊指名找我們合作的關鍵。也因為這份自我要求，遇到太簡單的任務反而會推掉不做。偶爾我會跟太太抱怨：「我幹麼把圖畫得這麼複雜，整死自己！」然而，她很清楚我只是說說，因為我下一回仍然玩很大。

FREE'S隨著台灣流行音樂走過精彩十年，這本書收錄了我們的重要大型作品，揭露藏在舞台背後的祕密武器、夢想與血汗。期待下一個精彩十年，讓我們繼續在舞台相會，持續為各自的夢想前進。

CHAPTER TWO

原 創 舞 台 設 計

完 全 解 析

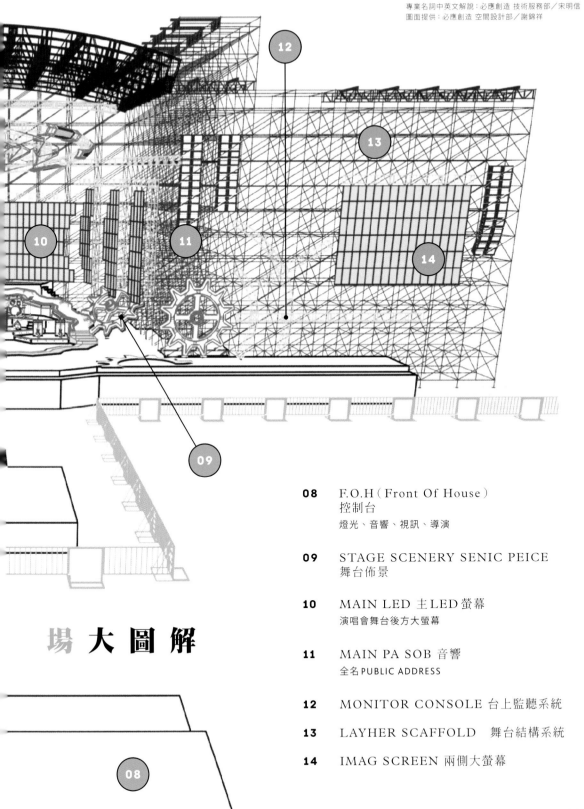

專業名詞中英文解說：必應創造 技術服務部／宋明信
圖面提供：必應創造 空間設計部／謝錦祥

場 大 圖 解

08　F.O.H（Front Of House）
控制台
燈光、音響、視訊、導演

09　STAGE SCENERY SENIC PEICE
舞台佈景

10　MAIN LED 主LED螢幕
演唱會舞台後方大螢幕

11　MAIN PA SOB 音響
全名 PUBLIC ADDRESS

12　MONITOR CONSOLE 台上監聽系統

13　LAYHER SCAFFOLD　舞台結構系統

14　IMAG SCREEN 兩側大螢幕

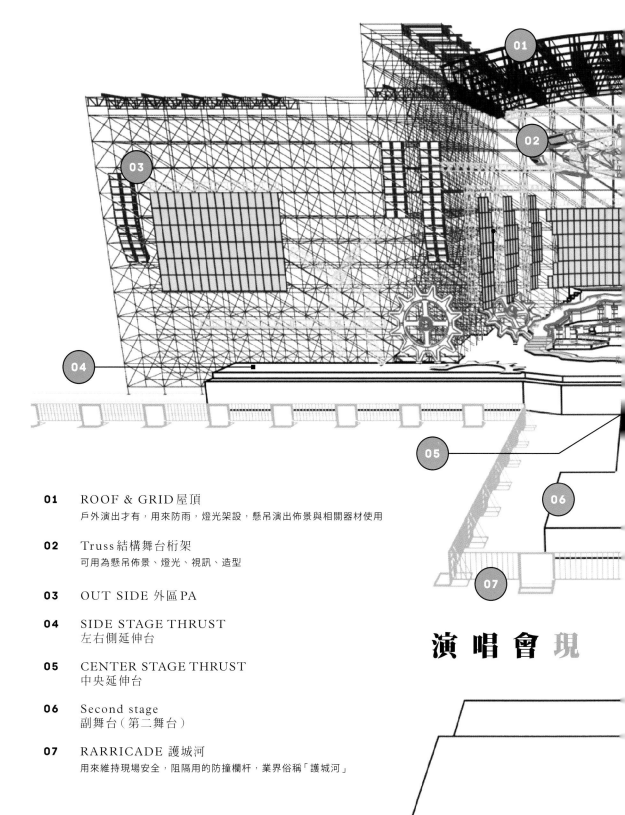

01 ROOF & GRID 屋頂
戶外演出才有，用來防雨，燈光架設，懸吊演出佈景與相關器材使用

02 Truss 結構舞台桁架
可用為懸吊佈景、燈光、視訊、造型

03 OUT SIDE 外區 PA

04 SIDE STAGE THRUST
左右側延伸台

05 CENTER STAGE THRUST
中央延伸台

06 Second stage
副舞台（第二舞台）

07 RARRICADE 護城河
用來維持現場安全，阻隔用的防撞欄杆，業界俗稱「護城河」

演 唱 會 現

TRIPLE JAM 蕭敬騰巡迴演唱會

搖滾吧！
進擊的大老蕭

出道7年，蕭敬騰至今舉辦過3次巡迴演唱會，橫掃亞洲各大城市，成為最受矚目的亞洲搖滾新天王。

主辦單位表示，《Triple Jam》台北首場未演先轟動，各地主辦方在開演前就預約了三十三場演唱會檔期，之後場次更陸續增加中。

□巡迴場次：二○一四年十一月在台北小巨蛋開跑，海外巡迴熱烈進行中。

□幕後團隊：節目製作／喜歡玩娛樂有限公司；舞台設計／馮建彰、謝錦祥、吳季倫

這次演唱會早在二○一四年上半年就開始籌劃，繼二○一二年《有一種精神叫蕭敬騰》演唱會之後，二度擔任演唱會「藝術與音樂總監」的老蕭，在構想會議上提出了他對舞台設計的想法——

務求極簡、時尚感。原來，老蕭近來沈迷於歐美搖滾巨星如碧昂絲等的現場演唱會，他認為台灣的演唱會舞台太過繁複，希望這次能捨去所有舞台造型與裝置，只留一片超巨型LED螢幕就好。

看似非常明確的指令，卻讓FREE'S陷入苦惱：難道身為舞台設計的我們，真的只要畫一面大LED就收工了？事實上「行規」就是：設計費與做多做少無關，我們大可輕鬆交差。然而，我們深知華人音樂圈都在舞台上比精彩、比

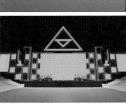

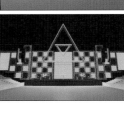

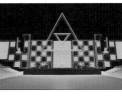

舞台各式變化效果圖

豐富，如果把場子做冷了，就太不敬業，也太對不起老蕭。

接下來幾個月，我們不斷嘗試突破之道，並與導演組多次討論，終於找到既能滿足老蕭的需求、又能表現舞台氣勢的方法：我們將原本設想的巨大LED螢幕加以切割，變成左右可對開、中央可旋轉的多功能設計，三片螢幕連接起來即是一片寬二十米的大螢幕，另一方面，舞台背景以矩形桁架（truss）結構結合LED螢幕，桁架結構內設有編程複雜的電腦燈光，建構出具延展性且視覺多變的舞台空間。

在導演的提議下，我們進一步提出更熱血的想法——在舞台中央裝置一座巨型的老蕭頭部雕像，製造震撼開場，也作為本次演唱會的精神指標。

精準投影，讓大老蕭活起來

過去我們也曾製作過大型舞台雕塑，但相較於高九米、寬四米八的大老蕭，都是小巫見大巫，而且此次的大老蕭還有兩項機能進化：首先，雕像嘴巴可以打開變成階梯，讓蕭敬騰帥氣登場；其次，製作團隊為了讓雕像「活」起來，邀請國際級的新加坡影像製作公司「Hexogon Solution」，為大老蕭量身定做3D投影動畫。這個影像公司的身手非常厲害，在新加坡製作過許多公共建築或地標的投影秀，也曾跨海為電影《少年PI的奇幻漂流》、《賽德克‧巴萊》製作動畫。他們為了本次演唱會，在製作後期直接把人員、技術、程式乃至投影機帶來台灣，相當敬業。

大老蕭在設計階段，先由影像視覺團隊「大口心一創意」在電腦上繪製3D雕塑元件，呈現具種素材的好處是：定型容易，成品做與校正，並由新加坡的影像團隊的質地堅韌，質量卻相對輕盈，且以肉眼逐一確認、調整，終於達到合的嘴部機關。定稿後圖檔再交給FREE'S做舞台機能進化，做出可張藝術感的多角切面造型，再經由複合塑料（玻璃纖維強化塑膠），這理想效果。耐水、耐寒、耐熱。

舞台公司工廠製作，材質是FRP開模製作。經過製作師傅再三地重現大老蕭的輪廓不夠精準，與投影影像無法疊合，補救之道唯有重新投影團隊將影像投影上去後，卻發米的雕像矗立起來很壯觀，然而當開模，取出各部位加以組裝，高九計。我們試做一個桌上版模型，相當滿意，但要把模型放大百倍，卻是另一番大工程。

Hexogon Solution進行投影動畫設第一次測試，當工廠好不容易

Layher+LED

├─213cm─┤
Layher
側邊圍黑布

├───315cm───┤

LED 1100cm

896cm

212

253cm | 1110

8M圓轉台

225cm

├────800cm────┤

樓梯外翻軌跡

輪軸

大老蕭嘴巴位置裝置油壓管可外翻。
內藏樓梯，藝人會在裡面準備走下樓梯演出。

開演前夕緊急變更設計

為了把連同背後的整面 LED 螢幕與結構總重達四噸的大傢伙運至小巨蛋，我們動用了四台連結車，但要通過小巨蛋窄小的後台入口卻是一大考驗。我們把卸成八塊的雕像一塊塊地以起重機的吊臂懸吊起來後，將吊臂探入後台，小心翼翼地卸下，再利用舞台上的吊點馬達，把雕像組裝在另外訂製的八米旋轉台上。

正當工作人員要為順利組裝而歡呼，卻赫然發覺，承載大老蕭的電動旋轉台竟因為馬達不堪負荷而無法轉動！由於大老蕭的背面連結了一個巨幅 LED 螢幕，原本設定兩者透過旋轉台快速切換，一進一出，製造驚奇效果，然而，實際組裝後才發現兩者相加重量過重，且由於兩者都壓在轉盤同一邊，以致另一邊的齒輪已經呈現漂浮狀態。

此次失誤也要歸咎於發包製作時的失策。台灣製作馬達的技術精良，當初若委由本地工廠製造，或許就能避免問題，也有機會先行測試。但是由於兩岸市場規模懸殊，考量成本效益下，這個旋轉台最後是委託擁有幾十場主辦權的中國主辦方發包製作，再從北京「借」來台北場使用。豈知，由於中國人申請來台工作的流程漫長，以致旋轉台組件才到了，製作人員卻沒到，我們只得硬著頭皮看說明書組裝，出

問題也難以補救。

此時離彩排只剩三天，我只得當機立斷，立即變更舞台設計──卸下大老蕭背後的巨幅 LED 螢幕，讓減輕重量的旋轉台得以運轉，再請一組工程人員徹夜新增一組對開的 LED 螢幕，作為大老蕭轉出亮相前的屏幕。

這次製作大老蕭的經驗，應驗了 FREE'S 的定律：愈熱血的計劃，愈會經歷波折與考驗；也再度證明，從事演唱會舞台製作，必須擁有強大的心臟，才能挺住各種突發狀況，當然後台人員的不辭辛勞也很重要。

`SEARCH` 旋轉台歷史

日本當代舞台設計家妹尾河童在《窺看舞台》書中提到「日本是旋轉舞台的始祖」，旋轉舞台確實是日本發明的，若從資料來推測，據說在一七一三年左右出現旋轉舞台。而歐洲則是將近十九世紀末才出現旋轉舞台，而且似乎還是模仿日本的。不過歐洲的旋轉機關不用人力，改為電動，後來又成了日本的模仿對象。

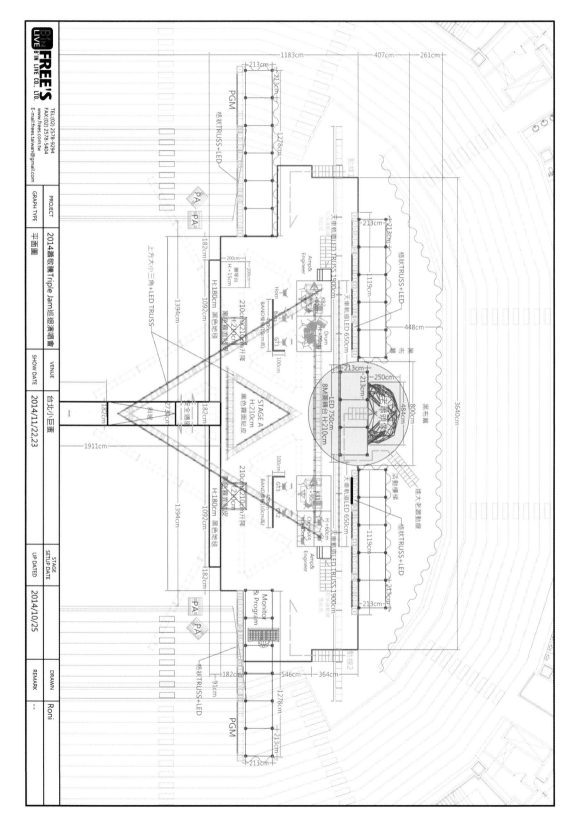

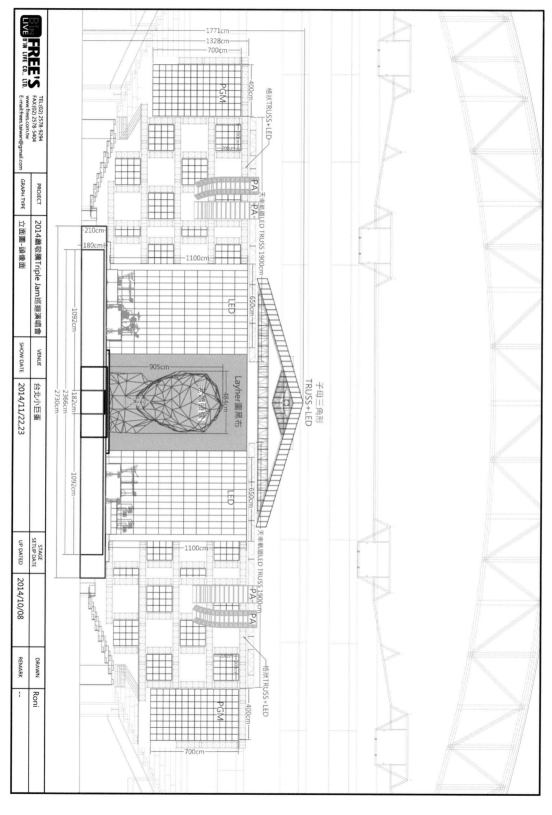

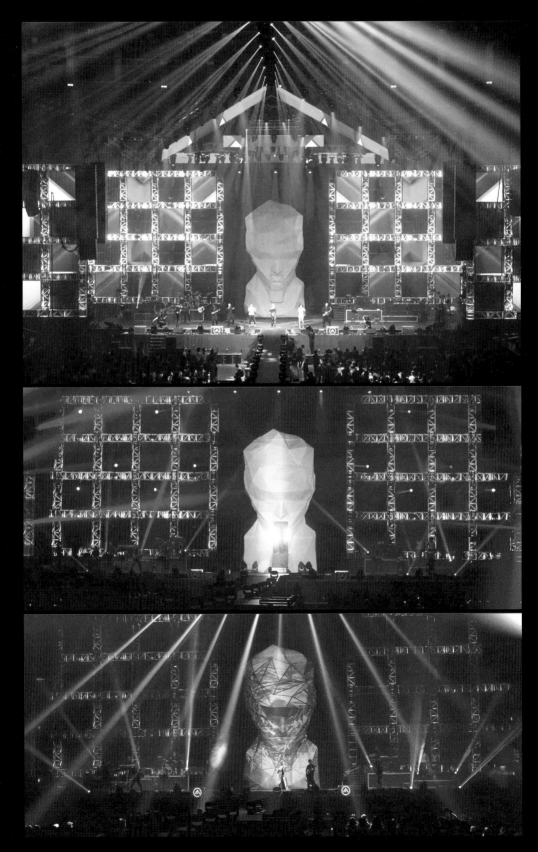

大 老 蕭 製 作 過 程

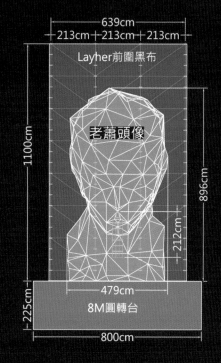

| 639cm |
| 213cm + 213cm + 213cm |

Layher前圍黑布

老蕭頭像

1100cm

896cm

212cm

479cm

8M圓轉台

225cm

800cm

大 老 蕭 立 面 圖

1 調整表面的輪廓。

2 先在工廠進行調整。

6 調整LED螢幕，讓重力平衡得以運轉。

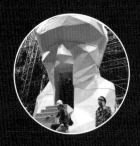

5 旋轉台為北京製作、進口。

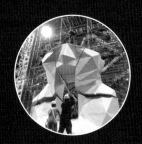

3 拆成八塊送進小巨蛋。

4 以大型機具吊起來組裝。

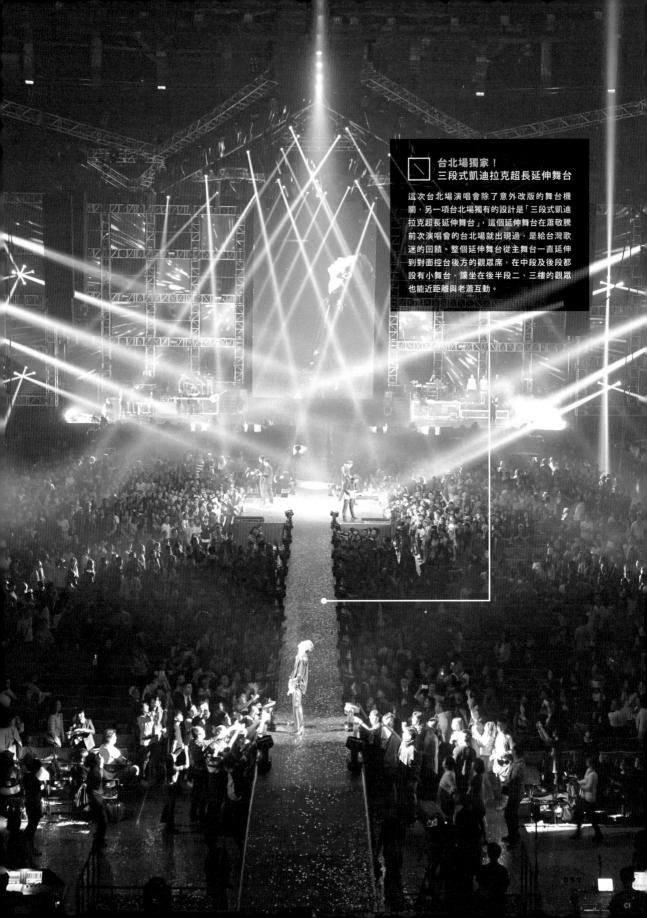

052

台北場獨家！
三段式凱迪拉克超長延伸舞台

這次台北演唱會除了意外改版的舞台機
關，另一項台北場獨有的設計是「三段式凱迪
拉克超長延伸舞台」，這個延伸舞台在蕭敬騰
前次演唱會的台北場就出現過，是給台灣歌
迷的回饋。整個延伸舞台從主舞台一直延伸
到對面控台後方的觀眾席，在中段及後段都
設有小舞台，讓坐在後半段二、三樓的觀眾
也能近距離與老蕭互動。

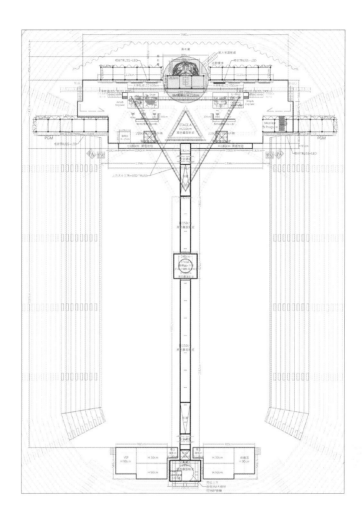

愛
與
搖
滾
無
敵

　　很寵歌迷的蕭敬騰，此次為了追求完美的聲光色效果，不惜斥資提升各項軟硬體，像是，使用頂級音響品牌ADAMSON，且為了呈現聲音細節，斥資打造六支專屬麥克風，依歌曲屬性更換使用；又如，固定班底的燈光設計師在燈光數量與佈局設計上都遠超過前作，加上負責雷射科技的製作公司更加碼瘋狂掃射，十分震撼，看完都覺得要去看眼科了。此外，這次現場準備了多達十五台的攝影機，讓全場畫面無死角，在導播的流暢掌鏡下，老蕭的各種身姿與小動作都一覽無遺。

　　演唱會最令人難忘的，還是蕭敬騰致力傳達的愛與公益的正面精神，例如開場不久，邀請一群孩子上台合唱經典歌曲〈L.O.V.E〉及〈阿飛的小蝴蝶〉，老蕭與小朋友溫馨互動，看得出事前與小孩們花很多時間相處；此外，收養八隻流浪犬貓的老蕭，在專屬舞台上與寵物玩偶共同演出「親子」音樂劇，既搞笑又真情流露，展現金曲歌王最純真的一面。

WORK

2

蘇打綠
當我們一起走過巡迴演唱會

純白蜂巢
讓想像無限延伸

WE MOVE

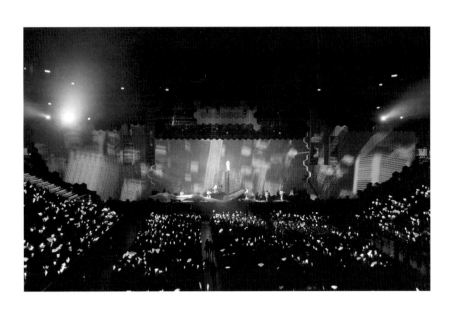

PROJECT INFO.

《當我們一起走過》於二○一二年三月台北小巨蛋首演，這是蘇打綠第三度站上小巨蛋舞台，在首場演唱會慶功宴上，唱片公司宣布，發行四個多月的新專輯《你在煩惱什麼》銷量突破十五萬，象徵蘇打綠以獨立樂團之姿成功在主流市場開疆闢土。

□巡迴場次：自二○一二年三月在台北小巨蛋起跑，巡迴中、港、澳、新加坡及澳洲雪梨、墨爾本，歷時十五個月，二○一三年六月在台北小巨蛋告終。

□幕後團隊：節目製作／林暐哲音樂社；舞台設計／馮建彰、賴德欽、葉秉閎。

我們自二○○七年首次參與蘇打綠的演唱會舞台設計工作，至今與蘇打綠已合作過四回，每回創意不同，然而，二○一二年《當我們一起走過》巡迴演唱會的小巨蛋首場，卻是我們充分展現原創美學設計、玩得最過癮的一次。

這一次，我們大膽地顛覆了「精裝演唱會」的概念，從頭到尾沒有變換佈景，只用了一個元素──六角形的蜂巢紙箱，將之直接佈滿整個舞台，既可當作投影螢幕，也可以堆疊、崩壞、重組。

演唱會中最震撼的一幕，當屬最後段進入安可前的「大樓崩塌」橋段：投影在超大蜂巢螢幕、栩栩

如生的樓房，突然在一聲巨響下搖搖欲墜，同時大樓頂端開始裂解並墜下碎塊，煙霧火光瀰漫，觀眾還在震驚中，只見六位團員從廢墟中昂揚走出，瞬間引爆全場尖叫！

這一切的開端，是在演唱會前五個月某個寒冷的冬夜，總是旋風式出現的林暐哲老師，這回依舊突然來電，約我們在深夜的咖啡館碰面討論。林老師是個渾身充滿動力與情感的創意家，每當他有了起頭想法，就會要求身邊的人也立刻動起來。

這回，他的中心思想是玩一場出其不意的「崩裂」，傳達「崩壞後重生」的概念。

設計揭祕—從方塊酥到蜂巢

我們從「崩裂」這個需求出發，才浮現蜂巢結構的做法，經過幾次郵件和線上討論，確定使用輕量卻堅固的紙箱來建構舞台，發想過程我也莫名興奮，預感這是史無前例的創新，也會是富有藝術氣息的舞台。

六角形結構原理看似簡單，設計過程卻非一次到位。我們的原始設計其實是方塊形，因為方形的紙箱較易生產製造，然而我們很快發現，方塊堆疊起來不僅扣緊力度不足，造型也比較呆板，才修正為能夠環環相扣的六角形。有趣的是，六角形也反過來激發很多創意，包括象徵蘇打綠有六個團員，以及造型聯想到「家」的意象，都被發揮在動畫影像內容中。

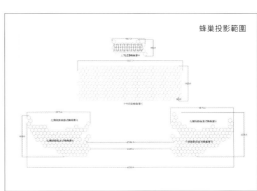

蜂巢投影範圍

紙箱的規格則是經由電腦3D不斷排列測試，考量美感與功能，才得出的最適尺寸與比例。由於六角形屬於特殊開模，加上尺寸特大（每一個高度一百二十公分），我還特地回桃園老家請教從事紙箱製造的父親，小時候在自家工廠幫忙的回憶也浮上心頭，只是這回是老爸替我解決問題，而不是少年的我拿畫筆幫忙修正紙箱上印歪的圖文。

為了因應這場演唱會唯一的機關——終場的崩落，早在演出前三個月，我們與舞台總監就在舞台公司工廠內，反覆測試箱子的堆疊與崩塌模式，以找出紙箱堆疊後仍保持平穩的極限，並且預知崩落後的模式範圍，據此部署推倒箱子以及撿拾箱子的人力。

真正演出時，崩落效果也是由人工操作，即由數十名舞台師傅在舞台背後高高的Layher鋼架上，時機一到往紙箱一推，施力點都已預先標記好。

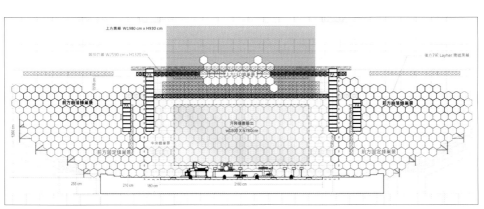

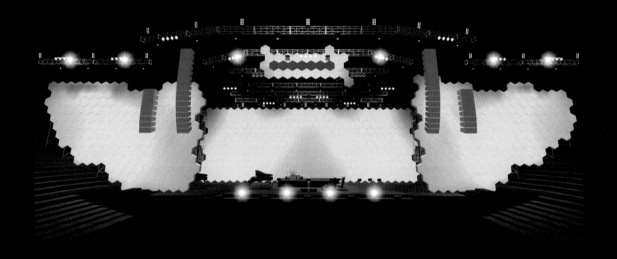

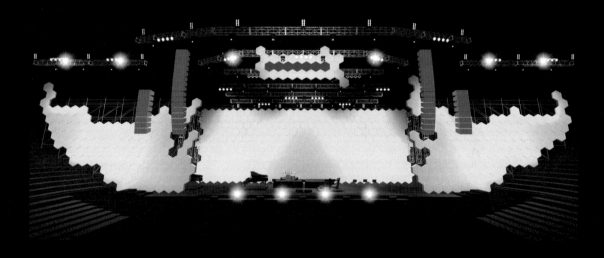

蜂 巢 效 果 模 擬

（上、下）蜂巢崩落前後的投影螢幕。

台灣限定款

也許有人好奇，以紙箱堆疊成投影螢幕，取代主流演唱會愛用的 LED 螢幕，可否節省成本？答案是紙箱因為特殊製作、人工昂貴，加上超寬螢幕要出動五台三萬流明以上的投影機，整體成本反而比 LED 螢幕高出很多。

由於當時是蘇打綠首度得到海外超過十場的巡迴演出機會，製作團隊擔心海外場的主辦方在成本上與執行度上難以負荷，加上紙箱於拆台後幾乎損毀，紙箱放久也會潮溼，難以回收再利用，因此，特殊的蜂巢舞台只在台北小巨蛋及高雄巨蛋場呈現。

為了撙節費用，蜂巢舞台在設計過程也做了必要妥協，原先我們企圖讓底部蜂巢牆面鏤空，在後方設置電腦燈牆，可從鏤空處射出光線，營造更酷炫的舞台氣氛，但因為整體經費已經嚴重超支，加上技術工法尚未成熟，決定割捨。為了讓演出時的投影效果達到極致，蜂巢舞台向左右徹底延伸，一直頂到小巨蛋牆壁，寬幅達六十公尺，超大尺寸可直接表現壯觀景象，讓人看得過癮。只是，現場搭台時，又是一場勞力密集的苦工，整座舞台總計使用七百零五個紙箱，包括固定式底牆面以及上半部崩落式蜂巢，紙箱老闆把全家都動員來摺紙箱，到後來工作人員也下場，眾人在現場整整花了兩個工作天，個個摺得手發酸還閃到腰。只能說，這真的是一個整人也整自己的設計！

獨 家 蜂 巢 製 作 過 程

1

2

3

4

5

SEARCH

什麼是 PROJECTION MAPPING
精準投影（又稱光雕投影、實境投影）？

指的是直接投影在無光害的建築、汽車、室內空間、幾何模型等立體表面，以光影解構
並延伸重組原本的物理空間狀態，創造出立體、奇幻而豐富的聲光特效。
精準投影在國內外的商業簡報或表演藝術活動已普遍運用，硬體基礎是流明數相當高的
高階投影技術，並由 3D 影像後製人員規劃製作 3D 動畫，利用多機投影及 3D 演算，實
現點對點無縫投射（即無亂散之投影光源）。

無與倫比的
聲光饗宴

這次演唱會因應超大螢幕，我們大手筆的出動五台高性能投影機（中央三台、左右各一台），採用全球頂級 Imax 電影院共同愛用的第一品牌 Barco HD 投影機，畫質精湛無瑕。

雖然沒有其他特效，近四小時的演出卻充滿高潮起伏的聲光色饗宴，影像與音樂完美貼合，體現蘇打綠追求的「視覺是音樂的延伸」，這要歸功於與蘇打綠長期配合的視覺團隊 LOVE ANIMAL 的貢獻。

這組視覺團隊成員非常年輕，製作初期一拿到蜂巢舞台的精準投影尺寸，就不眠不休地展開精準投影（projection mapping）[S]設計，每個橋段的影像都瑰麗無比，自成一個小宇宙，例如，一段大船在海上行進的影像，有觀眾說彷彿身歷其境，都要暈船了。又如開場的投影畫面出現鳥瞰的大樓夜景，一瞬間，左右兩翼的六角形都像被投影與被投射的紙箱屏幕精準套合的錯覺遊戲。

到了演唱會尾聲，青峰一如往例不厭其煩地一一唱名感謝幕前幕後工作人員，這份真誠中帶點靦腆、重感情的氣質，正是蘇打綠打動人心的原因之一吧！

這次合作，我們也再次見識到林暐哲老師堅持細節的龜毛個性；小巨蛋舞台上方兩側垂吊的原本是尋常的黑色外殼，林老師卻一聲令下，把這組造價千萬的頂級音響整個塗成白色，只為了讓投影的視覺影像不被破壞。事後，林老師賠償音響公司上萬元的維護清理費（當然音響本身沒有受損），搞不好還被列為頭痛人物。其實這兩場小巨蛋演出早已完售，林老師大可不必破費。

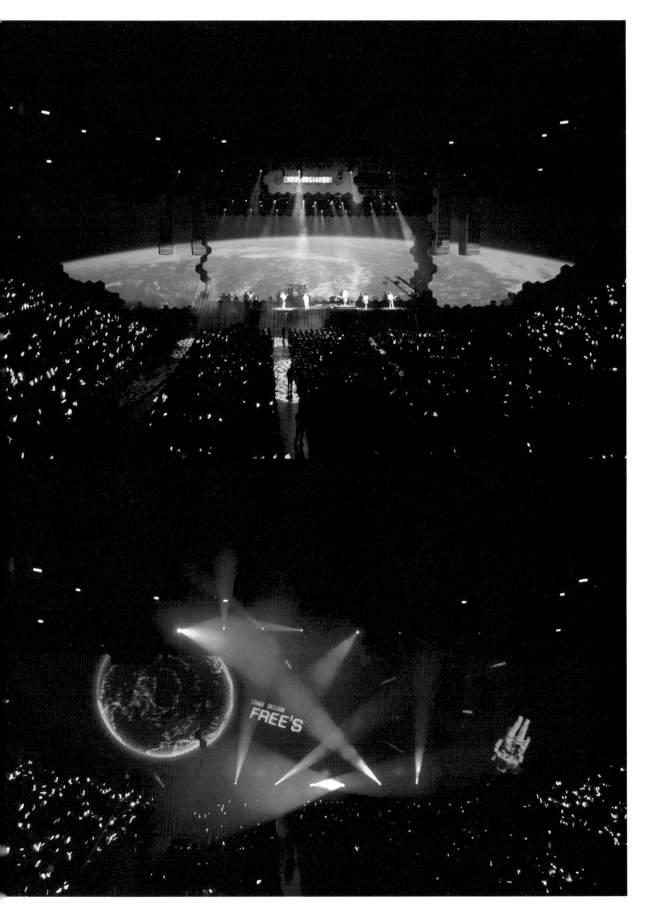

意外的蜂巢熱

美好的一仗打完，轉眼一年後，林老師又閃電約我喝咖啡，一見面他輕鬆告知：「來辦展覽吧！場地我已經跟誠品書店談好了。」

蘇打綠誠品展

就這樣，我們潛入台北市最有氣質的書店辦展，讓歌迷一窺舞台機關與發想內幕，很多人這時才知道舞台是紙箱築成的。

距離《當我們一起走過》二○一三年首演一年多後，我們在美國流行歌手賈斯汀．提姆布萊克的世界巡迴演唱會上，赫然看見六角形白色蜂巢躍為舞台主角，而且優雅如雕塑，功能卻異常強大！據主辦單位表示，蜂巢設計發想來自蒼蠅複眼，整體視覺是為了呈現極簡與未來感，蜂巢內還鑲嵌了電音舞曲風格，此外，蜂巢內還鑲嵌了電腦控制的燈光、鐳射，所有特效融為一體，展現流暢犀利的舞台效果。身為舞台設計師，我除了羨慕歐美成熟的產業環境，心中還「慶幸」蘇打綠的演出較早，不然我們的創舉肯定會被誤會為「抄襲」。雖說華人流行音樂演唱會逐漸走出自己的道路，這種「國外月亮比較圓」的心態，不知何時能真正打破？

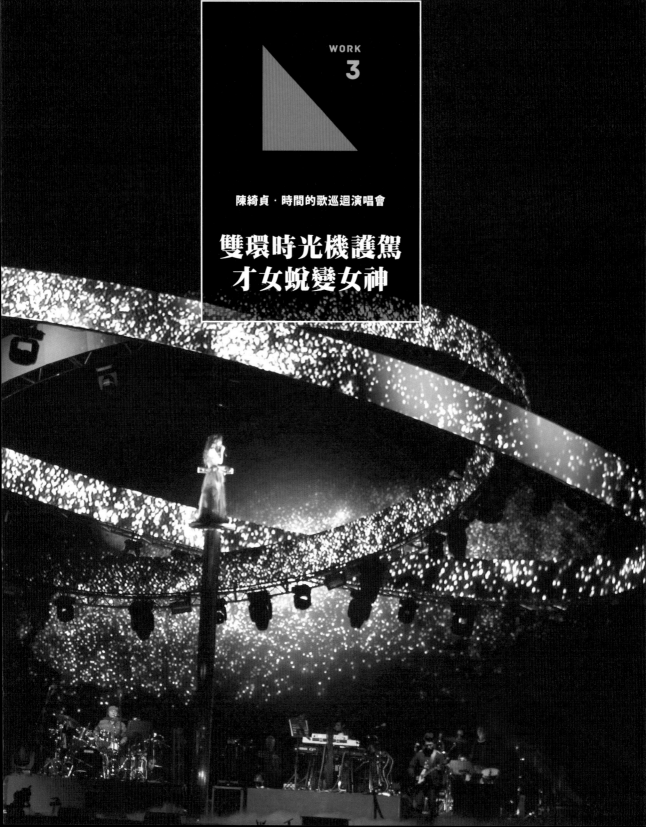

WORK
3

陳綺貞 · 時間的歌巡迴演唱會

雙環時光機護駕
才女蛻變女神

PROJECT INFO.

《時間的歌》是陳綺貞於二〇一三年十二月六日發行的第六張創作專輯，亦是「花的三部曲──腐朽、重生、綻放」之中的第三部曲「綻放」。二〇一三年十一月，同步展開與專輯同名的世界巡迴演唱會「時間的歌」。

□巡迴場次：從二〇一三年十一月底在台北小巨蛋四場秒殺完售開跑，巡迴至上海、武漢、深圳、新加坡、香港紅館、北京、長沙、廈門、杭州，歷經六個月，十個城市，十四場演唱會場場售罄。二〇一四年十二月在高雄巨蛋加開場次。

□幕後團隊：節目製作／天空藍工作室；舞台設計／馮建彰、謝錦祥

〉陳綺貞曾說，大型演唱會對她而言，就像進入高亮度的宇宙中心，每一次站上舞台中央大舉突破，讓陳綺貞及現場觀眾都能感受到前所未有的光熱，「雙環時光機」的概念就此誕生。

在第一次創作會議上，我們首次透過動畫向陳綺貞解說「雙環」的設計概念：兩個直徑分別為十八及十二米的環，外觀宛如天體儀，彼此環扣且律動不息，象徵著宇宙星河的運轉，也呼應演唱會「無處不在、時時刻刻綻放」的概念。開場畫面是陳綺貞站在五公尺高的升降台裝置，剛好被巨型雙環包圍，然後隨著音樂節奏緩緩降落。

後，就需要潛入黑暗渾沌中療癒，反覆經歷如同宇宙收放。

《時間的歌》，正是陳綺貞沈潛近五年後的復出，也是FREE'S團隊第五度負責陳綺貞演唱會的舞台設計。以往我們合作過的演唱會，包括二〇〇五年的《花的姿態》、二〇〇七年及二〇一〇年的《夏季練習曲》1與2，以及二〇〇九年首次攻蛋的《太陽》；這一次，我們想在舞台設計

破格設計，女神力挺

我明白這次設計玩很大，基於多年合作的默契與信任感，我向陳綺貞直言：「你雖然不是唱跳型的偶像歌手，但出道這麼多年，基本上已經是個『女神』，舞台必須全面進化。我們過去的舞台始終不脫文青感，利用LED做效果也到了極限，我希望透過雙環，在一開場就達到令歌迷屏息觀賞的震撼效果。不過你放心，這個環可以配合音樂與節目升降，不會喧賓奪主。」

陳綺貞始終專注聆聽，等到我解說完，她說：「我很喜歡，很契合專輯主題！」

「雙環的硬體技術在台灣還沒有人做過，要有心理準備，研發製作可能會花很多錢，」我趕緊補充一句。但陳綺貞仍堅定表示，她會全力支持我們。

雙環提案過關，接下來卻面對充滿未知的研發過程。最初，我遍詢兩岸曾接觸過的舞台工程人員，

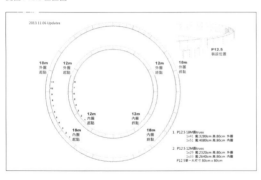
雙圈 P12.5 位置圖

星球吊台模擬圖

十位有九位都說不行，太難了，給我們澆了一桶接一桶的冷水。

他們認為是不可行的理由主要是，雙環的載重過重，除了本身的環形桁架§構造外，還得承載數十顆舞台燈光與數百片的LED螢幕。此外，為了讓雙環達到自由律動的效果，還必須讓雙環不斷變換傾斜角度與位移，這比定點懸吊困難多了。

在技術與預算的雙重憂慮下，統籌舞台硬體製作的城鎮舞台公司，也曾在內部工程會議上，提出不如將雙環尺寸減半的建議。然而我的信念是，所有舞台上的突破，都是建立在從一開始就敢冒險犯難，提出意想不到的誇張尺寸。如果改成這樣保守的規格，氣勢無法彰顯，還不如不做。

就在兩方幾乎要吵起來，我內心也快放棄時，是陳綺貞與經紀公司表達對原初設計的堅持，才讓團隊重新凝聚，一起努力尋找解方。

桁架間距平面圖

由人力或機械動力驅動捲筒、捲繞繩索來完成牽引工作的裝置，可以垂直提升、水平或傾斜曳引重物。電動捲揚機則是由馬達、聯軸器、煞車、齒輪箱和捲筒組成。

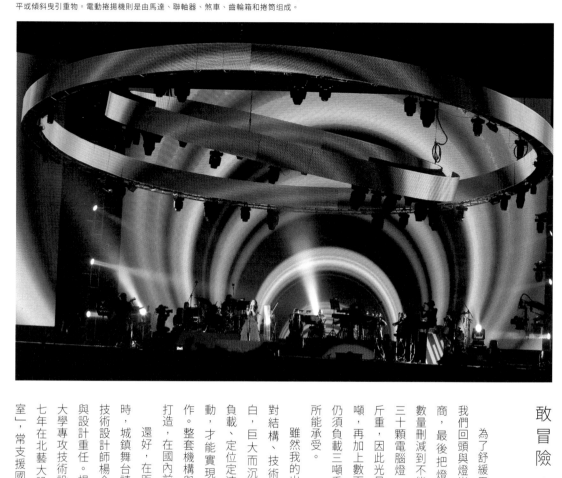

敢冒險，才有真收獲

為了舒緩工程製作上的難度，我們回頭與燈光及影像人員協商，最後把燈光及LED螢幕的數量刪減到不能再減，但仍得安裝三十顆電腦燈，一顆燈就有六十公斤重，因此光是燈光負重就將近一噸，再加上數百片LED，單個環仍須負載三噸重，非一般吊點馬達所能承受。

雖然我的出發點是舞台美學，對結構、技術不夠內行，但我明白，巨大而沉重的雙環必須由高負載、定位定速準確的捲揚機⑤驅動，才能實現讓人驚艷的組合動作。整套機構與控制程式必須量身打造，在國內前所未見。

還好，在距離演出僅剩二個月時，城鎮舞台請到國內首屈一指的技術設計師楊金源，慷慨接下研發與設計重任。楊金源曾赴美國耶魯大學專攻技術設計與製作，二○○七年在北藝大設立「舞台動力實驗室」，常支援國內職業劇場及演唱

會的機關設計，是一名熱血的劇場工作者。

這回，楊老師展現過人功力，在數天內跑完所有複雜的工程計算，確認雙環的結構方式與安全無虞，並為雙環量身訂製了重達六百多公斤的捲揚機與伺服馬達系統，交由國內優良廠商趕工製作。而城鎮舞台也在距離演出前一個月先在工廠進行測試，過程順利，讓團隊大為振奮。

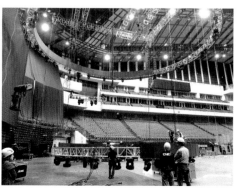

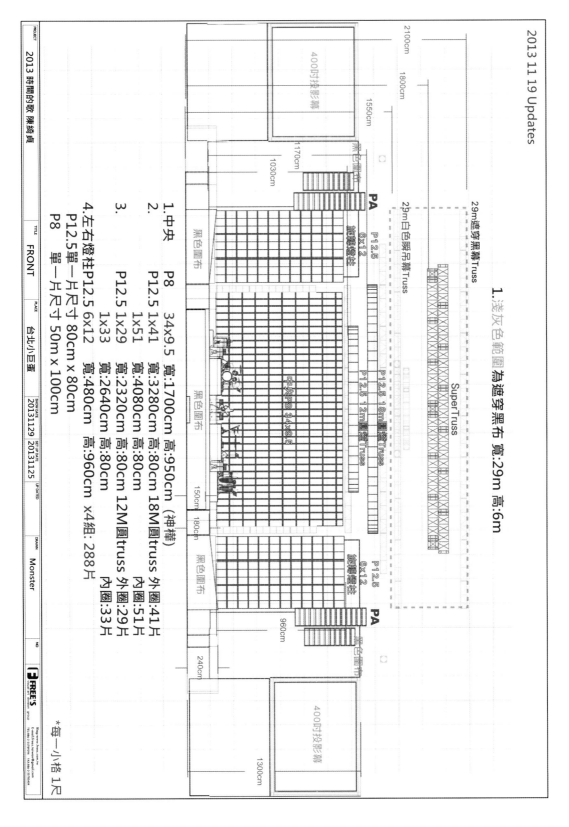

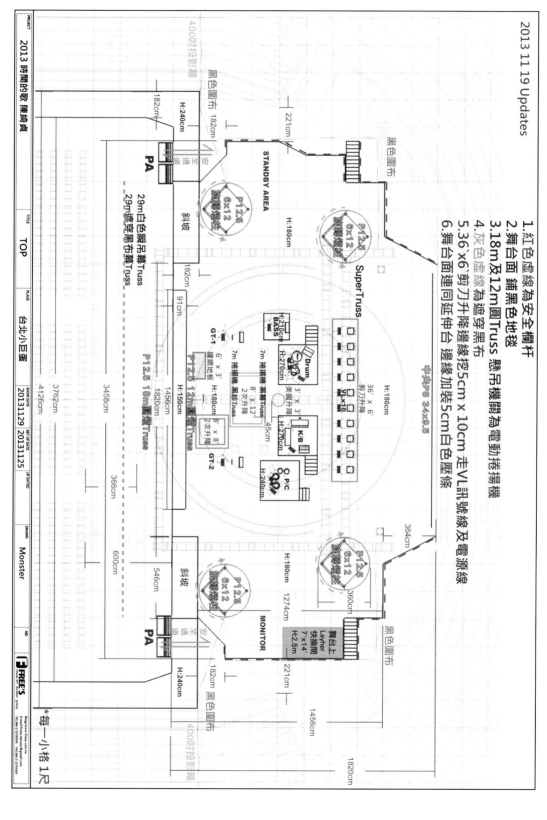

眾志成城，推動技術革命

十一月二十九日《時間的歌》巡迴演唱會首場，開場就讓觀眾驚呼，置身在巨型雙環中的陳綺貞，以華麗的紅色裙裝，宛如女神般降臨，閃亮的雙環隨著迷幻搖滾的全新歌曲律動：結合背景流動的光影，創造出宇宙星河般的絢爛奇觀。

慶功宴上，陳綺貞對我說：「謝謝，這是我經驗過最厲害的舞台。」其實，FREE'S才該感謝陳綺貞的力挺，才能讓我們打完這漂亮的一仗。尤其，陳綺貞與樂手們這回可說是「搏命」追求完美，因為演出過程中，雙環始終在他們的頭上盤踞，雖然雙環機關內建了雙重煞車的安全機制，但心理上一定倍感壓力。也要感謝實力視覺影像團隊，讓雙環有了生命與故事性，更把舞台視覺場景打造得像藝術品。

這次設計，原本只是單純地尋求舞台進化，卻證明了眾志成城，本土技術研發實力堅強。後來，兩岸三地的硬體製作公司紛紛仿效這樣的舞台機關，演變成一股舞台設計趨勢，卻是我始料未及的。

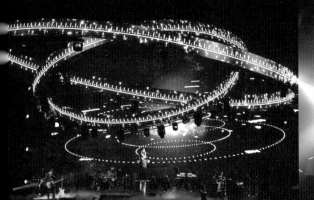

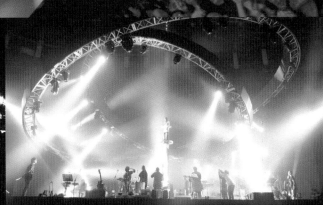

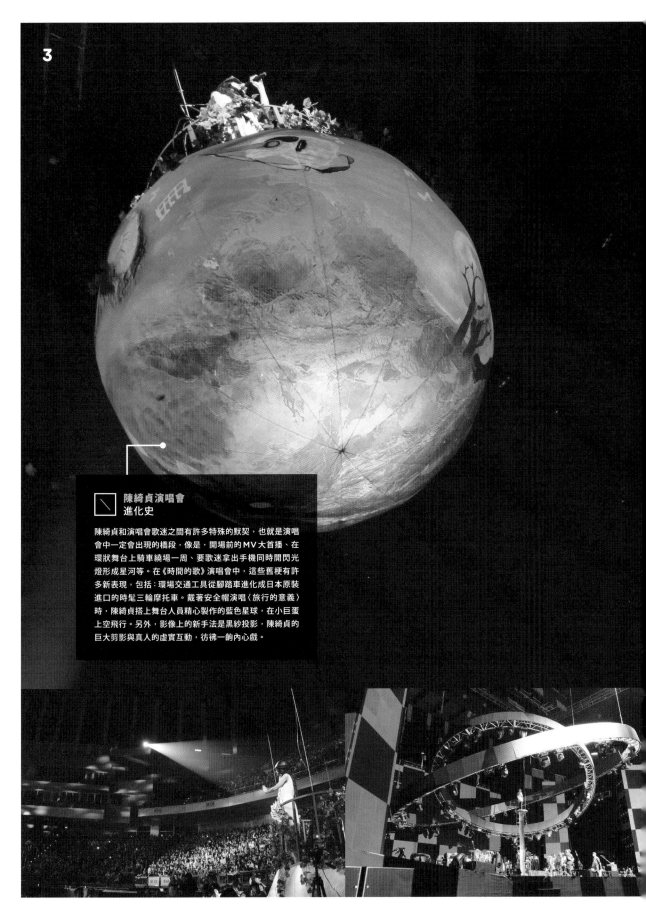

陳綺貞演唱會
進化史

陳綺貞和演唱會歌迷之間有許多特殊的默契，也就是演唱會中一定會出現的橋段，像是，開場前的MV大首播、在環狀舞台上騎車繞場一周、要歌迷拿出手機同時開閃光燈形成星河等。在《時間的歌》演唱會中，這些舊梗有許多新表現，包括：環場交通工具從腳踏車進化成日本原裝進口的時髦三輪摩托車。戴著安全帽演唱〈旅行的意義〉時，陳綺貞搭上舞台人員精心製作的藍色星球，在小巨蛋上空飛行。另外，影像上的新手法是黑紗投影，陳綺貞的巨大剪影與真人的虛實互動，彷彿一齣內心戲。

WORK
3

陳綺貞《時間的歌》巡迴演唱會
雙環解密專訪
SPECIAL INTERVIEW

技 術 設 計 師
楊 金 源

捲揚機

陳綺貞《時間的歌巡迴演唱會》能成就雙環創舉，不只是舞台設計的功勞，幕後還有許多工程技術專家乃至機械廠商在默默效力。其中最重要的幕後功臣，一是硬體工程統籌的「城鎮舞台」蔣裕智老闆，二是在北藝大任教，專門為機關設計而創立「舞台動力實驗室」的技術設計師楊金源。

兩個人從見面到決定合作，只用一天時間，從動手研發、設計到演出也僅有短短兩個月，會變得這麼十萬火急，全因主辦單位對雙環設計又愛又恨，掙扎到最後一秒才拍板定案喊「做！」

有趣的是，楊金源與蔣裕智的初相見，就像電影《一代宗師》裡的高手過招，無需大動作拆樓，只靠幾句內行人的對話就讓彼此心領神會，進而相挺到底。

高手過招，惺惺相惜

蔣裕智第一次來到楊金源的地盤時，身邊還帶著城鎮舞台的高手，張望著偌大而空蕩的實驗室邊說：「江湖中傳說你這有很厲害的機器？可以讓我們開開眼界嗎？」

「都是為了特定演出訂製的，完成後就是劇團的財產，只剩下角落那兩台是學校自己的。」兩天前才搬進新大樓新實驗室的楊金源，淡然指了指藏身在角落的捲揚機。

眾人就坐後，臉上仍有狐疑的蔣裕智，先說明雙環的製作需求。

楊金源聽完後只問：「環多重？」「十八米環，三噸重。」

前者立刻拿起計算機，宣布後來被貫徹到底的答案：「三點懸吊，三條鋼索，每一條八分之三英寸。」

「你怎麼知道？」

楊金源取出數據表，指出鍍鋅鋼索八分之三英寸，以構造 7×19 為例，每一條的拉斷強度約為六點五噸重。以這種粗細的鋼索來說，安全係數已經足夠，不用擔心。

「可是中國人說要六點？」蔣裕智又問。

「那是他們就不會算，因此打算散彈打鳥、以多取勝。空間中，任何三點構成一平面，三點就能決定圓環的空間位置，這是國中數學原理。點變多反而會亂，加上圓環傾斜之後，根本無法計算每條鋼索應該對應的長度關係。」蔣裕智恍然大悟並且用力點點頭。

「那如果環傾斜四十五度角，鋼索受力會變多大？還能承受嗎？」蔣裕智又出招。

楊金源腦中概算一下：「大約一點五倍吧！」接著搬出彈簧秤與順手找到的圓盤，直接搬出三點懸吊來驗證。一測，果然是一點五倍。

「從那一刻起，小蔣跟他帶來的三位師傅，看我的眼光開始不一樣。」回憶相見過程，楊金源不無得意，「不過，後來換我佩服小蔣，因為後來精算的總載重，跟他一開始提供的數據完全符合，證明他做事仔細。而且他總是親力親為，隨時會line我一起推敲某個數據。合作過程不僅愉快，也讓我收穫很多」楊金源說。

原理先行，實驗在後

楊金源的工作時程超級壓縮，他先用兩週在電腦裡進行分析與模擬工程，並為了特殊規格的捲揚機畫機構設計圖，接著再花一週時間與機械廠討論溝通與估價，並且用不到一個月的時間製作雙環桁架與六台捲揚機，才能趕在裝台之前進行各項嚴格的測試。

楊金源的獨門 know-how 都濃縮在一張 excel 的試算表裡，表中羅列著：環的自重、承載的一般硬體重量，LED 的單位面積重量，計算出軸心、鋼索鼓等機械零件的數據。這些數據都是楊金源憑經驗與在耶魯戲劇學院所學到的知識，設定一連串複雜的公式運算得來，並且可以在表上直接調整變數，顯示出相關參數的連動變化。舉例，如果想增加載重或加快移動速度，所需的馬達功率也會隨之增加，同時在試算表上面看到對應變動的數字（當然製作預算也會增加）。

「這個模式可以有效地幫助技術設計者，找出能平衡預算、技術條件及各種裝置需求的最適方案，」楊金源說。本案最終確認以七千瓦（十馬力）的伺服馬達來設計出超強大的捲揚機，每台捲揚機也重達六百五十公斤以上，兩個環各動用三台捲揚機，單個環的最大載重是四點五噸，鋼索吊點的升降速度則為每秒三十公分，操作時，改變三條鋼索的收放長度，就能改變各圓環的傾斜角度（最大可以傾斜四十五度），完全符合舞台設計師原來天馬行空的想像與需求！

「舞台設計跟技術設計本來就是相輔相成，舞台設計要敢玩，舞台技術才會精進。當然彼此信任與了解是前提。」楊金源表示。

「事前測試」與「技術排練」是自動控制系統順利演出的必要環節，這次，城鎮舞台謹慎地在工廠進行捲揚機的破壞測試與雙環的自動控制測試，狀況良好。完整的測試則在現場裝台時，讓所有技術與重能力竟是未知數。膽大心細的楊

（例如程式出現 bug）立刻解決、修正，也要讓舞台人員有時間熟悉正確操作。

培養技術人才 根留台灣

為了這次研發，楊金源查遍資料，發現連國外廠商在提供圓環桁架數據時，最大也只提供到十四米的直徑，十八米直徑圓環桁架的載

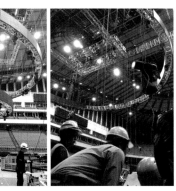

金源，運用數學原理「外插值法」推算出十八米圓環應有的載重數據，再按照國外圓環的鋁管厚度與形式下去訂製，成功破解難題。「我直到成為劇場工作者才發現，原來國中物理與數學，都是真實而可以被驗證的知識！台灣的升學制度卻把這些活知識都給教死了。」楊金源認為，只要懂得善用數學工具及工程工具，沒有做不出來的設計，因此，他教學的第一步，往往是協助學生重新跟物理學「做朋友」。

楊金源說，他這些年有幸參與

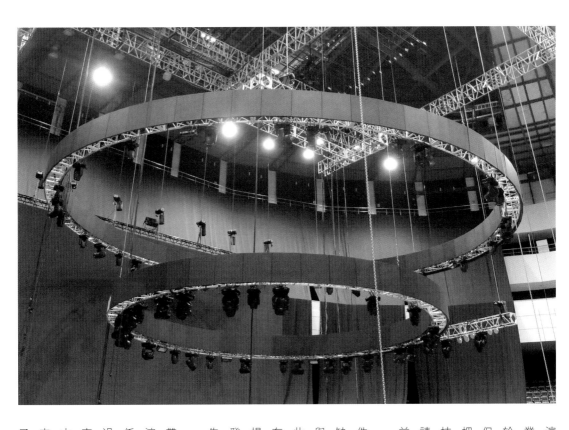

演唱會、職業劇場等表演藝術產業，才有機會磨刀練劍，「雙環由於時間預算壓縮，技術不算成熟，但唯有一步一步摸索、研發，才能把know-how留在台灣。不論舞台技術或其他專業，不要老是花大錢請外國人，這一行才能帶給年輕人前景。」

台灣表演藝術產業的製作條件，長期受限於市場狹隘及經費短缺，鮮有演出能獨立負擔機關設計與自動控制系統的製作，對於此道的探討才在起步階段，幾乎沒有專門從事舞台技術設計的公司，楊金源「舞台動力實驗室」不斷開發產學合作的可能性，儼然將成為先驅。

楊金源從二○一四年七月起，帶著幾名優秀的畢業生，與從事演唱會製作的業界成為發展夥伴關係，就是想讓這個在台灣從未出現過的產業生根茁壯。「其實台灣從事機械製造及工業自動化系統的人才濟濟，只要把產業各環節組織起來，假以時日，台灣也能做出《獅子王》那樣複雜精巧的舞台機關！」

楊金源 簡歷

2001
取得美國耶魯大學藝術碩士學位，同時獲得技術設計主修最高榮譽：Edward C. Cole Memorial Award。回國後任教於國立台北藝術大學劇場設計學系至今。

2007
創立「舞台動力實驗室」。

2010
獲得北藝大全校優良教師榮銜。

近年代表作品

2009
台北聽障奧運開幕式張惠妹、林嘉綺的飛行技術設計與製作。

2011
屏風表演班新作《王國密碼》雙人電動飛行機構、雙圓旋轉舞台設計。

2012
十鼓橋糖文創園區台灣第一座定目水劇場的規劃設計。

2013
陳綺貞小巨蛋演唱會《時間的歌》電動雙環機關設計。

2014
NSO國家交響樂團歌劇《莎樂美》技術設計。
田馥甄巡迴演唱會《如果》百變LED條燈幕技術設計與監製。

2015
江蕙《祝福》巡迴演唱會部分舞台機關之技術設計與監製。
北美館展覽《索多瑪之夜》自動控制機械技術統籌。

張懸‧2014 To Ebb
潮水箴言概念演唱會

倔強女聲
用詩歌抵擋媚俗

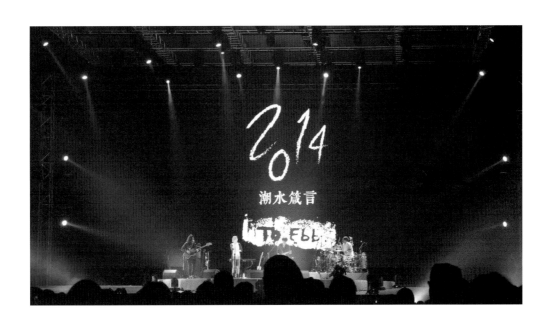

PROJECT INFO.

□巡迴場次：香港、台北、高雄，共計三場
□幕後團隊：節目製作／牡蠣音樂；舞台設計／馮建彰、吳季倫

潮水箴言系列的演出始於二〇一〇年，最初是規劃給一千名觀眾的小型實驗性演出，結合雙層投影手法與原創性的影像實驗。二〇一三年在香港的演出適逢張懸發行第四張專輯，內容及舞台更加擴充，然而這幾場演出FREE'S都還未加入。

二〇一四年，潮水箴言決定升級成大型演唱會，這是張懸第一次的大型售票演唱會，原本跟張懸素昧平生的我們，是透過北京環球唱片總經理的推薦，輾轉接獲經紀人的來電，才開啟雙方合作。（這年頭北京力量不容小覷，我們後來發現，原來FREE'S辦公室離張懸的辦公室僅三個紅綠燈的距離，竟然也得靠遠在北京的領導才搭上線。）

故事回到二〇一三年的颱風中秋夜，會議時間訂在怪異的午夜十二點，這是我們第一次接觸傳聞已久的女神——張懸，由於張懸一手包辦演唱會的製作人、導演、藝術總監，因此我們打從第一天起就稱她為「張老闆」。會議中，張老闆先讓我們透過錄影，了解之前的演出，接著談到她對這場演唱會的期待。

我們了解，張老闆走的路線完全不同於時下主流演唱會，舞台工程本身簡單俐落，重點放在運用豐富的影像視覺概念，傳達對時代、心靈和社會的思考，整體而言，這場演唱會既承襲也跳脫張懸在小型獨立音樂場地中的吟唱姿態，簡直就像是一場藝術創作影音展。

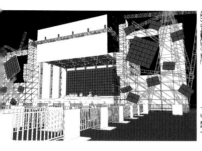
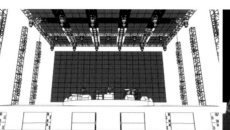
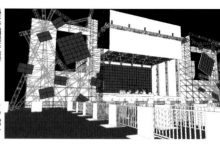

充滿驚喜的
共同創作

對做慣「重口味」舞台的我們來說，若完全按照指示，則我們的任務不過就是將小規模的舞台出一份放大版本而已，估計二十分鐘就可以交差完事。但會議後，我們內部決定，在張老闆提出的舞台需求之外，獻出更多的特別的巧思。

在幾週後的舞台報告會議上，我們交出原訂設計圖面後，主動跟張老闆要求放一段影片：「這是舞台設計團隊要送給你的禮物！」在影片中，我們大膽推翻之前的舞台，以動畫表現「翻轉式頂部視訊結構」，我們希望，這場演出能從裡到外都把實驗概念發揮到極致，在舞台視覺上，也不該墨守成規。

影片播畢，張老闆迅速下達指令：「好！要做！」並且立刻跟影像團隊研究，如何充分利用頂部視訊功能。在此之後，我們跟張老闆的討論會議，都是在驚喜與興奮中

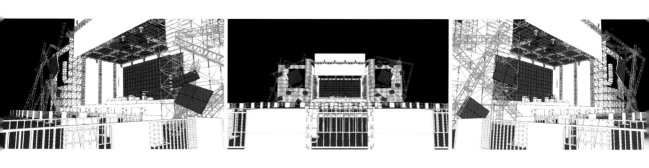

條，將破壞感發揮到極致。

的LED結構，刻意以不規則的線

力激盪下，一起創作出兩側工業感

以藝術手法運鏡，更在張老闆的腦

別請來金曲獎MV導演陳映之，

側仍請裝置直播畫面，但在拍攝上特

張懸最終達成共識，就是在舞台兩

經過反覆思考與溝通，我們跟

的空間，更不可或缺。

近歌手，尤其在南港展覽館這麼大

台灣觀眾還是期待能透過大螢幕親

體呈現，但做為舞台設計，我明白

歌手特寫，而忽略了舞台中央及整

自己作觀眾的經驗，的確容易緊盯

應該讓大螢幕分散注意力。回想我

注在舞台的中央及表演內容，而不

一個藝術演出，應該盡力讓觀眾專

現場直播LED牆，她認為，做為

主流演唱會習慣在左右兩側架設的

舉例而言，原本張老闆很排斥

多啓發。

能，也從這位另類才女身上得到很

進行，我們共同發想出許多新的可

回歸藝術本質

張老闆擁有許多與主流樂人截然不同的觀點，讓我們見識頗多，例如，她很在乎現場觀眾與表演者的關係，而她捨小巨蛋而選擇南港展覽館的原因是，她不要小巨蛋那種「三面看台式」的觀賞角度，而是希望觀眾從進入會場到整個演出過程，都可以隨興遊走，以站姿維持同一視角——若由我們來解讀，她在南港場創造的，是一種「朝聖」的角度。

此外，張老闆非常在意現場各區域的視覺及音響效果，對各票區的價格有著與一般演唱會迥異的解讀；她認為，離歌手最近的位置不該賣得最貴，因為太前面反而有礙整體視覺接收，音響效果也不算最好，在她心目中最理想的視聽位置是場中央，因為在這裡舞台整體視聽接收度最好，且與台上表演者「距離適中」。

為了幫助觀眾找到適合自己的

座位，張老闆特別在演唱會購票網站上，以漸層圖說明場域聲音的散布方式，並說明團隊建議的視角優先次序，最後再將場域聲音與舞台視角兩圖交叉比對，呈現票價分區的邏輯。

這次演出受到許多國內外佳評，有外國媒體就讚美到，這是一次極致的樂團音樂與心跳的緊密結合，也是衝擊感官與心靈思考的概念性演出。南港場演出結束後，製作團隊原本沒有特別規劃下一場，但卻收到許多聽眾的意見與要求，經過半年多的討論與徵詢場地後，終於決定在高雄舉辦最終場。

這場去（二〇一四）年底被視為張懸告別演出的《高雄潮水箴言概念演唱會》，FREE'S二度為好友挑起重任，然而，負責舞台設計的我，卻犯了入行十餘年來，自認最嚴重的錯誤，更讓張懸與我的關係出現裂痕，令我自責了好一陣。

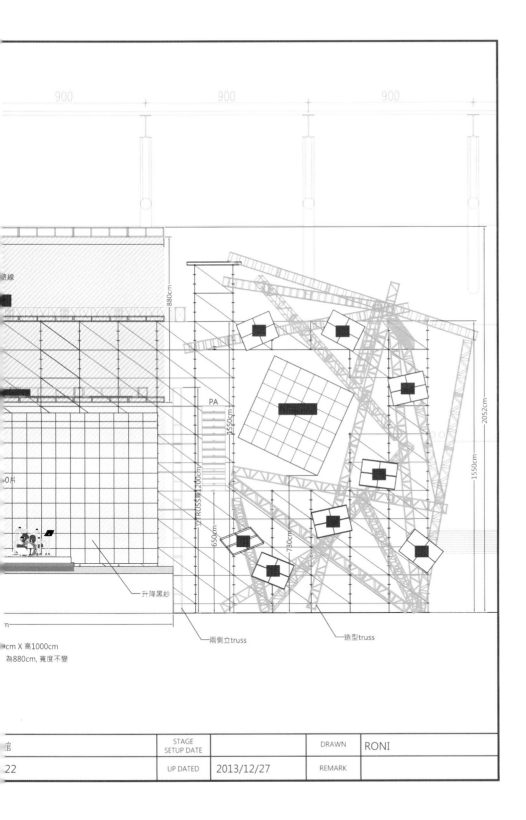

900　　　　　　900　　　　　　900

880cm

路線

PA

1550cm

立TRUSS寬1200cm

650cm

730cm

2052cm

1550cm

升降黑紗

0片

n

cm X 高1000cm
為880cm, 寬度不變

兩側立truss

造型truss

官	STAGE SETUP DATE		DRAWN	RONI
22	UP DATED	2013/12/27	REMARK	

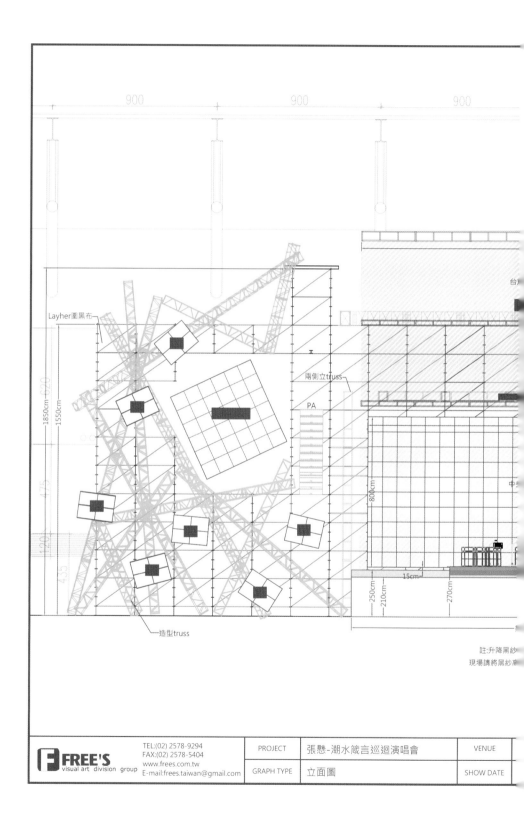

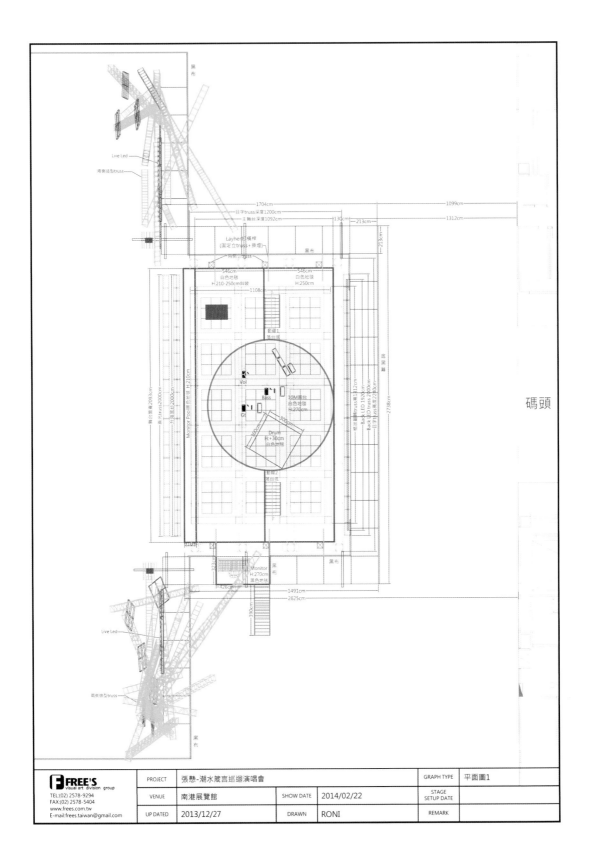

碼頭

FREE'S
visual art division group
TEL:(02) 2578-9294
FAX:(02) 2578-5404
www.frees.com.tw
E-mail:frees.taiwan@gmail.com

PROJECT	張懸-潮水箴言巡迴演唱會			GRAPH TYPE	平面圖1
VENUE	南港展覽館	SHOW DATE	2014/02/22	STAGE SETUP DATE	
UP DATED	2013/12/27	DRAWN	RONI	REMARK	

太有經驗反成盲點

《潮水箋言》系列的一大特色，是斷層投影影像藝術，以往潮水箋言都是規劃全場站席，讓觀眾能自由走動，這場剛好是此系列演出頭一次搬到看台型的場館，身兼導演的張懸希望，不論坐在哪裡的觀眾，都能觀賞到完整的影像畫面。

但直到進場架設舞台時，工作人員才注意到，在最接近舞台的二樓看台區，因為角度比較偏，只能看到局部影像；張懸當場痛下決定，將買了該兩區座位的觀眾撤至一樓場內後方，並臨時增設座位與變更搖滾區範圍，以維護觀眾權益。

老實說，一般演唱會並不會在意這樣的視角侷限，反而會因為該區最靠近舞台，而同樣會劃為較高票價，但我卻非常自責，因為被張懸信賴的我，不應該把主流邏輯不假思索地套用在走藝術路線的張懸身上，而應該盡力協助她貫徹作品的完整度，況且我對高雄主場館的空間熟到不能再熟，更應該及早為

1　雙層投影演出效果
2　超級陣仗的高雄巨蛋進場
3　張懸酷愛的不規則廢墟工業風
4　整場視覺效果令圈內人士感到震撼

她指出座位的狀況，規劃適合這場演唱會的票務。

由於張懸做決定時，我人在香港，沒法親自處理及跟她道歉，只知道她很遺憾也有氣，事後，我們終於有機會對話，她用一貫的率性說：「曾經沒做好的事，如果能成長為嚴謹判斷和能力，才不枉過程。沒事的，真心交朋友，誰都不可以膽小。」

終究，我想感謝張懸，經過這次事件，我除了提醒自己要小心不要落入慣性思考，也重新檢視自己與客戶的關係。我曾經與很多知名的音樂人、偶像、天團與天王、天后合作過，也流失過許多大牌藝人的合作機會。年輕時的我，曾很為人事紛擾所困，但如今我已能釋懷——借用張懸的潮水箋言：潮起潮落本是生命的自然歷程，唯有擁抱發生過的一切，人生才會完整與豐富——我了解到，最重要的是把握當下，為信任FREE'S的歌手及其歌迷粉絲們全力以赴，創造更多令人難忘的美好記憶。

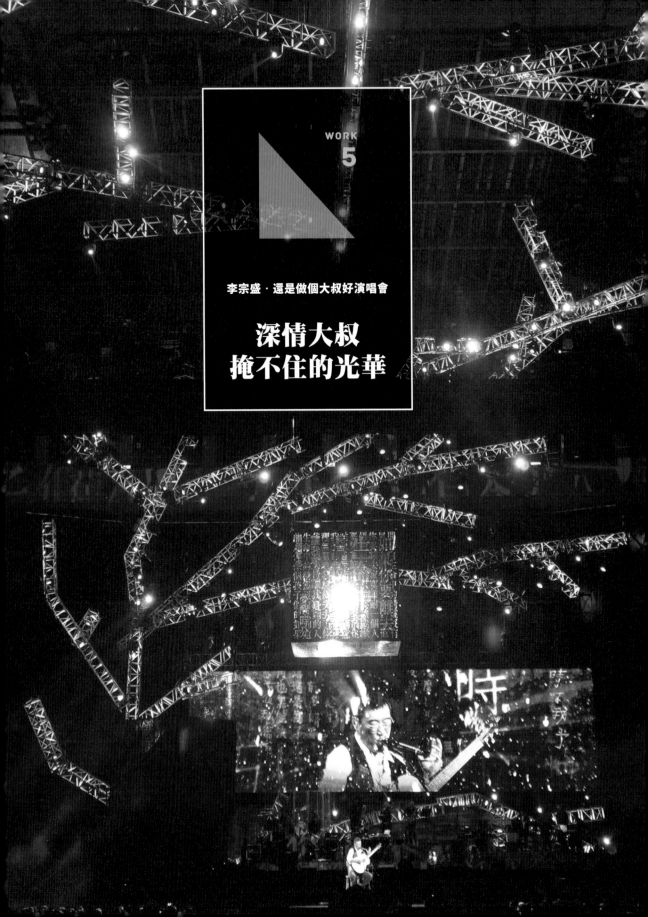

WORK
5

李宗盛・還是做個大叔好演唱會

深情大叔
掩不住的光華

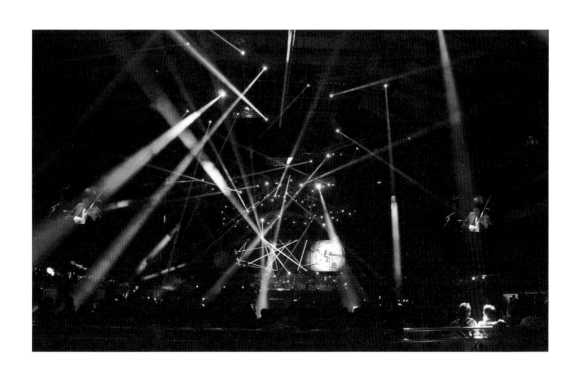

PROJECT INFO.

李宗盛二○一三年九月的《既然青春留不住》演唱會，門票開賣一日售罄，之後巡迴北京、天津、上海、新加坡、洛杉磯、聖荷西、溫哥華、馬來西亞等城市舉辦二十五場，終於決定舉辦返場《還是做個大叔好！》演唱會，以報歌迷盛情。

□ 巡迴場次：返場演唱會於台北小巨蛋首演後，將在上海與北京演出。

□ 幕後團隊：節目製作／必應創造有限公司；舞台設計／李信興

我們初接下舞台設計任務時，原本以為，不過是按照李宗盛二○一三年《既然青春留不住》演唱會的設計再搭一次台，沒想到大哥求好心切，堅持從節目內容到舞台設計都全部翻新。

出場畫面在演唱會宣傳海報就埋下伏筆：大哥騎著平日仍使用的90c.c.老摩托車直率登台，只差沒有架一桶瓦斯在後面。開場MV是北投小鎮的尋常景象，搭配李宗盛近日所寫的「家書」，訴說他對故鄉的款款深情。

「回家」正是本次舞台設計的核心概念，這個家包括大哥在北投的老家、北京時期的家，以及在世界各地漂泊時停歇過的家。

生命中的精靈

木屋製作過程

1

在舞台上蓋房子。

2

木造台階延續小木屋概念。

3

舞台上也設計了年輪與層次與木屋概念呼應。

4

宛如蓋房子。

5

藝術文字光雕的組裝。

6

木造台階呼應 tree house。

吞下寂寞的旅人啊！

我們原本以「城市」元素為出發，用許多向上延伸的桁架來設計舞台，但李宗盛覺得太現代感且失去人文意境，被要求重來。就在設計團隊失去頭緒時，正巧聽到必應創造製作團隊與大哥間

聊，大哥提到，他從出道以來，就習慣當空中飛人在各城市奔波，這一生睡過無數的旅館單人房，很多膾炙人口的金曲都是在旅館休息時甚至蹲馬桶時創作的。

我們的腦海馬上浮現大哥一個人坐在床邊，抱著吉他自彈自唱的大叔身影，於是，大膽地提出，不如在舞台上蓋個小房間吧！

這個演出時被大哥虧說是「製作單位的年輕人精心製作」、「爬上去不能只唱一首歌不然就太浪費」的小樓，除了擺上一張床並在牆上開一扇窗，整個家徒四壁。或許是場景真的太孤寂，演出時引發大叔娓娓道出人生最低潮期，曾在陽明山腳下的一處小公寓租屋獨居，窗外最親切的風景是二十四小時都開著的便利商店，因此讓他寫出由莫文蔚唱紅的經典歌曲〈陰天〉。

除了小房間以樹屋概念呈現，牆面到階梯都是素樸的原木質感，整個舞台設計也走人文風，以樹木為意象，主視覺是象徵大樹成蔭的樹枝狀桁架，舞台地板則是做工細膩、層次多重的巨大年輪。

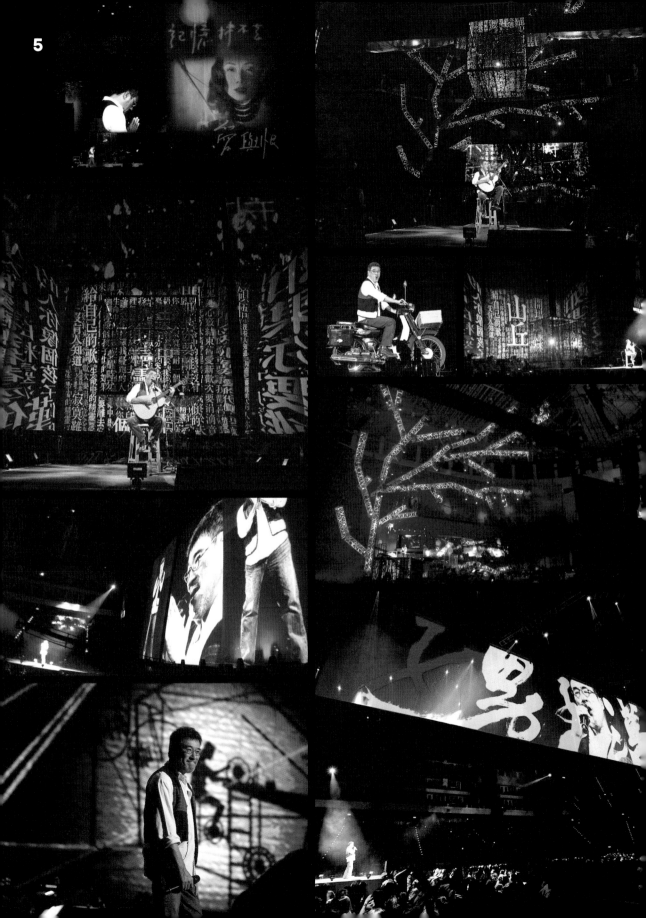

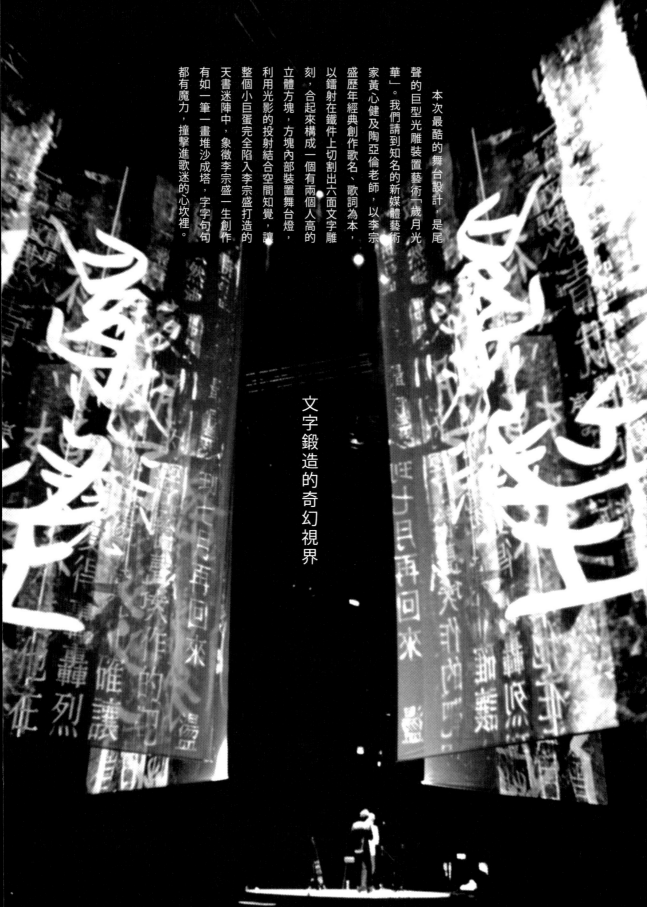

本次最酷的舞台設計，是尾聲的巨型光雕裝置藝術「歲月光華」。我們請到知名的新媒體藝術家黃心健及陶亞倫老師，以李宗盛歷年經典創作歌名、歌詞為本，以鐳射在鐵件上切割出六面文字雕刻，合起來構成一個有兩個人高的立體方塊，方塊內部裝置舞台燈，利用光影的投射結合空間知覺，讓整個小巨蛋完全陷入李宗盛打造的天書迷陣中，象徵李宗盛一生創作有如一筆一畫堆沙成塔，字字句句都有魔力，撞擊進歌迷的心坎裡。

文字鍛造的奇幻視界

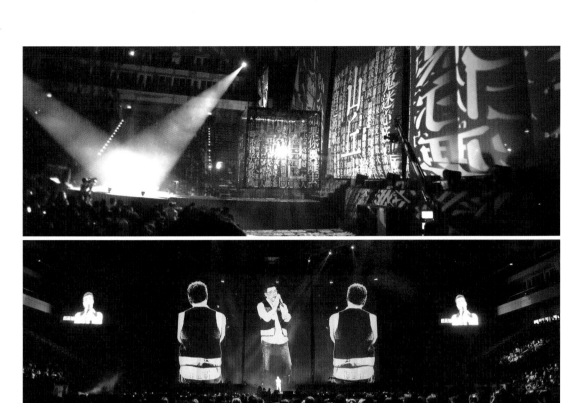

藝術文字光雕的製作過程。以鐵製雷射雕刻出八面模板，再組合成一個文字方塊。

這裡有個內幕：我們原本製作了三個文字方塊，打算分佈在三個不同區域，然而測試時發現這樣多重映射會讓視覺過於混亂，於是毅然割捨另外兩個光雕作品，演出效果反而更加震懾逼人。

這次演出的高潮是經典男女對唱的橋段，「昨日」的鄭怡、陳淑樺、潘越雲和林憶蓮隔空對唱，製作團隊費心找出當年的影像及聲音母帶，時空、影音交錯，讓歌迷在短短二十分鐘內，彷彿經歷一段橫跨三十五年的追憶似水年華。

前來聽李宗盛演唱會的歌迷，橫跨老中青三代（也有兩代一起前來的），就像大哥寫的文案：「既然這一生，逃不過一首李宗盛。」

不如放膽，嬉皮笑臉面對人生的難」，整場演唱會，大哥在聊天時既幽默又真摯，詮釋歌曲的功力了得，讓人心悅誠服：還是做個大叔好！

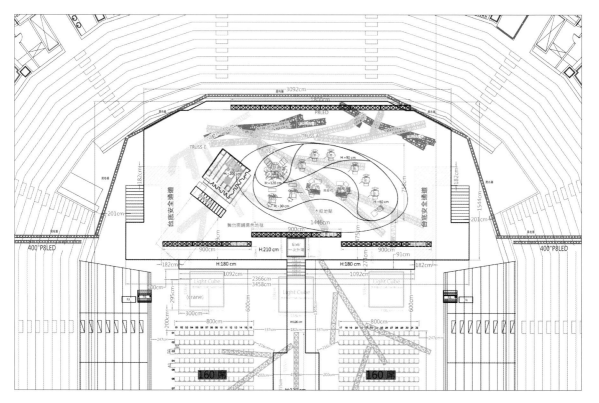

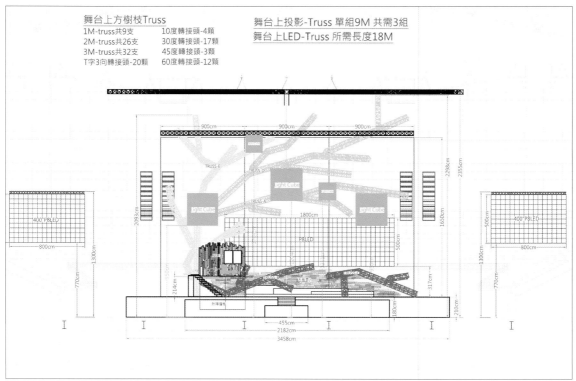

舞台上方樹枝Truss

1M-truss共9支　　　　10度轉接頭-4顆
2M-truss共26支　　　　30度轉接頭-17顆
3M-truss共32支　　　　45度轉接頭-3顆
T字3向轉接頭-20顆　　60度轉接頭-12顆

舞台上投影-Truss 單組9M 共需3組
舞台上LED-Truss 所需長度18M

（上）2014李宗盛台北小巨蛋演唱會平面圖
（下）2014李宗盛台北小巨蛋演唱會立面圖

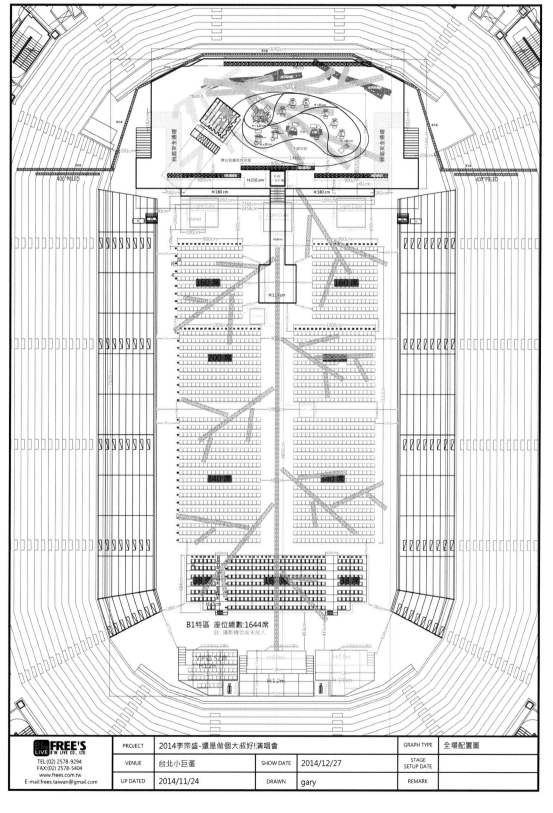

B1特區 座位總數:1644席
註：攝影機位尚未放入

FREE'S LIVE B'IN LIVE CO. LTD. TEL:(02) 2578-9294 FAX:(02) 2578-5404 www.frees.com.tw E-mail:frees.taiwan@gmail.com	PROJECT	2014李宗盛-還是做個大叔好!演唱會			GRAPH TYPE	全場配置圖
	VENUE	台北小巨蛋	SHOW DATE	2014/12/27	STAGE SETUP DATE	
	UP DATED	2014/11/24	DRAWN	gary	REMARK	

WORK
6

滾石群星
快樂天堂滾石 30 演唱會

人人心中
都有一顆滾石

身為滾石創始人之一的段鍾潭，是這次演唱會的推手，他曾在演唱會後對媒體說，過去從不敢奢望30週年能辦得起來，一方面滾石這些年狀況不是太好，再者與滾石合作的歌手超過千人，但大多已開枝散葉到別處，甚至許多人也離開歌壇了。滾石內部開會決定，先向所有歌手廣發邀請函，再根據可來之人設計節目。結果藝人的反應熱烈，即使演出沒有酬勞，只有車馬費，仍積極響應，讓節目一規劃就是五個鐘頭。

滾石原本只規劃了台北小巨蛋兩場演出，然而首場之後，新加坡及中國各地城市的主辦商紛紛洽詢，延伸出爾後三個年度的巡演。

□巡迴場次：二○一○年十一月於台北小巨蛋開場，二○一一年巡迴新加坡、北京、上海、深圳四地；二○一二年下半年再度巡迴杭州、西安、成都等七個城市。總共走過十二個城市，共十五場演出，時間長達兩年。

□演唱會創紀錄：台北場以五十多組參演藝人、一百多首歌、四個半小時的演出，創下台北小巨蛋的演出紀錄。滾石30也是第一個在北京鳥巢舉辦的商業演出，在北京鳥巢創下八萬人大合唱、連演六小時的盛大規模。

PROJECT INFO.

＼ 滾石小傳

1980.03
段鍾潭與段鍾沂兩兄弟，在創辦本土雜誌《滾石》虧本的狀況下，開辦了滾石唱片公司。

1981.05
滾石唱片發行第一張專輯《三人展》。同年，羅大佑在「滾石」以幕後製作人的身份為張艾嘉製作專輯《童年》，打響知名度。

1982.04
羅大佑首張專輯《之乎者也》問世，創下十四萬張的銷售紀錄。而後滾石網羅許多優秀幕後人才，包括小蟲、李宗盛等人，開啓華語樂壇無可複製的滾石年代。

三十年來，滾石培育了無數幕前幕後的音樂人才，共發行一千八百多張專輯，合作的歌手超過千人，創作出兩萬多首歌曲，深刻影響華語流行音樂的走向。

一九八六年，台北市立動物園從圓山搬到木柵現址，當時剛滿六歲的滾石唱片動員了旗下眾歌手錄唱了〈快樂天堂〉這首歌。同年底，滾石在中華體育館舉辦全台第一場跨年音樂會，名稱也叫《快樂天堂》。這場演出大獲好評，也預告台灣流行音樂的盛世即將來臨。

三十年前的我還在念國中，〈快樂天堂〉這首歌，先是以卡帶形式存在，用我的 walkman 邊走邊聽，不久後 CD 問世，我也重新入手 CD，直到現在，它仍在我的手機裡，佔據一個渺小卻恆久的數位空間。不過誰能料到，人人都捲入

其中的網路及數位化浪潮，卻也是擊倒唱片老將的一記重拳！

還好，音樂不朽，滾石只是換個方式滾動。二○一○年，滾石唱片老闆段鍾潭啟動《快樂天堂滾石30》演唱會計劃，這場空前絕後的馬拉松式音樂派對，每場演出都集結了超過五十組藝人，樂手老師近三十人，演出至少五個小時起跳，演唱歌曲將近百首，幕後工作人員更都超過三百人以上。而 FREE'S 有幸接下這個意義非凡的演唱會舞台設計案，不僅第一次在小巨蛋挑戰「四面台」，也首度進入北京鳥巢搭台，共同見證滾石30年的輝煌與傳奇。

難得一見的天王合體。

挑戰超級四面台

我們從演唱會前八個月就展開設計，在最初會議上，段老闆明確表示他要開「四面台」，把演唱區設在觀眾席的中央，如此既能讓不同位置的觀眾都擁有最佳的視聽效果，也非常適合本次藝人輪番登場、與觀眾貼近互動的演出形式。

然而，四面台的舞台設計及基礎工程比單面台複雜得多。首先，因為四面台沒有封閉式背景，必須將舞台的四面八方乃至整個現場都當成大佈景，所有燈光、視訊及佈景裝置都靠懸吊，設計上得特別費心思，才能從限制中發揮創意。

其次，四面台並非單純地變動舞台布置，還牽涉到整個流程的設計和控制。由於四面台沒有側台可讓藝人及樂手準備，上下場全靠升降機（且不止一台），因此歌手設計就要縝密規劃流程，包括歌手走位、出場及退場的動線，以及演出時的環場效果。

第三，四面台所需的硬體設備

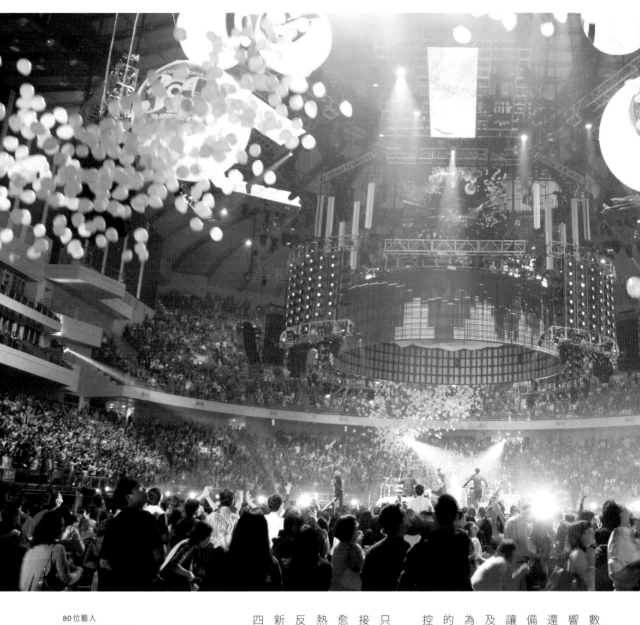

80位藝人
輪番站在這個舞台上。

數量，往往是單面台的數倍。以音響為例，除了要對四面觀眾放送，還要兼顧歌手聽見的返送音箱（配備在舞台前端供歌手聽的音箱，能讓歌手及時準確地聽到樂手演奏及自己的聲音）。在工程技術上更為複雜，也因為各別控制台能支援的音軌有限，演唱會共出動了五台控制台（一般演唱會頂多用兩台）。

據我的了解，這個案子一開始只規劃了台北小巨蛋兩場演出，我接案之初，根本不知道爾後會愈搞愈大，只因各地城市的主辦商紛紛熱烈洽詢，而參與的歌手們也義無反顧地支持。之後每次巡迴，除了新加坡站是單面台，所有舞台都是四面台。

舞台下機關重重
舞台上重裝伺候

我們的舞台設計，從最根本的主舞台視覺下手：將滾石經典的圓形標靶LOGO直接置入主舞台，標靶的黑色核心也是機關，即三點六米的升降旋轉台。此外，更破天荒地設置環場一圈的延伸台（cat walk），與主舞台間有三條連結走道，讓歌手能行走自如。

此外，為了提供歌手多層次的出場，主舞台共設了六個超級大升降，包括正中央的升降旋轉台，三側再各一座車展等級的大升降。另外，環場延伸台也設有三個二次升降機（可從舞台平面再抬升），不僅方便藝人上下場，也創造另一種演出視覺。

因為裝設了這麼多舞台機關，在觀眾看不到的舞台下方，可說像菜市場般熱鬧滾滾，不僅歌手輪番「躲」在裡面候場，還有一組工作人員臨危不亂地控制升降、輔助歌手登台，或將樂器等器材搬上搬下。

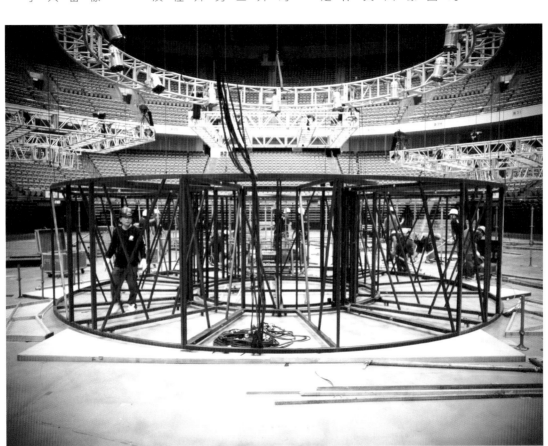

台北場舞台裝設過程

此外，為了不讓觀眾看見歌手上下台的過程，三條走道下也搭建了密道，供歌手出入。

不只舞台下方熱鬧，舞台上方也有規模龐大的懸吊裝置。由於段老闆要求要有歌詞字幕，好讓觀眾盡情合唱，因此最上方懸掛有面向三方位的視訊，再下一層，是拼接了三百多面高畫質 LED 的巨型環狀屏幕，讓節目可搭配精彩動畫。

此外，各種營造效果的空中道具也多到吐血，包括鏡球景、珠鏈景、LED 燈管景，以鋼架結構的造型燈管，再加上必備的音響、投射燈、升降白幕等，整個懸吊裝置龐大如一座舞台閃發光的空中城堡。

即便硬體運算已經節節高升。

在台北場演出前三天，段老闆發現，一樓搖滾區的座位不夠高，觀看不到舞台對面的演出，因此決定再加高觀眾席。只是很不巧，那年十一月正逢三合一選舉，舞台板相當搶手，我們好不容易調到貨，在半天內新增了近六百片的舞台板及安全欄杆，用量相當於平常一場演唱會的規模。

滾石大團結
熱血你和我

這次演出，最令人感動的是滾石家族不分你我的濃烈情感，以及台下上萬觀眾的沉醉共鳴。例如，演唱會開場，由伍佰 & China Blue、五月天、張震嶽 & Free9 共同組成超級搖滾樂團，三組人馬的登場華麗萬分，演唱的歌曲卻是八〇年代的經典歌，包括《凡人歌》、《夢醒時分》、《愛情釀的酒》等。

在台北場的尾聲是由伍佰 & China Blue 壓軸，陳昇也「偷跑」上台湊熱鬧，當時時間已過午夜十二點，兩人仍繼續賣力狂飆，現場的歌迷也被熱烈的氣氛感染，不願提早離開。直到場燈亮起，音響也被切斷之際，所有歌手全都魚貫登台，伴隨著從天而降的黃色氣球，一同清唱《快樂天堂》，替這場高潮迭起的五小時超值演唱會劃下完美句點。

事後得知，台北場連續兩天都超過十二點，總共被罰一百六十多萬。但滾石之後的巡演都不願縮短時數，熱血精神令人敬佩。

對 FREE'S 來說，我們每個人都是聽滾石唱片的音樂長大的，更包辦了滾石家族眾歌手近八成的舞台設計，絕對有資格說：我愛滾石，永誌不渝！

SEARCH 舞台板

所謂「舞台」就是由一塊一塊舞台板所組織起來的表演台。因為活動演出都非固定場地，所以皆是由舞台板一塊一塊所組成。

每個國家的舞台大小、單位皆不同，舞台不僅可以搭來表演用，也會用來搭設觀眾席、貴賓席等。比較特別的是，台灣舞台板的單位規格是台尺（一台尺＝三〇點三公分）有六×六（六尺×六尺）也有三×三、三×六。通常舞台設計確認設計圖之後會再進行舞台板圖放樣的工作，以方便舞台公司準備材料。

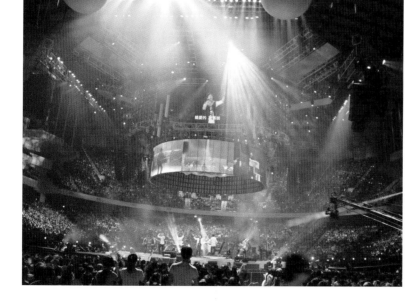

當時段鍾潭曾對媒體說過：「我以為台北小巨蛋開第一場的時候，我一定從頭哭到尾，結果完全沒有，」段鍾潭透露，在小巨蛋首場演唱會後，他跑前跑後，繃緊神經，時刻緊盯舞台流程，「腦袋都是空的，就是盯時間，讀秒，也沒有機會去懷念。小巨蛋超時要罰錢，我就不停去問超過多少時間了，要刪什麼歌，該怎麼辦，整場就這麼做完了。人生的無奈就在這裡。」

（資料來源：2011.09.29中國第一財經日報）

八萬人大合唱

滾石30演唱會是北京鳥巢第一次做商演用途，鳥巢長一百五十米，寬六十八米，整整有一個足球場大，舞台設計上，特別設計比台北小巨蛋場大九倍、直徑三十四米的主舞台，在主舞台兩側又增設了兩個子舞台，彼此以吊橋及延伸台串聯。此外，本次特別增加旋轉搖臂以及可以向外延展的軌道升降車，讓歌手能更貼近歌迷。

由於舞台龐大，整座舞台結構都採用特別訂做，一百五十公分口徑的超大桁架。又，舞台下不僅有許多升降機關，還有錯綜複雜的聯通系統，為了防止工作人員與歌手們進到底台會迷失方向，特別在出入口標示方位。舞台搭建工程共動員六百位工作人員，搭建工期近二十天，也是破紀錄。

鳥巢場共容納八萬名觀眾，現場感受非常壯觀，演出從下午四點半直到晚上十點，因為是戶外場，觀眾可感受從下午、黃昏到晚上的環境變化。但缺點是，白天時段無法表現多媒體與特效，另有歌手認為，舞台與觀眾席距離遠，少了與觀眾互動的親密感。

的千古愁

北京
鳥巢場

分易分聚难聚爱

北 京 鳥 巢
硬 體 說 明

落腿立柱直式L型彩幕×8
（H896*W128cm）

大型 Full Board 升降台×4
（720*360cm）

可翻起出場 600 吋彩幕（背後燈牆）×4
（H896*W1152cm）

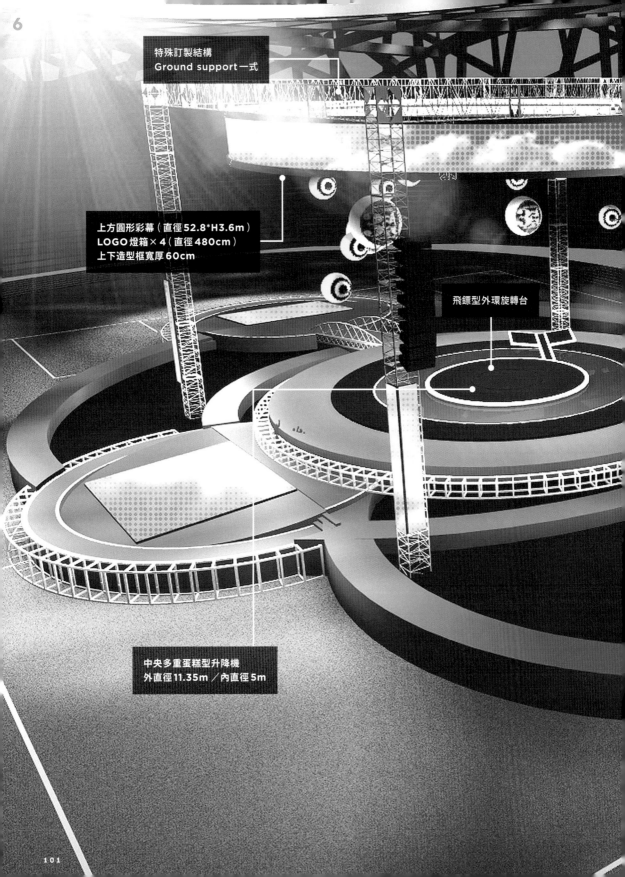

6

特殊訂製結構
Ground support 一式

上方圓形彩幕（直徑52.8*H3.6m）
LOGO 燈箱× 4（直徑480cm）
上下造型框寬厚60cm

飛鏢型外環旋轉台

中央多重蛋糕型升降機
外直徑11.35m／內直徑5m

進舞台都要
搭接駁車！

北京裝台過程

1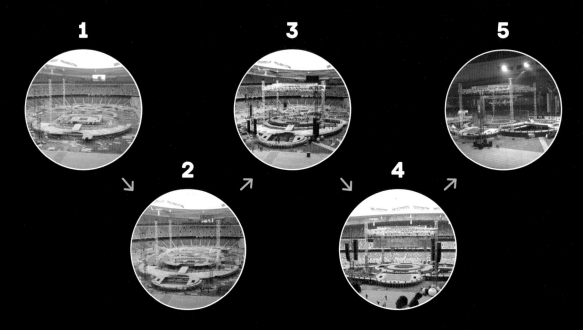

3

5

2

4

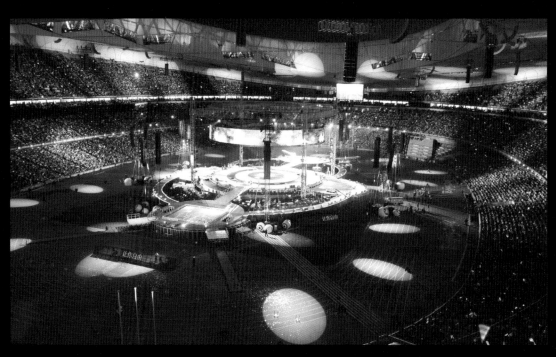

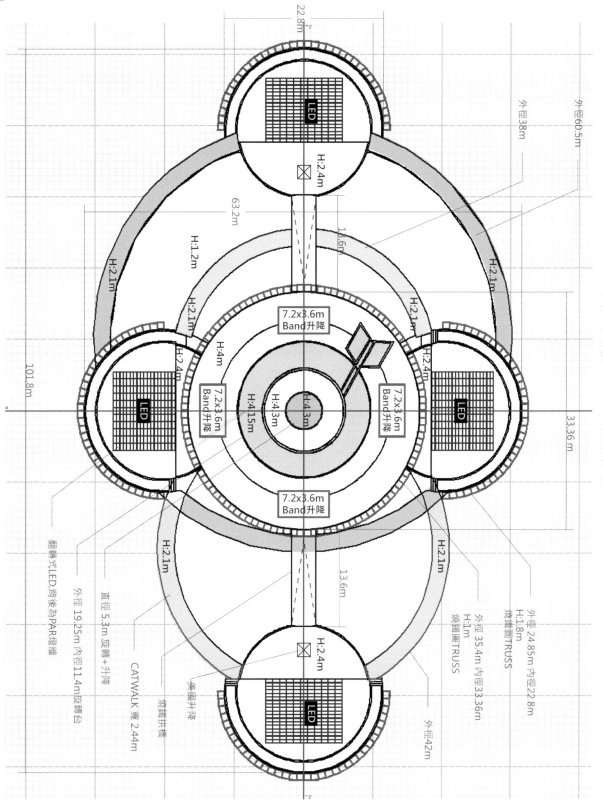

北京鳥巢舞台平面圖

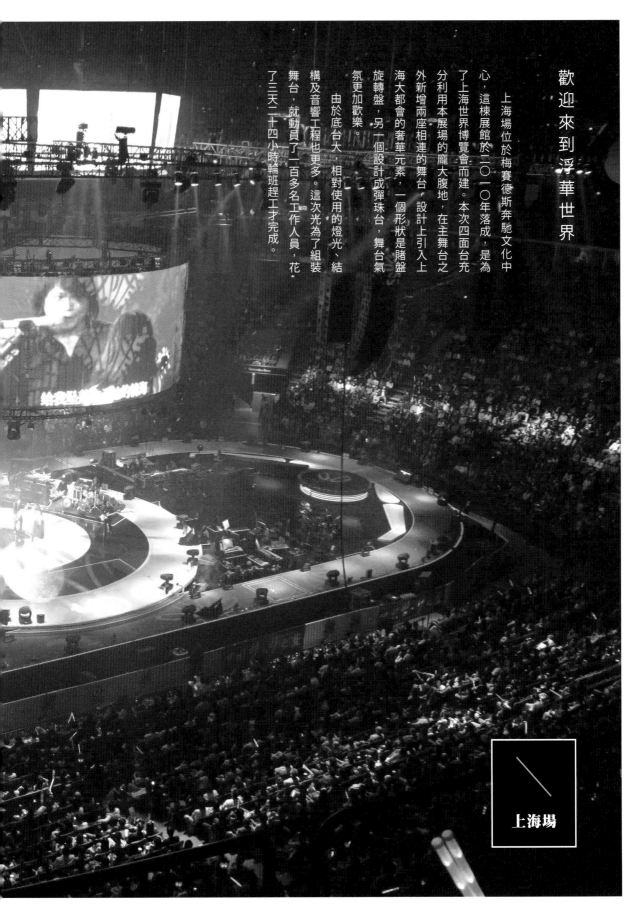

歡迎來到浮華世界

上海場位於梅賽德斯奔馳文化中心，這棟展館於二〇一〇年落成，是為了上海世界博覽會而建。本次四面台充分利用本展場的龐大腹地，在主舞台之外新增兩座相連的舞台，設計上引入上海大都會的奢華元素，一個形狀是賭盤旋轉盤，另一個設計成彈珠台，舞台氣氛更加歡樂。

由於底台大，相對使用的燈光、結構及音響工程也更多。這次光為了組裝舞台，就動員了一百多名工作人員，花了三天二十四小時輪班趕工才完成。

上海場

FREE'S
visual art division group

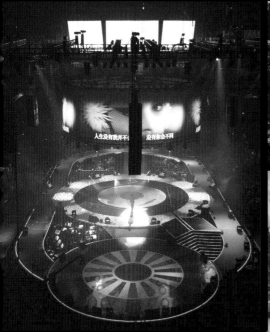

人生沒有我並不...沒有你會不再

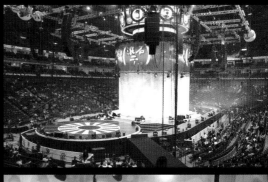

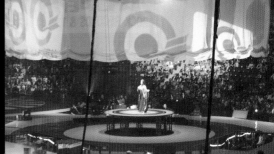

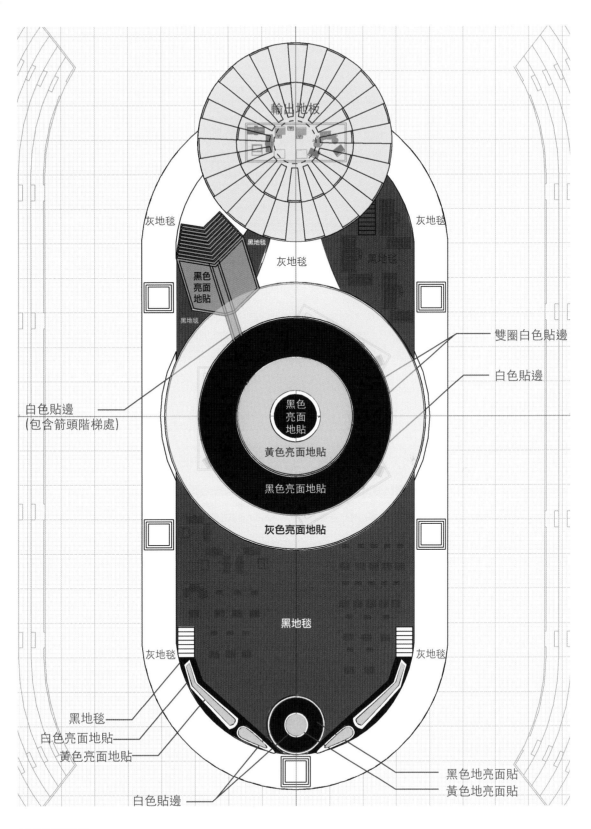

上海世博材質標示圖

WORK

7

五月天 歷年演唱會

搖滾天團
用好音樂撼動世界

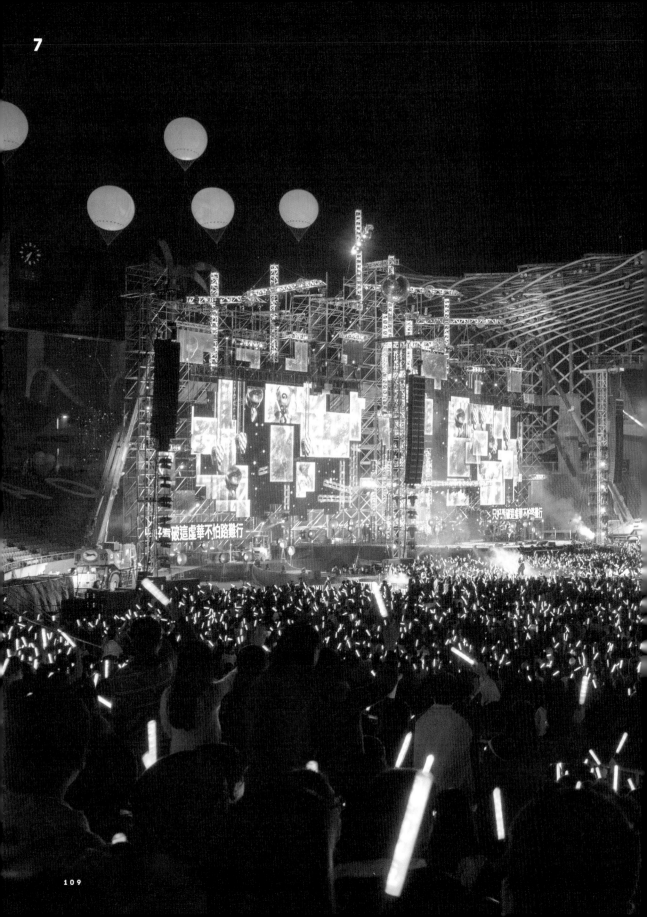

FREE'S與五月天的合作，要回推到二○○四─二○○五年舉行的《Final Home》當我們混在一起巡迴演唱會，當時FREE'S才剛剛成立，正在進行S.H.E《奇幻樂園演唱會》的巡迴，某日，接到硬體公司鼎益鑫的謝老闆打來的電話，問我們是否有意願承接五月天

案子，原來，當時仍在滾石唱片的五月天，正在籌備首次進軍香港及中國的大型巡迴演唱會，節目製作為天空藍工作室，舞台設計原計畫邀請香港頂尖舞台設計師周炳坤先生，卻因為周先生太忙，才輾轉打聽到我們。

沒想到，我們就這樣從創業第

一年跟五月天合作，一路從滾石唱片到相信音樂時期，如今更與五月天成了事業上的夥伴（必應創造），不斷締造輝煌的戰績。

二○○六年，對於五月天及FREE'S來說，都是很關鍵的一年。這一年，相信音樂才氣縱橫的年輕人勇敢跨出自立門戶的一大步，FREE'S也從這年開始，嚐到事業起飛的興奮與忙碌。當時，我雖然懷念滾石時期參與五月天《Final Home》巡迴的那份感動，卻由於手邊案件太多，無法專心全意地為五月天效力，於是在與相信音樂討論後，由我創業初期的好搭擋阿里挑起第一設計師的重任，也成為FREE'S落實傳承的第一步。自此以後，我都沒有再直接擔任五月天演唱會的設計師，而是由其他同事一棒一棒地接力給新人，我則退居藝術指導與開發新進設計師的角色。

如今，FREE'S與相信音樂旗下的必應創造進一步合併，成為全方位的製作公司，也證明唯有透過團隊合作與傳承創新，才能發揮極致力量。

重新定義演唱會

身為華語歌壇最重量級的搖滾樂團，五月天締造多項台灣演唱會的輝煌紀錄，包括：「首次發片到開大型演唱會的時間最短（約七周）」、「演唱會單場人次最多」、「最巨大的演唱會舞台」、「一年內舉辦最多場演唱會」、「第一組登上北京鳥巢開唱的樂團」、「第一組在美國紐約麥迪遜花園廣場開唱的樂

……團」等等族繁不及備載，「演唱會之王」封號當之無愧。

五月天演唱會的硬體製作費用在華語音樂圈內算數一數二的高，不論是免費的特別演出，或是展覽活動會場，對空間的品質都非常要求。記得有次為《五月天追夢3DNA》電影首映做現場設計，我顧慮到這畢竟只是單場的宣傳活動，開會之初特別提醒預算問題，想不到導演周佑洋（洋公）一句話：「預算？他們是誰？」非常帶種的答案，逼得我們全力以赴。

除了不斷締造演唱會記錄，五月天的急公好義也不落人後，例如，二〇一五年元旦，在高雄氣爆災變重建封街舉辦的《二〇一五 NEW！再創新高迎新》演唱會，由相信音樂及必應創造發起與承擔所有費用，邀請全台的朋友在高雄一起擁抱新的開始。這場街頭演唱會的籌備，比起在地居民與工程人員連月來不眠不休的勞累當然不算什麼，但對相信音樂及必應創造卻是不折不扣的A級動員，單是為了降低對在地居民及附近交通的影響，與高雄市政府前後歷經無數的協調與場地勘規劃。FREE'S也把正在負責年底十二場舞台設計案的各組設計師調來支援，演出前謹慎模擬最短搭台時間，在前一天深夜才封路動工，必應創造的工程人員更蠟燭兩頭燒，兵分兩路，同時籌備世運主場館的跨年演唱會及重建區的迎新演唱會。這一切的努力，都是為了見證與傳遞勇敢重生的力量。

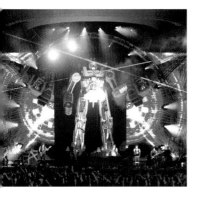

聽五月天 解析演唱會內幕

五月天與相信音樂對樂壇的另類貢獻之一是，率先記錄與解析演唱會幕後工作。二〇一二年尾，雖然諸事繁忙，由相信音樂主辦、FREE'S協助佈展的「無限創造DNA演唱會幕後公開展」，仍在全台熱鬧巡迴展出，這是台灣第一次把演唱會產業透徹解析，更把五月天的舞台機關設計大公開，參觀《D.N.A.創造演唱會》，特別感受五月天的舞台設計，從國中生到資深「五迷」都有，是一次成功的寓教於樂活動，也啓發更多有志於演唱會產業的年輕人，找到切入方式。

此外，從自傳式音樂電影《五月天追夢3DNA》，到導演劉名峰長期跟拍世界巡迴演唱會近百場的紀錄片《現場，戰場，夢工廠》，對一場演唱會如何生成、現場危機處理，都有第一手的觀察。

有趣的是，隨著五月天演唱會舞台不斷進化，「五迷」的眼界與專業度也不斷提升，FREE'S的部落格就常收到來自歌迷的回饋與交流。

有歌迷朋友說：「每次看到日本演唱會DVD，常驚訝日本人舞台技術的變態，原來台灣也有這麼變態的團隊。」有人在觀賞《D.N.A.創造演唱會》後，特別感謝工作人員帶來這麼美好的舞台體驗，「讓我甘願把視線從阿信身上轉移到細胞核的投影特效，且看得目瞪口呆。」也有歌迷感性地說：「聽完五月天演唱會的那幾天，只要一閉上眼，就感覺回到當時的情境，一想到某些橋段還會很激動的流眼淚。」

聽到這些鼓勵，我們更確認自己在做一份熱血的工作，因為每一次現場，都是獨一無二的時空，更在替數萬人創造無與倫比的回憶。

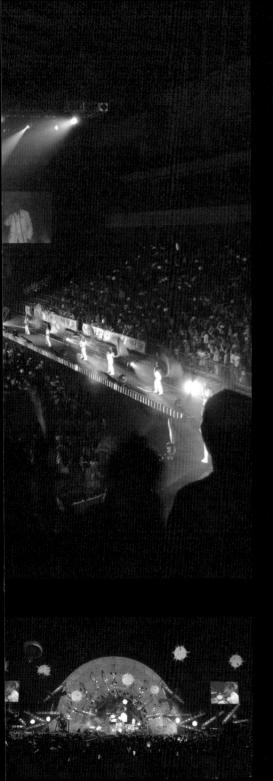

Final Home 當我們混在一起演唱會

這次巡迴從二〇〇四年底開跑，整整唱了兩年多，期間成功征服了每位華人歌手都夢寐以求的香港紅磡體育館，也是五月天第一次進攻台北小巨蛋。

《Final Home》的舞台營造的是一個飽受戰火蹂躪的劫後餘生城市，以傳達演唱會隱含的反戰意識，這回也是台北小巨蛋首次搭設環形舞台，舞台上充斥著各種金屬鋼管、破窗、生鏽廢鐵等軍艦、潛水艇的殘骸，並以 LED 螢幕拼出城市的輪廓，天頂懸吊著一顆跟著我們巡迴世界各地的爆炸星球，周圍的燈光桁架排列得錯落參差，整體舞台可說是五月天至今為止最強調實景打造的一次。

記得在舞台進場前一週，阿信突然表示，想在舞台上加一部B52轟炸機，我心中暗喊：天哪！這會兒要去哪生一部轟炸機！卻還是硬著頭皮，請來專門製作劇場佈景的師傅火速趕工，竟也成功地以保麗龍打造出一架栩栩如生的B52！

首場戶外體育場的舞台設計新聞稿發表這是號稱總統級的舞台。因為這一套圓形屋頂為台灣自製研發，世界唯一的一座透過萬向接頭可千變萬化成各式造型，曾經用來作為總統府就職與國慶日使用的舞台圓頂。近年來台灣已經很少有這種戶外大型裝置實景舞台製作的演唱會形式。

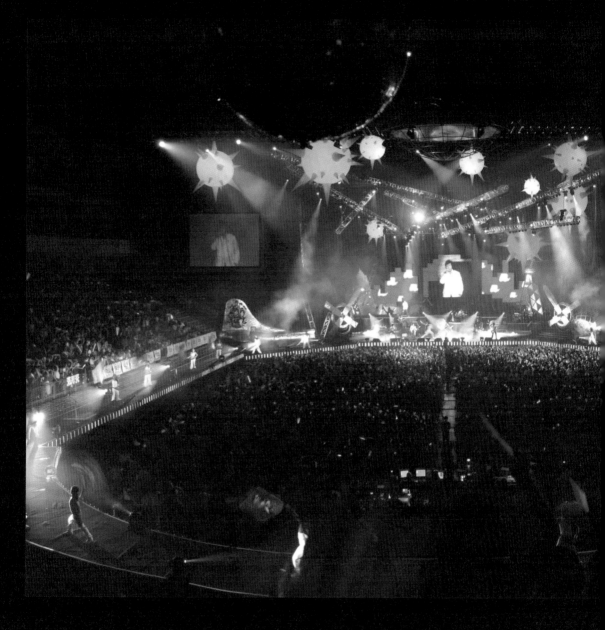

TIME 2006 / 7 / 22、23 LOCATION 台北小巨蛋

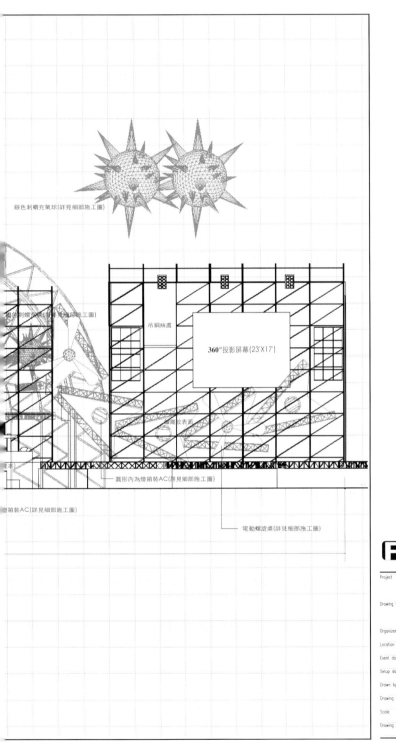

銀色刺蝟充氣球(詳見細部施工圖)

吊鋼絲處

360"投影屏幕(23'X17')

圓形內為燈箱裝AC(詳見細部施工圖)

燈箱裝AC(詳見細部施工圖)

電動螺旋槳(詳見細部施工圖)

FREE'S
visual art divison group

Project	**"Final home"** *MAYDAY CONCERT TOURS*
Drawing title	**FRONT VIEW**
Organizer	
Location	台南.台北
Event date	2004.12.25
Setup date	
Drawn by	FREE'S 二馬.阿里
Drawing date	2004.12
Scale	As shown 1格=1尺=1Ft=30cm
Drawing no.	

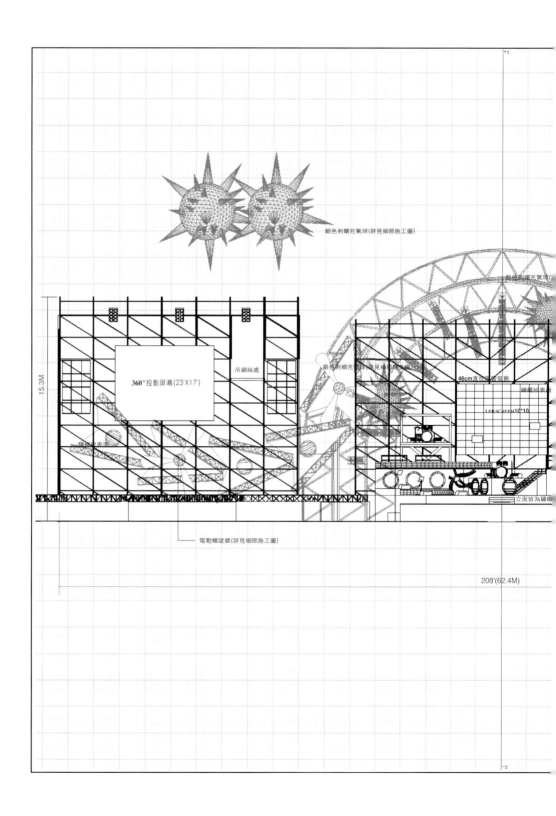

銀色刺蝟充氣球(詳見細部施工圖)

銀色刺蝟充氣球(

15.3M

360"投影屏幕(23'X17')

吊鋼絲處

銀色刺蝟充氣球(詳見細部施工圖)

46cm直徑鋁管裝飾

鋪鐵紋表面

LED SCREEN 10*10

鋪鐵紋表面

立面皆為鋪鐵

電動螺旋槳(詳見細部施工圖)

208'(62.4M)

▶ 為愛而生演唱會

　　二〇〇七年，五月天離開滾石，成立了相信音樂，並發行第一張專輯《為愛而生》，也自組演唱會製作部門，成為必應創造的前身。與此同時，FREE'S 也正式把五月天的舞台設計工作交棒給第二位設計師陳皆理，開啓新一段精采戰績。

　　《為愛而生》並不算是售票演唱會，而比較像是新歌發表會，因為五月天深信，演唱會才是呈現創作最好的方式。同時，為了鼓勵購買正版，五月天捨棄時下一般唱片的宣傳方式，首開買專輯送演唱會門票的創舉，全台北中南八場演唱會現場不另售票，獻給買專輯的歌迷最直接的現場感動。

　　整個巡迴演唱會的投資花了三千萬元，首場選在板橋體育場戶外舉行，規格之高完全不遜於售票演唱會，照顧歌迷的誠意十足。

　　這場舞台在設計初期，我仍有參與部分想法，因此保留了不少實景的佈景製作，又由於〈為愛而生〉的 MV 拍攝地選在羅馬競技場，舞台也以羅馬競技場為主要元素，整個舞台結構都以古石建築紋路包覆；巧的是，板橋體育場原有的聖火台，正好與我們設計的舞台結構完全契合，讓效果大大加分。

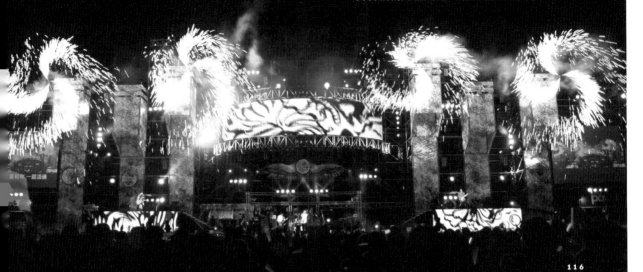

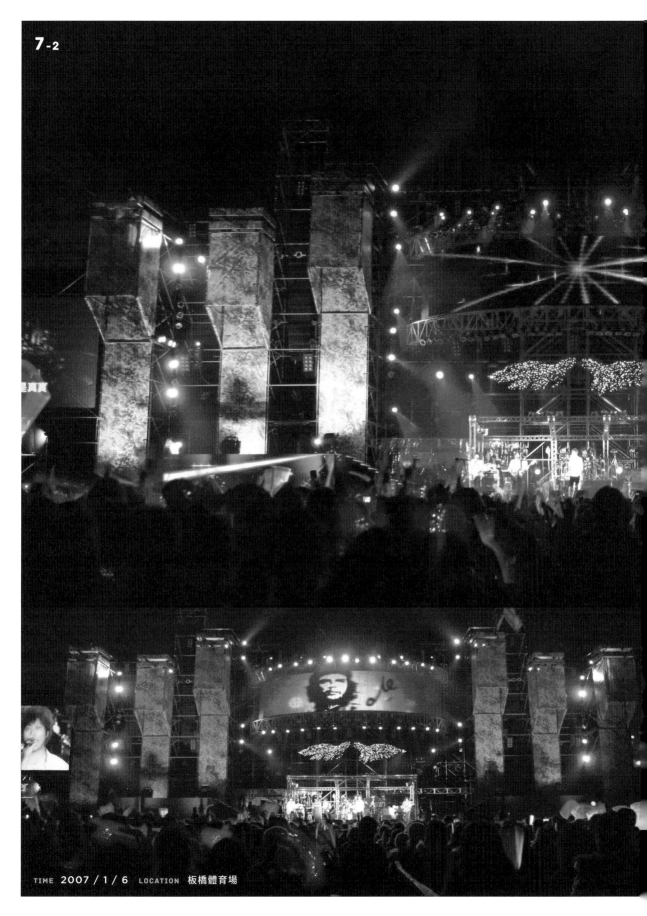

TIME 2007 / 1 / 6 LOCATION 板橋體育場

二○○八年，五月天在滾石唱片名下，發行了第七張唱片《後青春期的詩》，為了感謝歌迷十年來的支持，在CONCERT版專輯內附了一張中山足球場「五萬人出頭天新歌飆唱會」的門票，結果五萬張唱片迅速銷售一空，更因歌迷熱烈

機，象徵出頭天的精神，搭出來的效果非常壯觀驚人。

然而，由於整個舞台結構是以傾斜角度拔地而起，底部懸空缺乏支撐點，極端挑戰力學，事前沒有人敢保證究竟搭不搭得起來。為了實現計劃，我們在提案時先製作動畫模擬空間狀態，再如建築師一般築起模型，因為做得太精巧，還被五月天拿來當做記者會的展示品。

實際製作時，舞台金字塔結構是以一萬五千支layher鋼架打造，寬度達五十二點九公尺、高度達二十六公尺，舞台中央嵌入了一百五十四片LED螢幕，周圍則是三百一十二片彩幕，同時裝設上百支電腦燈，舞台正前方更有對稱式的「等邊三角延伸舞台」，讓五月天深入觀眾席。因為是戶外場，為了免除繁複的音響鋼架，我們還用了兩台吊車直接懸吊喇叭。

整個舞台花了七天六夜、動員上千工作人員才搭建完成，舞台硬體成本達兩千萬。一場免費的演出卻搞成這麼大，是五月天才辦得到

響應而決定加場，從五萬人變成十萬人同樂。

這場露天演唱會對FREE'S來說是一次非常寶貴的突破，我們設計出高達十二層樓、挑戰工程極限的金字塔舞台，三角形的構造是阿信的點子，如同一架衝向天際的紙飛機的氣魄！

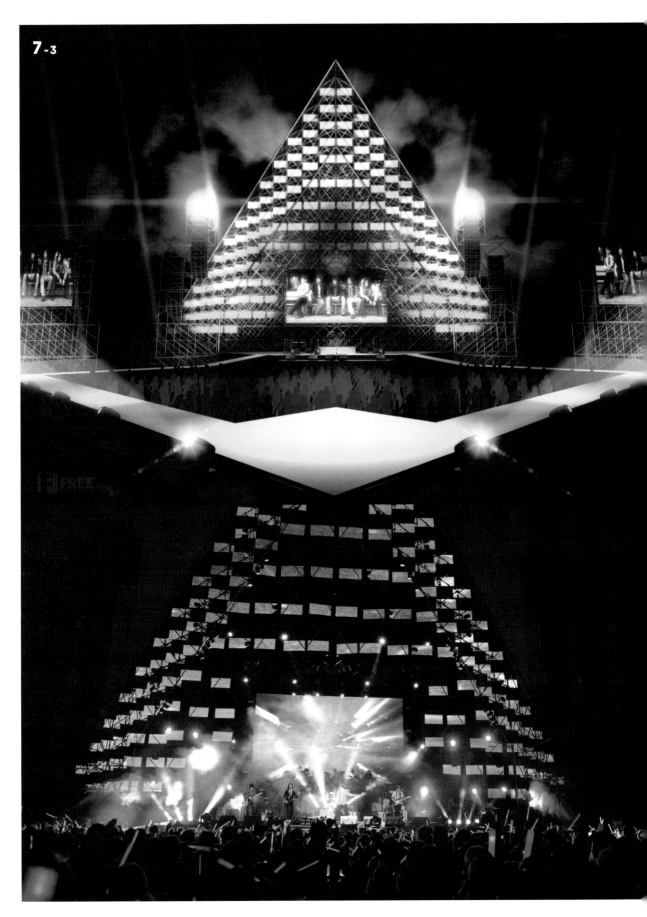

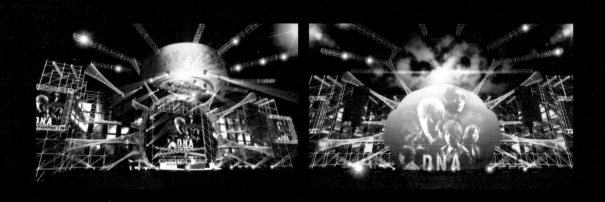

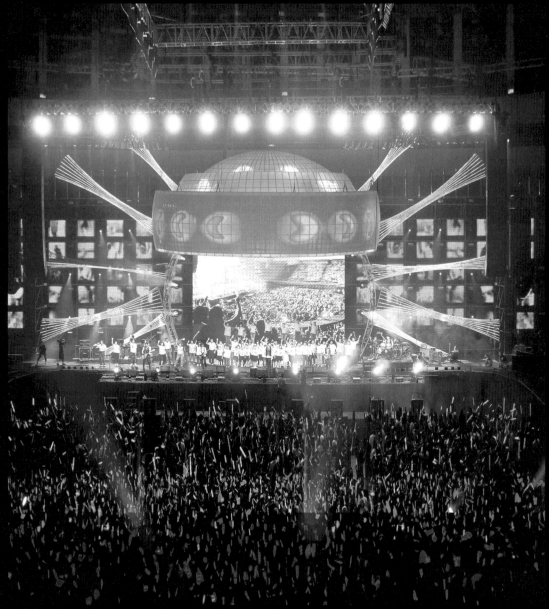

D.N.A.創造演唱會

五月天的巡迴演唱會，每次的舞台創意都從「概念式主題」出發，這次演唱會，從命名就充滿無限遐想：DNA，是生命起源的最小單位，也代表三十萬歌迷共同「創造」出五月天強大的生命力。

這次的舞台主要佈景即是一顆直徑二十米的巨大細胞核球體，我覺，同時結合細胞核內的LED螢幕影像，營造多層次的視覺，打造出充滿未來感的魔幻視界。

為了容納這顆二十米高的巨大球體，我們在小巨蛋打造了四十米超寬舞台，外加台北旗艦廠獨有的環狀延伸舞台，讓舞台壯觀大器。

們在打造球體時特別訂製了五層可上下開合的疊套式鋼架，且因為細胞核球體結構特殊，連燈光桁架都是量身定製的煅燒燈，營造血絲的感覺。球體最外層覆上白色薄膜，演出時以精準投影打在薄膜上，投射出細胞核微物放大後的華麗視覺。

這場演唱會出現不少精心設計的橋段，例如開場如同飛車電影的真實版，四台越野摩托車在狹窄的延伸走道上驚險追逐，還有巨大消防水柱從舞台兩旁噴灑向前排觀眾，加上低頻轟天雷與煙火等震撼特效，讓歌迷high到全場起立。又如，阿信演唱〈如煙〉時，舞台上以煙幕特效，營造出宇宙黑洞般的絢麗奇景。

這次演唱會整體預算超過台幣六千萬元，光是開場飛車電影就花費五百多萬元，所幸巡迴場次在初期即訂下二十五場，後續並持續追加，創下十四個月內超過四十場的演出記錄，才得以負擔這樣昂貴的製作費。

細胞核球體首次出現在香港紅磡體育館。運用精密的經緯線條幾何運算，每一個格狀皆緊密鑲上計算好尺寸的LED螢幕。即便多年後的今天，都算是演出舞台製作史上精密工程的經典。

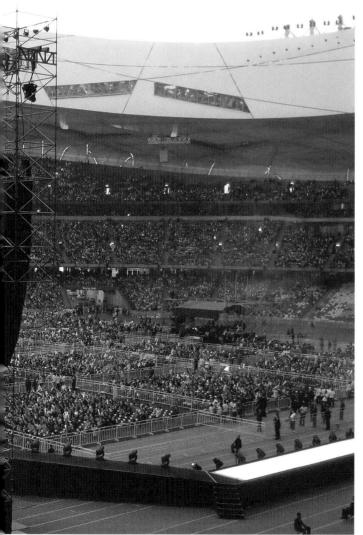

諾亞方舟演唱會

【航空母艦版】

諾亞方舟演唱會在二〇一一年八個月、五十個版本的修正,才終於定案。最早的舞台構想一直跳脫不出船或太空梭的「外觀」,但都被阿信打槍,直到我們靈光乍現:其實方舟的用意,是讓所有歌迷與五月天一起在船艙的「裡面」,共度傳說中的末日。

諾亞方舟演唱會在二〇一一年十二月於台北小巨蛋首演,在經歷海外巡演一年後,選擇在末日傳說的十二月二十一日,在高雄與五萬名歌迷一同完成末日狂歡最終場。

「諾亞方舟」舞台號稱「最多難關築夢工程」,舞台設計提案歷經

八個月的煎熬

舞台設計從世界末日的冰河時期,逃離地球的太空梭航空站──一艘載滿動物的大船開始發想,前前後後歷時八個月,當時連製作小組都抓不到頭緒。

開船掌舵的船長不知船要開往何方,諾亞方舟未啓航,倒是終日冰圖的舞台設計師們已進入世界末日了⋯⋯。

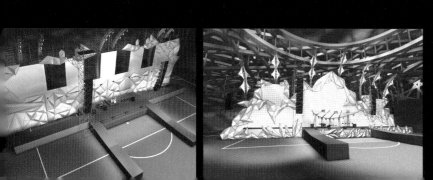

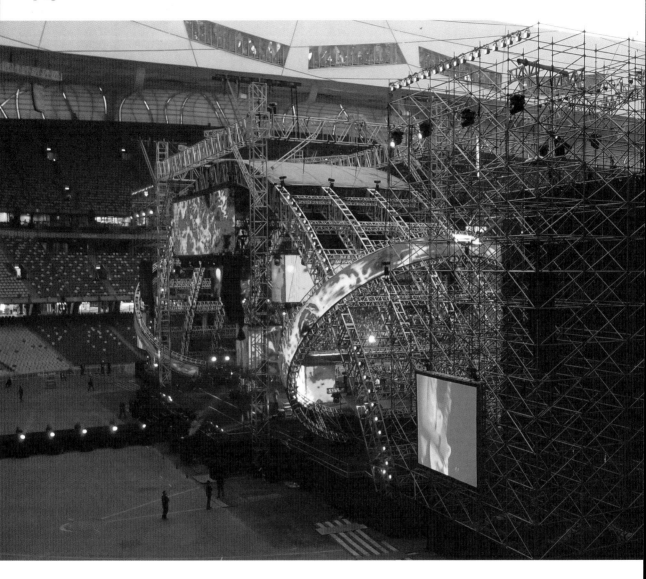

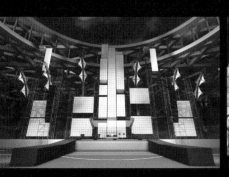
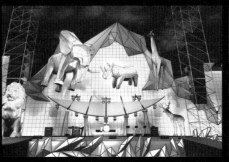

TIME **2013 / 8 / 17** LOCATION 北京鳥巢（國家體育場）中國最終場 航空母艦版最終返航

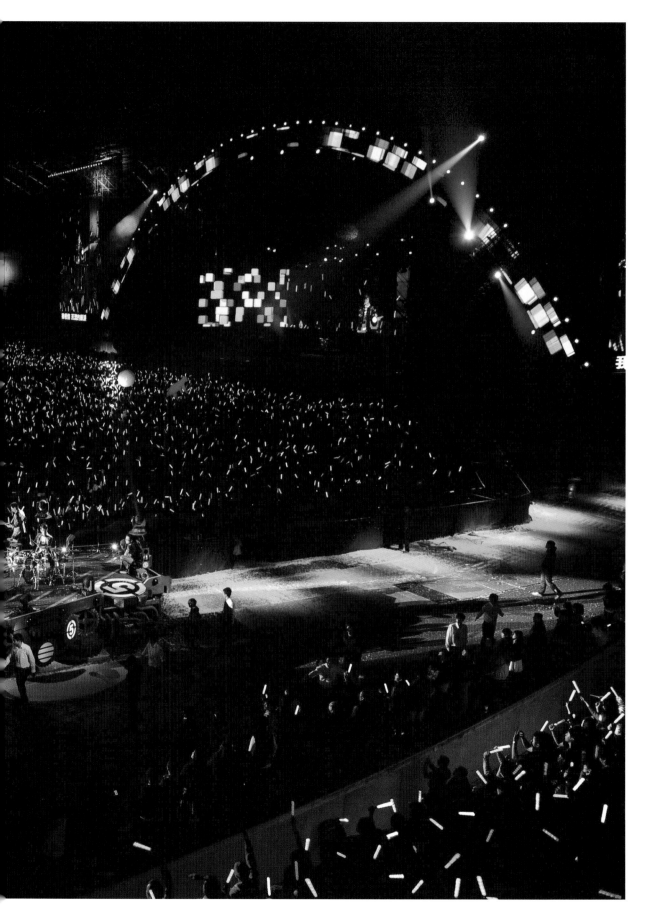

諾亞方舟開到高雄，舞台規格全面升級，包括挑戰世運主場館的最大舞台極限，舞台面寬（含兩側的桁架）達一百零四公尺，舞台上，光是搭建三千多面LED就花了整整三天三夜，是台北場數量的一倍。延伸舞台的總長度五百多公尺也是破紀錄，好讓五月天能照顧到更多歌迷。

此外，舞台道具「第二人生號諾亞方舟」也耗資「兩百萬元全新打造」，在五月天演唱〈OAOA〉時，長十四點四公尺、寬五公尺的方舟便載著五人從主舞台左方啓航，方舟底座如裝甲戰車，車身前端有一座讓主唱大人指引人生方向的頭燈裝置，方舟上繫著動物造型會場外的新地標。

的氣球，沿世運場館緩緩巡航一周，讓全場氣氛high翻。

末日隔天，五月天登台演出「明日重生版」製作團隊與舞台正舞台機關並重新安排LED及3D小柱的排列方式，也是幕後的速度挑戰。

這次我們首度嘗試在場外設置演唱會專屬的裝置作品，造型從某個角度看是中文字「五」，側看又成阿拉伯數字「5」，設置構想在開演前才確定，從設計到發包製作歷時不到一個星期，更在開演前兩天還在台北工廠加班到天亮，再直接殺到高雄組裝，創新的設計意外成為

設計必須在不到二十四小時內，修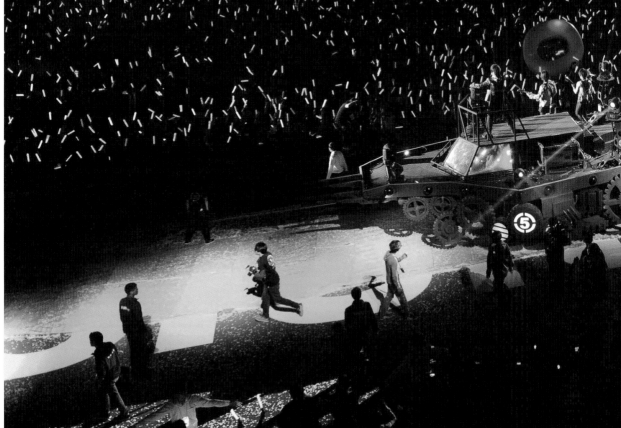

LIGHT UP THE HOPE 螢火晚會演唱會

五月天與歌迷一起跨年的傳統，邁入第十四年，二〇一四年更是連續第三年在高雄世運主場館舉辦。

（左）首次出現在台灣演唱會上的吊掛塔系統喇叭。（中）分布於舞台四周的愛迪生燈架。（右）控台也成了第三舞台。

這次演唱會名為「螢火晚會」，目的是希望帶大家回到最純粹浪漫的圍聚時光，也是想為高雄注入一「希望工程建構中」的正能量。

這次我們打造出直徑五十米的「同心圓」舞台，外環延伸台與中心舞台間圍出來的區域是給鐵粉的搖滾站區，中間有兩條對稱的走道，遠觀像賓士車標識，被歌迷暱稱為「賓士圍爐鍋」。

舞台主要佈景是高達三十公尺高的「希望樹」，由五道錯落有致的巨型桁架構成，桁架的造型模擬高層建築的塔吊系統，更把平時架設舞台會用到的吊車、堆高機、吊車都融入舞台意像，背後的巨幅LED屏幕也故意以拼裝形式呈現，整個舞台營造工地現場施工中的氛圍，傳達「希望工程建構中」的概念。當希望之塔上的電腦燈齊開，磅礴氣勢，完全實現五月天的宏願：「點亮當夜全世界最燦爛的摩天螢火！」

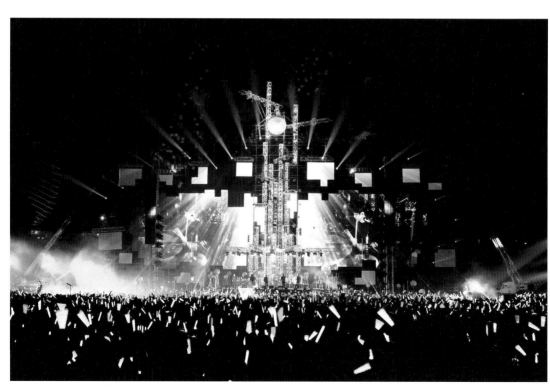

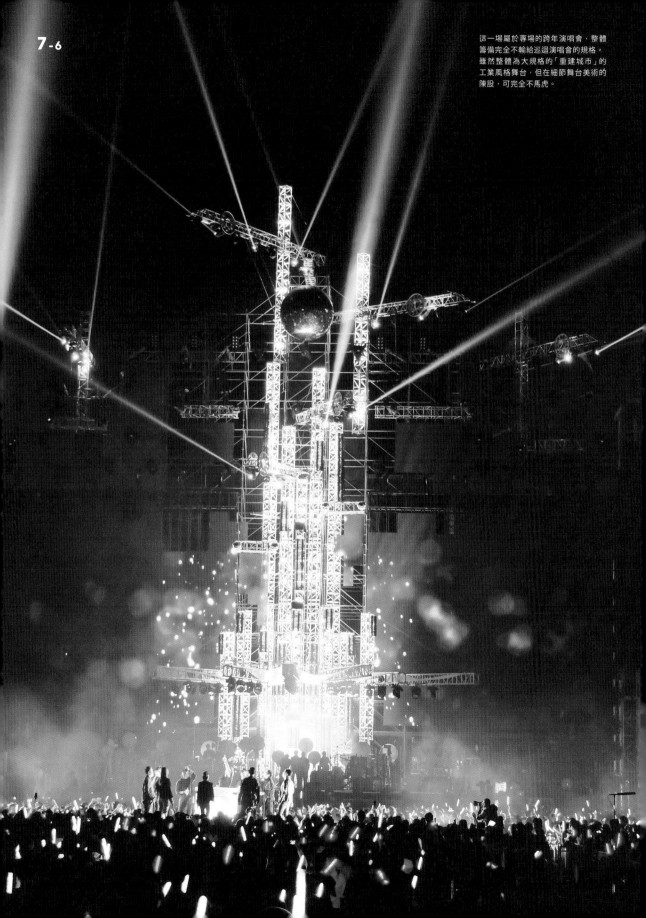

這一場屬於專場的跨年演唱會，整體
籌備完全不輸給巡迴演唱會的規格。
雖然整體為大規格的「重建城市」的
工業風格舞台，但在細節舞台美術的
陳設，可完全不馬虎。

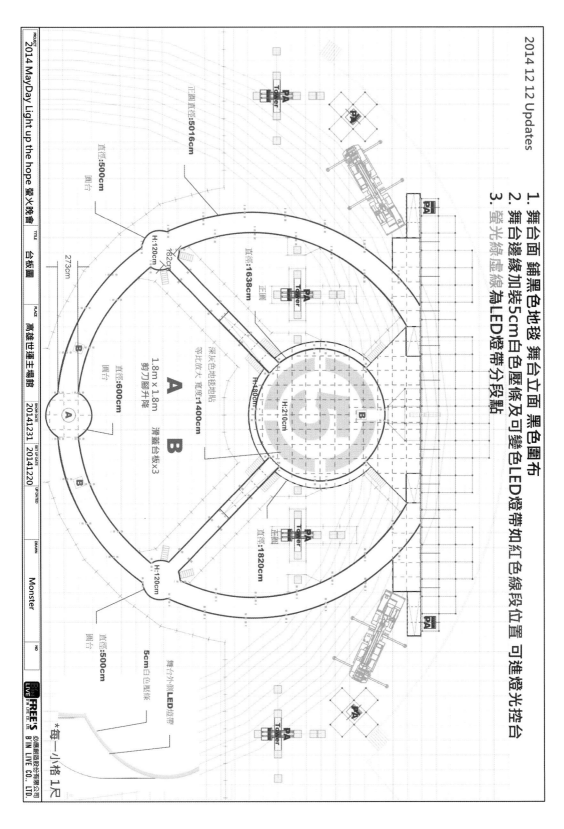

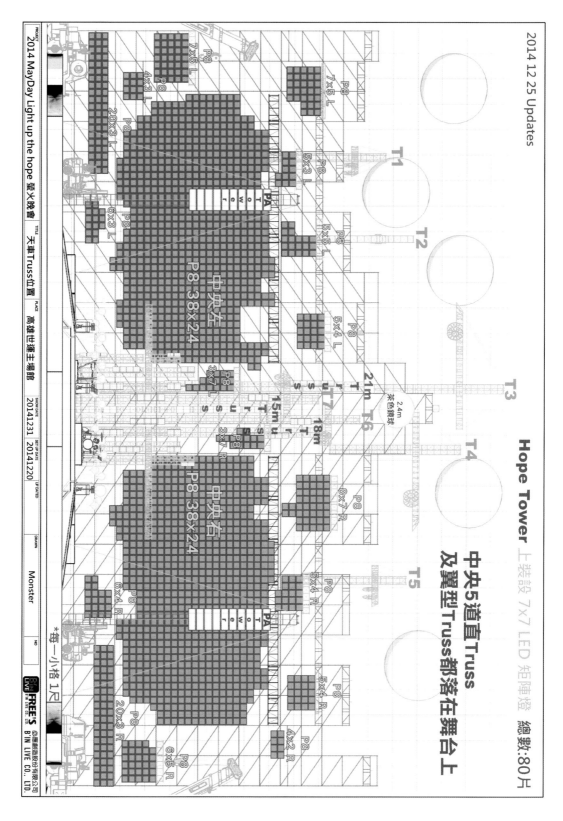

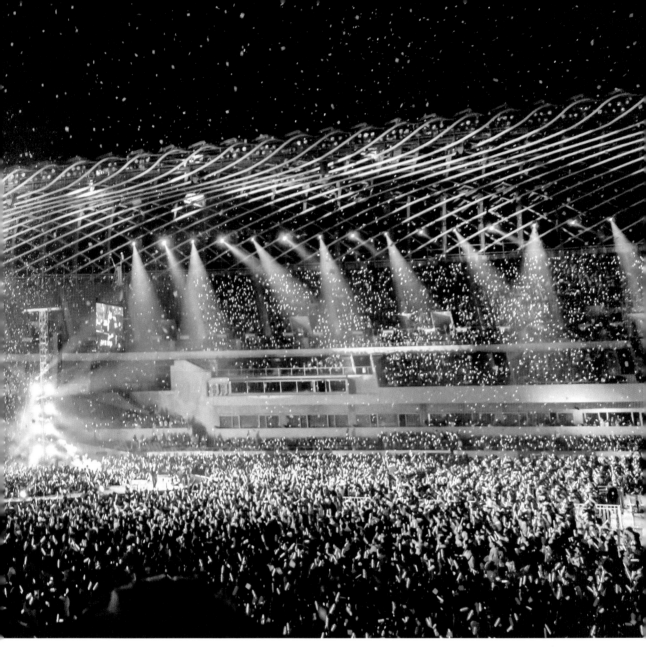

這回五月天首開台灣先例，使用「吊掛塔系統喇叭」，這種喇叭在國外大型戶外演唱會行之有年，在台灣目前只有五月天演唱會用過，優點是讓聲音在擴散傳輸的過程中，不會被任何桁架結構或鷹架材料遮擋聲波，對舞台設計來說，吊掛塔也擺脫了繁重複雜的 layher 層架，讓舞台基礎得以化繁為簡。

不過，這次為了顧全搖滾站區的歌迷，吊掛塔的位置比一般情況更接

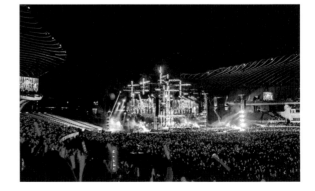

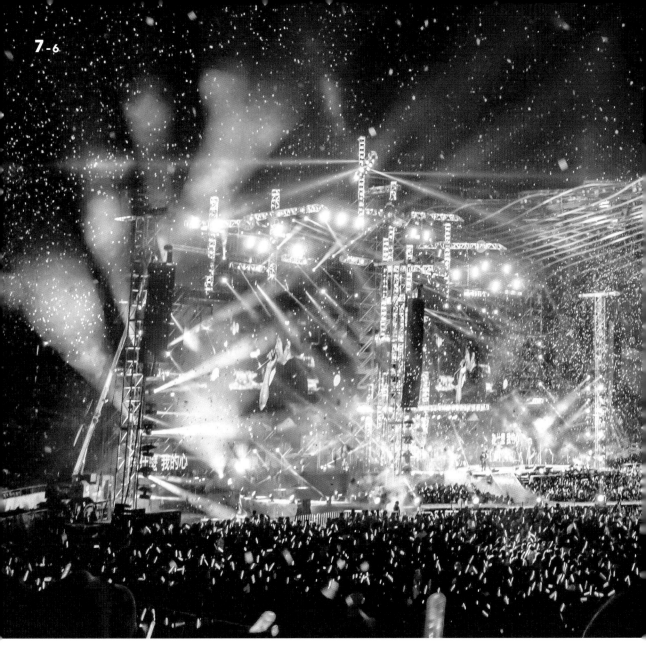

近舞台，造成後方部分觀眾看大螢幕時的部分視野被吊掛喇叭遮住，是美中不足之處。這也是最常在視覺與聽覺上面臨的最大掙扎。這次的控台設計也是一大創舉，為了實現五月天照顧後方歌迷的心願，我們比照日本戶外搖滾大團慣常使用的「控台結構舞台化」手法，將控台改造成第三舞台，節目尾聲時，五月天就在此與歌迷一起完成跨年倒數。

這次名為螢火晚會的演唱會，為了安全起見，演出前便宣告不使用明火，因此我們設計了「螢火壓克力罐」取代傳統螢火，罐身及頂部刻有五月天標誌，罐內裝氮氣氣球及LED燈，讓五位團員可以圍著小小的光球螢火唱歌。此外，我們在舞台上還設置數十盞愛迪生燈裝置藝術，可隨著演出變換燈光情境。這裡有個內幕：身為舞台設計的我們，擅自多做了數十個愛迪生立燈，搬到隔天元旦由相信音樂主辦的《NEW！再創新高》迎新演唱會使用，讓這份希望螢火溫暖更多人。

S.H.E 歷年演唱會

花樣女子
因愛而綻放

2004年「奇幻樂園」

S.H.E成軍以來，從《奇幻樂園》、《移動城堡》、《愛而為一》到《2GETHER 4EVER》演唱會，FREE'S有幸連續擔任舞台設計工作，從我自己獨立負責，到新進設計師的傳承，完成每一次天馬行空的奇想，也一路見證女子天團的自信與蛻變。

S.H.E前三次巡演的共通特色是，每次都有一個明確的主題，像是第一場設定為「奇幻樂園」，我們把整個舞台營造成動物樂園，出場時三人各乘一隻海豚從天而降，而

且那時是在戶外的台北市立體育場舉行，為了做出首次登台的氣勢，我們刻意把舞台位置從短邊移到長邊，超寬敞的舞台全靠美學佈景撐場面，沒有使用一片LED，對比今日LED的氾濫，這才是我心中理想的大型戶外舞台美學之作。

《愛而為一》演唱會是S.H.E邁向出道十年的獻禮，由於三人的形象已從少女蛻變為淑女，愛戴她們的歌迷也都長大了，因此，舞台設計除了朝時尚感進化，也加入許多LED等高科技舞台機關，算

是順應時代潮流。到了《2GETHER 4EVER》演唱會，舞台更全面進化，以最新最炫的高科技舞台機關為主，讓音樂、表演與舞台達到天衣無縫的結合。

回顧S.H.E演藝生涯的蛻變，成員間美好而堅定的友誼，不僅感動歌迷，也激發她們不斷進步成長，即使各自往不同方向發展，也仍然不忘相愛的初衷，並且持續創造演唱會奇蹟，就像Selina在演唱會上說的：「我們最了不起的不是歌聲，而是友誼。」

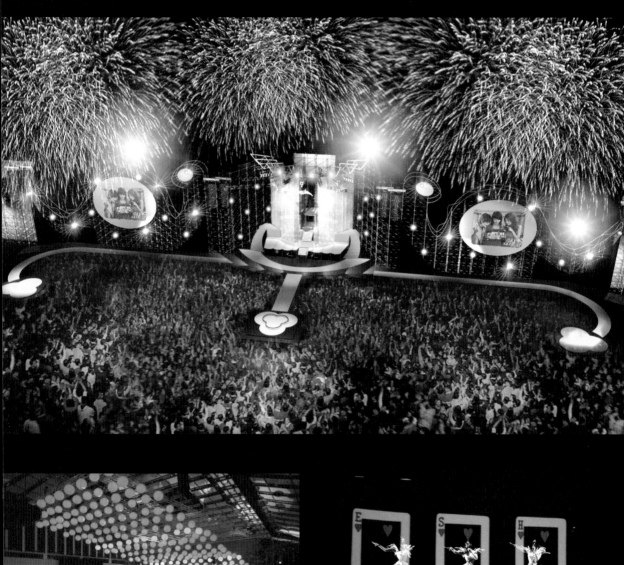

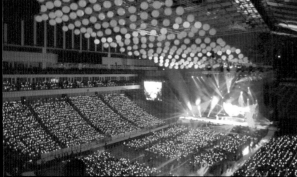

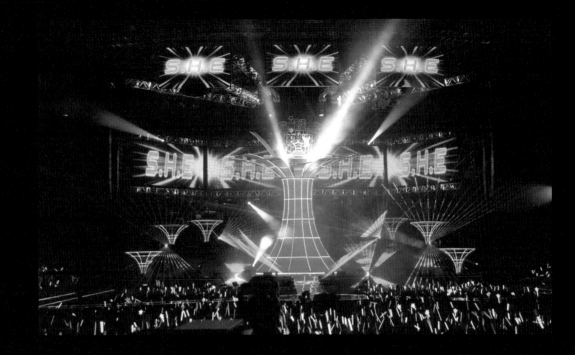

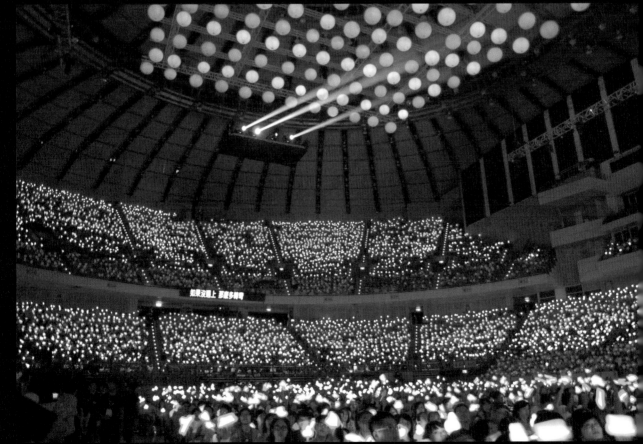

S.H.E is the ONE 愛而為一演唱會

二〇〇九年，S.H.E即將邁入出道十年的里程碑，以「愛」為主題舉辦第三次巡迴演唱會，呈現三人愛音樂、愛表演、愛歌迷、愛家人也愛彼此的S.H.E精神。

自二〇〇九年在香港紅磡體育館揭開開序幕，之後巡迴上海、吉隆坡、洛陽、新加坡、台北、北京等共十一站。雖然已經合作過兩回，這次演唱會的設計難度卻不亞於過去，初期最最讓我們絞盡腦汁的是，如何貼切表達「愛」這個抽象意念？最後我們提出大膽創新的「無的樂隊」——所有樂手都有專屬的空中平台，華麗之餘的缺點是，要上廁所必須靠繩索吊橋才不得來！後來在首站香港的樂手投訴「太不方便」後，我們立刻將樂手舞台修改為底座固定、用梯子上下，看起來效果仍像是在空中，只是仍然多少委屈了樂手。

我們打破一般演唱會舞台既定的四方框架，從舞台動線到空中的LED都以圓弧線條呈現，且在導演要求下，破天荒地設計了「漂浮重力漂浮舞台」，來傳達愛無界限的概念，也象徵S.H.E源源不絕的活力與想像力。

此次巡迴，由於台北小巨蛋的場地條件最優良而成為「旗艦場」，不僅曲目編排與之前的場次不同，舞台佈景與效果也更加豐富。例如，開場時，中央的LED造型燈頂端會向四周綻開，承載S.H.E的華麗花冠寶座就從其中冉冉上升，還增加了與台下觀眾近距離互動的延伸舞台。當晚也是台北小巨蛋啟用以來，首次全場爆滿的演唱會，造就小巨蛋四層全開的壯觀景象。

巡迴過程中，也有不少因地制宜的調整，例如，在規模最大的上海八萬人戶外體育場，為了hold住舞台而多了外框設計。在洛陽站，適逢當地牡丹花節，演出時施放的煙火，比台北跨年還絢爛。

值得一提的是，為了實現此次充滿奇想的設計，設計階段我把公司內正在進行其他專案的設計師，全都調度來支援本案，連負責FREE'S品牌服飾的平面設計師，也被找來替舞台上的霓虹燈設計圖師，算是公司內部難得的一次跨部門合作。

雖說是漂浮舞台，但仍然要解決樂手老師下來上廁所的問題，因此加了樓梯。

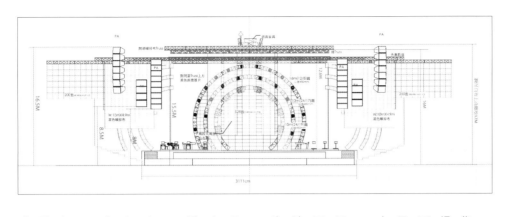

2GETHER 4EVER 演唱會

二〇一三年，Selina 經歷漫長復健再出發，成就了S.H.E的第四場大型巡迴演唱會。二〇一四年安可場在節目概念、舞台設計、服裝及曲目上都大幅更新，並增加了十二位弦樂手，讓音樂更加豐富。

自二〇一三年六月起從台北小巨蛋開跑，巡迴上海、北京、馬來西亞、香港、新加坡等地共十四場演出，隔年推出全新安可場，此行也是S.H.E首次至高雄開唱。

距離《愛而為一》演唱會兩年八個月，期間經歷Selina意外遭火吻、Hebe單飛，以及團員陸續結婚，S.H.E合體似乎遙遙無期，直到二〇一二年三人在金曲獎頒獎典禮上合體表演，除了向外界證明三人友誼堅不可摧，也等於預告即將到來的演唱會。

此次演唱會充滿溫馨感人的氣氛，舞台設計上也有所突破──跳脫S.H.E以往華麗甚至搞怪的佈景式舞台，轉而改採最新的高科技舞

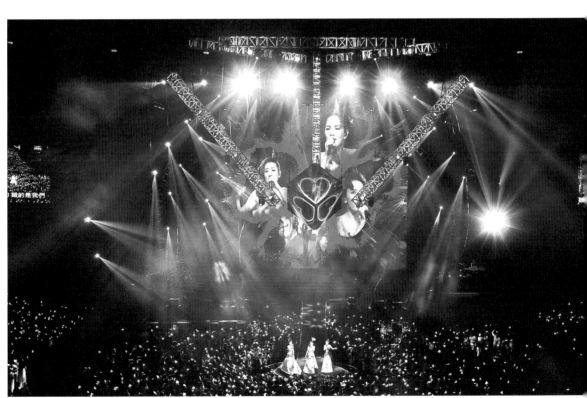

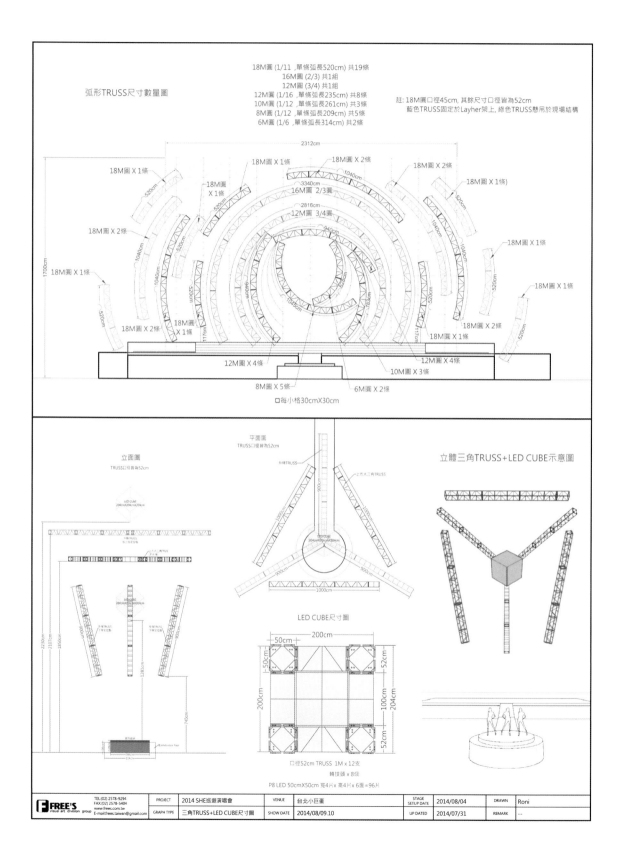

弧形TRUSS尺寸數量圖

18M圓 (1/11 ,單條弧長520cm) 共19條
16M圓 (2/3) 共1組
12M圓 (3/4) 共1組
12M圓 (1/16 ,單條弧長235cm) 共8條
10M圓 (1/12 ,單條弧長261cm) 共3條
8M圓 (1/12 ,單條弧長209cm) 共5條
6M圓 (1/6 ,單條弧長314cm) 共2條

註: 18M圓口徑45cm, 其餘尺寸口徑皆為52cm
藍色TRUSS固定於Layher架上, 綠色TRUSS懸吊於現場結構

□ 每小格30cmX30cm

立面圖
TRUSS口徑皆為52cm

平面圖
TRUSS口徑皆為52cm

立體三角TRUSS+LED CUBE示意圖

LED CUBE尺寸圖

口徑52cm TRUSS 1M x 12支
轉接頭 x 8個
P8 LED 50cmX50cm 寬4片 x 高4片 x 6面=96片

FREE'S	TEL:(02) 2578-9294 FAX:(02) 2578-5404 www.frees.com.tw E-mail:frees.taiwan@gmail.com	PROJECT	2014 SHE巡迴演唱會	VENUE	台北小巨蛋	STAGE SETUP DATE	2014/08/04	DRAWN	Roni
		GRAPH TYPE	三角TRUSS+LED CUBE尺寸圖	SHOW DATE	2014/08/09.10	UP DATED	2014/07/31	REMARK	--

140

SEARCH 什麼是 **3D 全息立體投影（3D Holographic Projection）**？

全息投影技術是運用干涉、衍射等光學原理，在空中形成立體的影像，全息投影技術製造的空中幻像可以與表演者互動，產生令人震撼的演出效果。和標準投影（Projection Mapping）不同，全息投影不需要投射在任何「實體」上，而是投影在一個「空間」之中，並且在投射成像上具備三百六十度可視角，觀眾可從任何角度觀看影像皆不會失真。

S.H.E《2GETHER 4EVER》演唱會視覺特效，詳細可見上方連結。

台技術，輔以獨特的視覺動畫設計，整體呈現上更加流暢與大器。這樣的轉變除了是順應趨勢，也反映出幕後製作單位的變化；以往，S.H.E 的巡迴都是交由源活國際娛樂製作，本次巡演則由必應創造負責製作，兩家公司從規畫節目的概念與方式就截然不同，源活的節目設計偏重節目本身的節奏流暢，擅長營造華麗的舞台視覺，必應創造則大多從音樂為出發點，著重在音樂所想傳達的信念與意識精神。

本次演唱會舞台的設計概念是「圓」，象徵 S.H.E 三人重新合體，也代表與歌迷團圓，舞台的主視覺是三組巨大的圓形桁架，可合體也可左右對開，安可返場把「圓」的概念再延伸，利用長短直徑不一的圓形桁架，搭配 LED 燈帶並結合視訊，呈現螺旋式流動的意象。

首場台北小巨蛋場的燈光效果特別豪華，除了觀眾區上方空中佈滿 LED 變色燈球，主辦單位華研國際更免費贈送所有入場觀眾三葉草造型（三葉草為 S.H.E 代表

得是，兩家公司從規畫節目的概念（也是我目前所屬的公司），我的心計偏重節目本身的節奏流暢，擅長操控，可隨着音樂律動變換顏色，讓整座場館充滿絢爛迷離的氣氛。

此次巡演利用到不少高科技的舞台機關，例如，舞台上裝置了一組滑蓋式台板，內藏了「3D 全息投影」**S**。當 S.H.E 演唱到〈不想長大〉、〈Remember〉、〈中國話〉時，三人的本尊與分身及動畫巧妙互動，呈現奇幻的視覺效果。安可返二次結合台上五座大型二次升降演出，表演者利用機關升降與靈活的走位，與投影影像及動畫完美搭配。

北高兩站返場的限定款設計還包括，在觀眾區小舞台上方，增加一組移動式桁架及 LED 構成的三角形立方體，以豐富聲光效果。

圖騰）的互動式螢光棒，這款總價一百六十萬的螢光棒是由中央系統

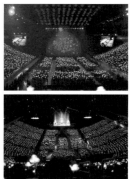

GOLDEN

EVENT
1

MELODY

重回金曲獎現場

十年磨一劍
挺台灣流行音樂

AWARD

一年一度的金曲獎是華人流行音樂圈的盛事，我雖沒有角逐獎項的資格，卻默默締造了一項無人可比的記錄——負責最多次的金曲獎舞台設計。這個緣分，起於我在電視台工作時老闆積極承接金曲典禮的製播，身為視覺設計組組長的我，便一路從第十一屆做到第二十屆，之後隨著我離職創業而告中止（剛好當時也換別家製播）。

對我而言，攤開歷屆金曲獎的舞台設計，就像在回顧我由青澀到成熟的成長記錄簿，尤其是早年的能力、技術及器材有限，舞台有時難免出點狀況，但幕後人員無不卯足全力，土法煉鋼也要變出心目中酷炫的舞台，那種幹勁與手工味至今難忘。

二〇一四年，陳鎮川擔任金曲25的製作人，他把包括我在內的電視台時期的幕後團隊找回，大夥兒累積了這十多年投身演唱會工作的超強戰力，打造出金曲獎最令人讚嘆的一次盛會，讓許多人不僅看到台灣設計的實力，也重燃對流行音樂的熱情。

—2002

—2003

—2004

—2006

—2007

—2008

—2009

—2014

金曲蛻變，創作初心不變

從金曲獎舞台十多年來的蛻變，可以窺見國際頒獎典禮的共同趨勢，即愈來愈著重LED與影像視覺的發揮。金曲25的舞台就沒有使用任何佈景，而是將LED螢幕的功效發揮到極致，舞台機關也充分運用高科技，整體風格顯得既沈穩又大器。

或許有人會問，沒有美術佈景，舞台設計師還能發揮什麼？其實，舞台設計的角色從來就不只是造型美學，還要肩負工程設計，更要協助與統整其他專業，讓整體舞台效果全面發揮。又，運用LED不代表舞台設計師可以袖手旁觀，反而必須把螢幕視為一種「虛擬場景」，設想所要的畫面感覺，主動提供方向乃至草圖給影像設計師參考。

金曲25的整體製作呈現超高水準，最大關鍵還是在於陳鎮川的信任與授權，以及團隊多年的默契與歷練。這有點像藝人「出精選輯」的道理：十二年沒發片，當然要想辦法把自己最好的東西一次攤出來。況且過去我們製作金曲典禮時，仍是以電視人的角度規劃典禮內容，如今大家在演唱會領域身經百戰，設計更能貼近音樂本質。

未來的金曲典禮不見得，也不必由我們這組人馬製作，但希望金曲25能開一扇窗，讓人看見流行音樂產業及頒獎典禮的可能性，進而鼓舞更多新血投入影視娛樂行業，不論是幕前或幕後，都能透過良性競爭而不斷自我成長。

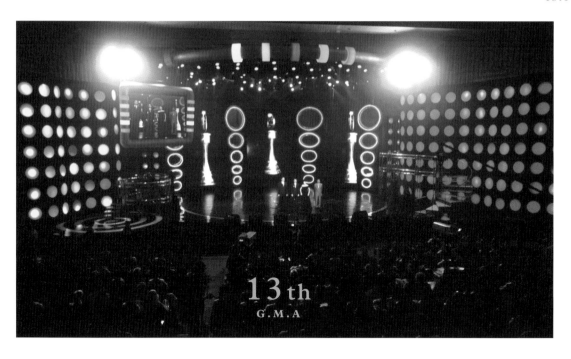

13th
G.M.A

用 土 法 鍛 鍊 時 尚

這回是金曲獎二度移師高雄，中正文化中心的場地比過往的國父紀念館大，讓我們野心勃勃。加上那年我深受美國流行文化盛會——MTV頒獎典禮的刺激，覺得老外的舞台設計真的非常時尚，興起見賢思齊之心，決定仿效其中一次的舞台裝置——可變色的燈牆，弧形牆面跟燈光融為一體，燈光從矩陣形的圓洞射出，可隨音樂與節奏變換顏色，既有照明功能又能夠營造氣氛。

我的提議得到上司支持，但其實我根本不知道裡面裝的是什麼燈？又如何架設？我跟廠商埋頭研究後發現這種由電腦控制的舞台燈，台灣不曾用過，廠商趕緊進口五百多盞。裝設時我們也費了一番工夫，才讓每個燈頭都以同樣角度立起，但我卻選錯燈罩材質，以致打出的燈光無法勻稱，不然效果會更犀利。

此次幕後有個不為人知的插曲，讓我上了寶貴一課：由於舞台廠商被我的設計折騰得半死，終於忍不住翻臉，說我自以為很行，殊不知一直以來他們為了「罩」我，都得自行請人幫我補足圖面，才能交付施工。我聽了覺得很愧疚，開始懂得向身邊資深的技術人員請益，漸漸培養出掌握工程實務的能力，也慶幸這群人當年還肯陪我玩下去。

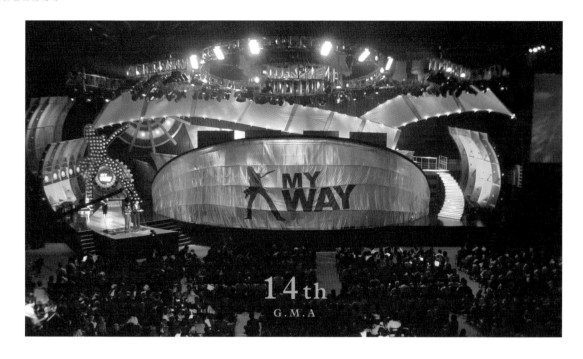

14th
G.M.A

超 酷 反 掀 式 中 隔 景 ， 撐 到 手 酸 也 甘 願

這次製作前，東風電視台給我機會到美國洛杉磯見習葛萊美頒獎典禮，被現場氣勢震懾後，激發我這回想在典禮上做出突破的靈感。

這次，我提出一個自認為史無前例的超酷中隔幕──在舞台地板由下往上掀起的「貝殼形狀反掀式中隔幕」，不僅氣勢十足，又兼具換幕及佈景功能。

這個創舉又得到主管支持，卻再度辛苦了廠商，我也付出「自作孽」的代價。

類似的舞台裝置我們曾在國外表演中看過，卻不知原理為何，我們自行研發，靠四支油壓缸做推拉，將中隔幕由下往上迅速撐開，然而在工廠反覆測試，卻始終無法避免布幕搖晃甚至塌陷。

為了不讓這個大貝殼出包，實際在現場演出時，有一組四人鋼架小組始終守候在舞台邊，本人當然也身在其中，每當進廣告要換幕時，我們就衝到貝殼後面卯足力氣用鋼架頂住，有時，頒獎人講話中，布幕遲遲不落下，我們還得撐住。當時典禮共有八個廣告破口，當第八個廣告過去，我們都鬆一口氣，全程有驚無險，順利過關。

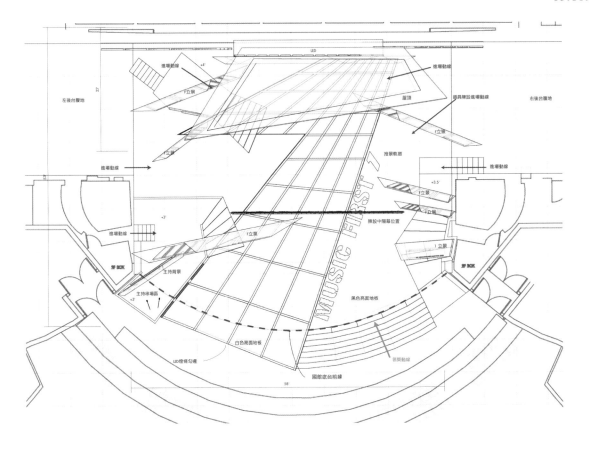

15th

G.M.A

舞台大破格，藝人也瘋狂

在一次次教訓後，我決定回歸純粹，這次佈景設計成抽象幾何造型，不玩什麼機關，唯一花樣是，舞台故意設計成不規則形，找不到中間對稱軸，連伸展台及台階都是歪的。

這麼出格的舞台，果然帶來一種活潑奔放的效果，代價卻是：即使身經百戰如日本的傑尼斯或韓國偶像歌手BoA，都因為舞台找不到中心點而亂了陣腳，隊形都偏了。

16th
G.M.A

金曲 Orz，音樂真有趣

這回的舞台設計概念是先從 Orz 符號出發，希望營造有如美式漫畫的趣味感，舞台上佈滿 mp3 播放器造型的佈景，象徵音樂數位化時代來臨，人們聽音樂不再透過 CD，而是直接透過網路下載音樂，衝擊了音樂創作環境，卻也讓歌壇開出奇花異草。

這次從設計到搭台都很順，造景精準又有質感，連舞台上方懸掛的橫幅 LED 螢幕，也按照當年流行的 sony player 設計成綠色字體，很能畫龍點睛。

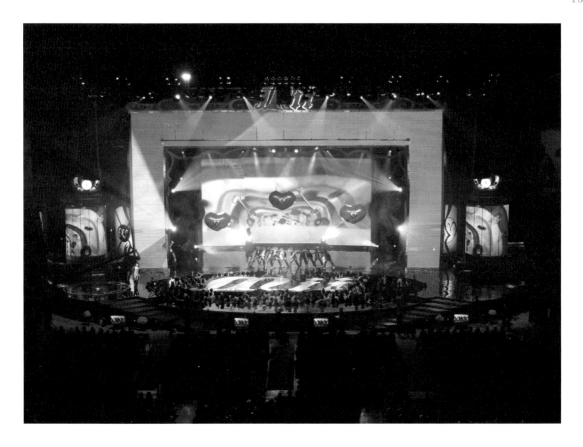

18th
G.M.A

搖滾吧！現場的鐵粉們

現晃動人頭。落有電視機前的觀眾看不慣鏡頭前出落，納悶舞台怎麼會破了大洞，也服；有工作人員在彩排時不慎掉頒獎典禮常見，搬到台灣卻水土不演者零距離互動，這種做法在歐美框出一區站位搖滾區，讓粉絲與表這一屆的創舉是，在舞台前

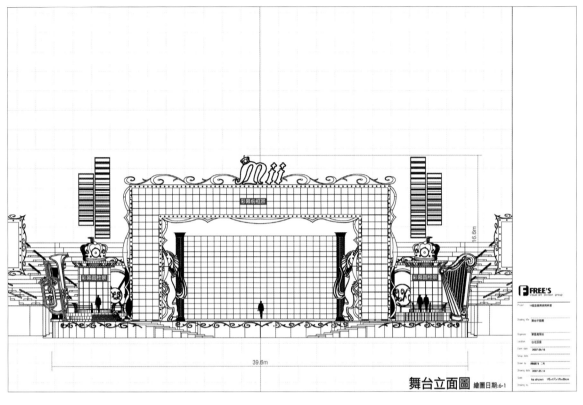

舞台立面圖 繪圖日期:6-1

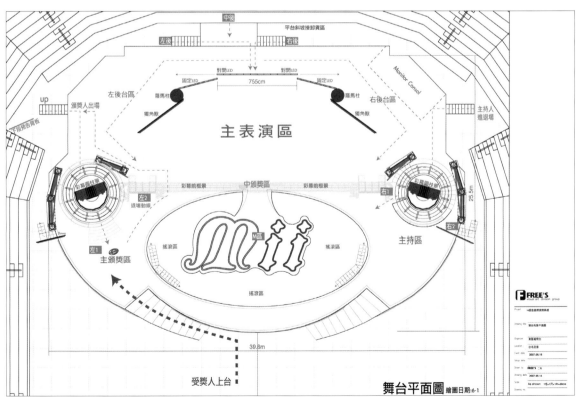

舞台平面圖 繪圖日期:6-1

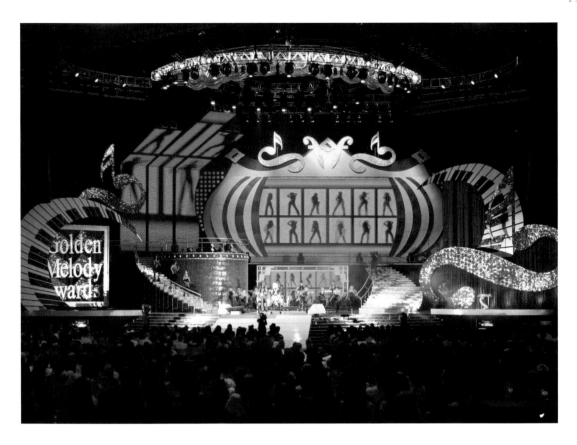

19 th
G.M.A

黑 色 魔 法 學 院

十九屆的舞台設計發想是音樂魔法學院，走黑色奇幻風格，多層次的舞台空間，讓舞台有放大效果，出場的階梯也空前蜿蜒漫長，讓藝人們多走好多台步。

舞台單邊，金曲獎英文大字以閃亮的碎鑽拼成，貴氣十足，但繁瑣的做工讓我們又被舞台公司老闆叨念。

舞台上有棵道具樹，基於「環保」與成本考量，曾出現過三屆金曲獎及一屆金馬獎，甚至還曾出現在阿妹的演唱會，是金曲史上的長生不老樹。

第十九屆金曲獎頒獎典禮舞台設計　　　　分區說明

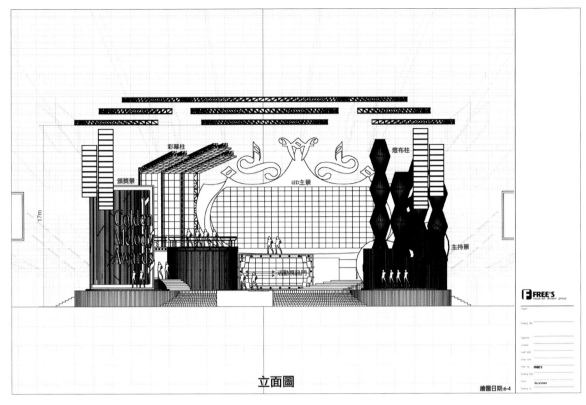

立面圖

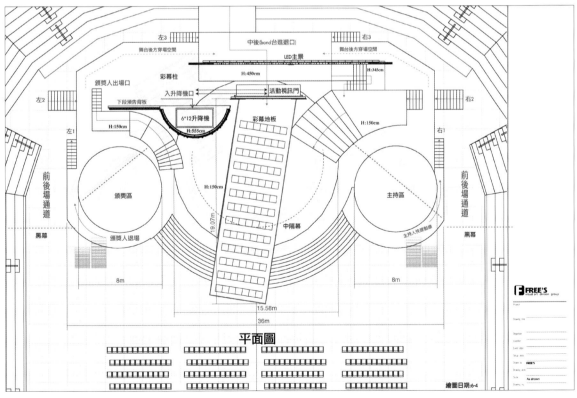

平面圖

以雙環象徵20，並將舞台正中央的LED螢幕框設計成音符桂冠，象徵金曲獎的鳳簫標誌。其實，這次的金曲典禮舞台設計，我對自己的成果並不滿意，原因出在連續設計近十屆的我，對這個舞台已經感到疲憊與失去熱忱，加上當年演唱會的市場極速成長，而電視台的收視率持續大幅下滑，包括我在內的中生代電視人才，目光都望向演唱會的大好前景，紛紛出走。

其實我在設計金曲20時，人已經離開電視台，老東家或許也是為了求穩定，才沿用我們。在此之後，金曲獎的製播權就易主了，我與金曲獎的緣分，嘎然而止。

20th
G.M.A

金曲20

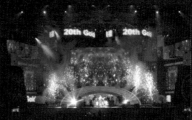

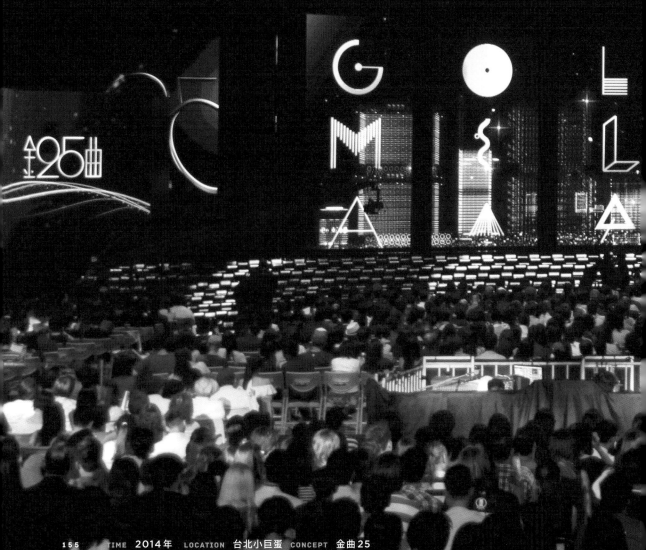

25th
G.M.A

恢 弘 大 器
樹 立 典 禮 新 標 竿

這六面由電腦控制的伺服馬達除了可播放動畫視覺外，更可作為入圍者的LIVE，
以及演出舞台上的中隔景機關。
這個技術構想就是在陳綺貞雙環之後聯想出來的舞台技術應用。

二〇一四年，陳鎮川擔任金曲25的製作人，他把包括我在內的電視台時期的幕後團隊找回，對我們這群早已脫離電視圈、在演唱會產業扎根的工作者來說，參與金曲25彷彿一種義務天職，因為出現在這個舞台的藝人，都是平時合作的對象，每位經紀人、導演、製作單位也都是一路給予提攜的客戶，能在替各別藝人打造專屬舞台之外，再度創造一個讓眾人齊聚的舞台，對我們意義非凡。

為了這次盛典，在與川哥、源活團隊及台視美術組第一次開會時，身為舞台設計的FREE'S提議，要做出重大突破，不妨從推翻傳統布幕式中隔景下手，但這次我們經驗十足，致勝武器是在陳綺貞《時間的歌》演唱會時研發的「快速伺服馬達系統」。最後成果是由電腦編程的伺服馬達操控六道LED螢幕，既作為換場時的中隔景，表演時也可上下左右任意排列，成為動畫影像螢幕，頒獎時還能營造氣勢磅礡的入圍分割畫面，用一套機關創造多層次的視覺感受。

156

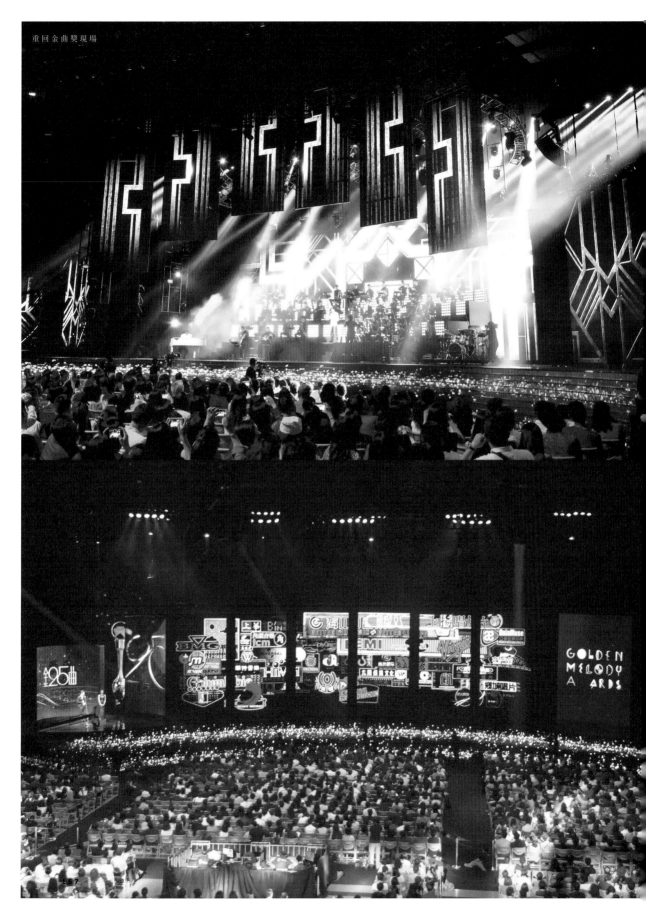

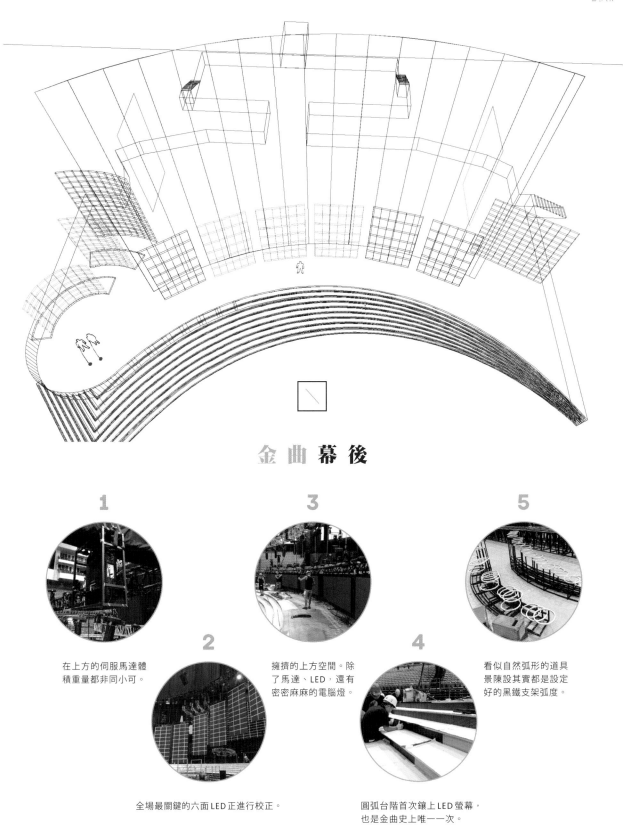

金曲幕後

1

在上方的伺服馬達體
積重量都非同小可。

2

全場最關鍵的六面LED正進行校正。

3

擁擠的上方空間。除
了馬達、LED，還有
密密麻麻的電腦燈。

4

圓弧台階首次鑲上LED螢幕，
也是金曲史上唯一一次。

5

看似自然弧形的道具
景陳設其實都是設定
好的黑鐵支架弧度。

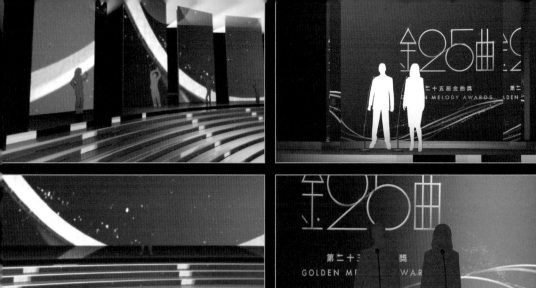

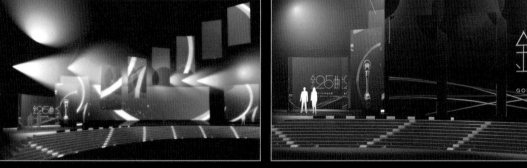

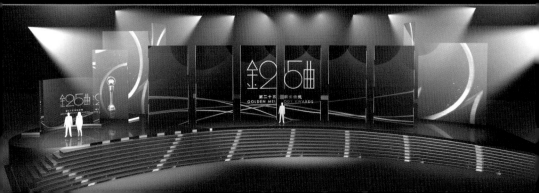

被插上台座的道具芒草

像，呈現壯闊的台灣之美。

密計算，再搭配背景螢幕的大地影

支插上台座，排列方式都經過精

場佈景是由工作人員將道具芒草一

煌奇、鍾興民帶來的「大地」，現

例如，由桑布伊、謝宇威、蕭

且更加強化。

專業與經驗，輔助他實現構想，並

清楚的畫面與藍圖，我們則是憑藉

始，他在腦海中已經對各個場景有

次展現高超的領導力，其實從一開

製作過上百場演唱會的川哥此

整體舞台閃耀奪目。

了一群資深舞台師傅，成果卻是讓

LED，造工自是精細複雜，折騰

現優雅弧度，每一階都要嵌入橫幅

階是從舞台向兩側延展，造型要呈

要做「LED影像台階」，這個台

時，川哥又給舞台設計加碼，提議

在籌備工作進入倒數一個月

設準備空間，才順利將車引入。

小心計算架設臨時斜坡並在後台留

五米，還得再扣除舞台高度，我們

道具的進出，後台出口高度僅不到

小巨蛋在場館設計時並未考慮大型

台，也是費了九牛二虎之力，只因

這次要把四台古董車搬上舞

虛實交錯下讓人身歷其境。

合背景的數台虛擬車與黃昏場景，

輛貨真價實的古董車開上舞台，結

以3D方式呈現，再加上我們把四

計師精心繪製，在LED中隔幕上

霓虹招牌並非實景，而是由影像設

人音樂調性更加契合。這兩個巨幅

路餐廳的復古招牌為主視覺，與兩

景，之後修正為以美式motel及公

初發想是打造美式汽車電影院的場

手演出的「Cross Over」（跨界），最

又如，林俊傑與Jason Mraz聯

演唱會之外，音樂祭也是接觸現場音樂演出的絕佳管道，更是融合音樂、文創、藝術甚至美食的複合式場域；這些年FREE'S包辦了台灣各大音樂祭的設計規劃與現場執行，也把業務擴展到對岸，一路走來彷彿見證台灣音樂祭的進化史。

以設計者的角度來看台灣音樂節的生態，我認為台灣的音樂祭還有一大段的成長之路要走。我們常就近到日本觀摩他們的音樂祭，發現不論是市場規模或是製作概念的成熟度，台灣相形之下都頗為簡陋原始。在台灣，「音樂祭不需要花錢在舞台設計上」仍是許多主辦單位固守的老舊觀念。

我們曾經主動爭取參與一個非常經典的大型音樂祭，希望做出突破性的設計，無奈經過幾個月的努力，主辦方仍然宣告我們的計畫無法實行，理由是缺之效益；連月的心血付之一炬，雖然令我們失望，卻也更加確認，有朝一日要能主責自己心目中理想的音樂祭，

二〇一五年由相信音樂主辦的《超犀利趴》，為音樂祭的革命打了漂亮頭陣，相信台灣的音樂祭未來會有更多精采好戲上演！

EVENT
2

重搖滾到小確幸

音樂祭
也可以很設計

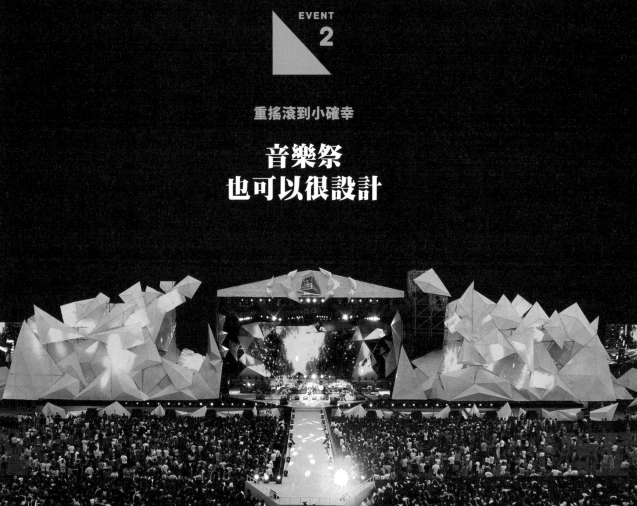

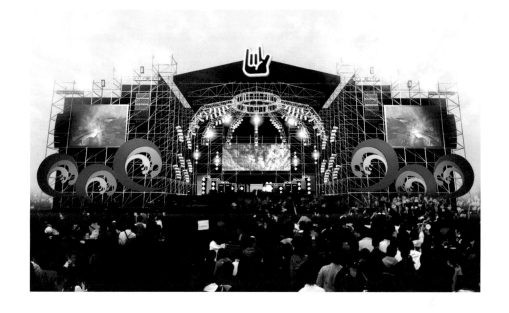

A

貢 寮 海 洋 音 樂 祭

　　這個歷史最悠久的音樂祭，起始於二〇〇〇年，幕後推手是角頭音樂的老闆張四十三，他的理念是，要讓獨立樂團有個發表的平台，讓更多人接觸音樂的多樣性，並從第二屆起推出海洋獨立音樂大賞，鼓勵新人與創作，許多如今叱咤風雲的歌手或樂團，當年都是從這個舞台起飛；而每年台上台下交融一片的感動，也早已深深烙印在每個參與者心中。

　　FREE'S有幸受到張四十三老師的邀請，參與了第六、第八及第九屆的舞台設計工作。以第六屆來說，本次由蕭青陽老師負責統籌視覺，我們負責各區舞台設計，這也是海洋音樂祭首次跳脫樸實無華的舞台，引入美術視覺的概念，不過，我們仍然謹守自然派風格，以原始的手繪美術形式，創造與蔚藍海洋渾然一體的視覺感受。

　　我要感謝四十三老師，為我開啟了音樂祭這道門，還引薦我給中子創新，我才得以接觸

其他的音樂祭，更因為他在某年邀請我到大專院校講課，才促使我回頭整理十多年來的工作經驗，並且逐漸產生出版的念頭與信心，希望將我的經驗分享給更多對娛樂產業有興趣、或是嚮往舞台設計的讀者。

　　遺憾的是，第十屆以後，因為某些政治問題，音樂祭主辦單位新北市政府不再與四十三老師合作，而交由做電視節目的製作公司主導，讓海洋音樂祭逐漸失去最初的獨立精神，變成熱鬧有餘特色不足的晚會，甚為可惜。

貢寮國際海洋音樂祭，簡稱海洋音樂祭，是每年夏季於新北市貢寮區內的福隆海水浴場舉辦的音樂節活動，起始於2000年。活動的英文名稱「Ho-hai-yan」（吼海洋）來自阿美語，是個與海浪有關的語助詞，而主辦單位也選擇阿美族的太巴塱民謠作為音樂節主題曲。

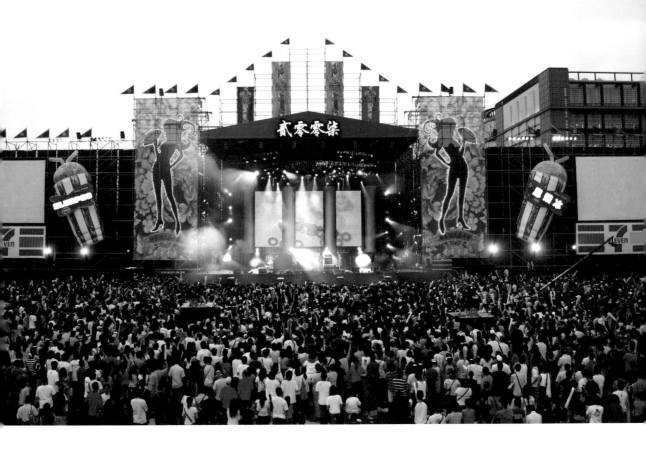

B

台客搖滾

二〇〇六年,在張四十三老師的
推薦下,我們受到中子創新的邀請,
參與了標舉台灣精神、轟動一時的台
客搖滾嘉年華,當時,音樂節的市場
才剛發軔,這群音樂人卻野心勃勃,
絞盡腦汁把各種經典台客元素融合在
舞台上,像是把「黑美人」的視覺直接
轉用在舞台佈景,或是把演唱會舞台
的Layher組成圓環美食街的結構包覆
會場,這些舞台效果都是精心設計,
許多畫面成為絕響,製作成本也比往
後許多大大小小的音樂祭來得高。

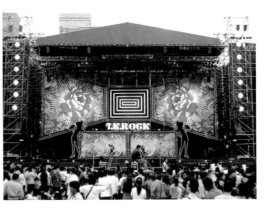

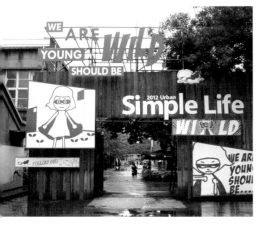

C
簡 單 生 活 節

　　二〇〇六年開辦的簡單生活節，同樣是與中子創新合作，這是一個比音樂節範疇更廣、包容性更大的複合式展演活動，核心仍然是音樂。我們受邀參與了前四屆的設計工作，可說奠下了展場空間的整體樣貌，也因為這個案子，讓我們開始累積文創展覽與規劃的經驗，無奈到了二〇一四年，由於主辦單位的某些商業考量，我們不再受邀參與設計。

　　在此，我想特別感謝中子創新當時發言人、現為寬寬整合行銷總經理的陳功儒，是他從台客搖滾、簡單生活節到啤酒節及高雄跨年等大大小小的案件，一路支持我們，並與我們一同研究出一套適合台灣的營運模式與美學態度，若沒有他的引領，FREE'S 也無法順利跨界。

簡單生活節（Simple Life）是由李宗盛、張培仁等人策劃發起，自 2006 年 12 月開始，每兩年一屆的文化活動。簡單生活節集中了音樂舞台、書友交流、創意集市等幾種業態，目標是「集合台灣最美好的人、事、物」。

D
GEISAI 藝 術 祭

　　GEISAI日文的意思為藝祭，命名源自美術大學學園祭，由日本當代藝術家村上隆所領導的Kaikai Kiki公司所主辦。在台灣一共舉辦了三屆，最後一屆於二〇一一年底在華山1914文創園區舉行。

　　FREE'S 有了簡單生活節的洗禮，順利取得 GEISAI 的台灣場規劃與現場執行的委託，基於先前的經驗，將華山的場地優勢發揮得淋漓盡致，創造出有別於日本的 GEISAI。

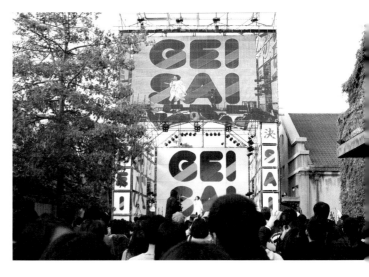

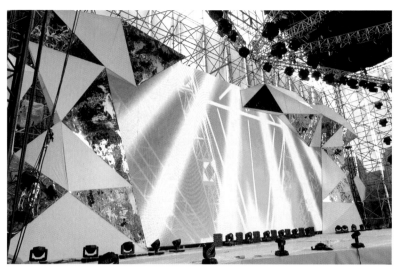

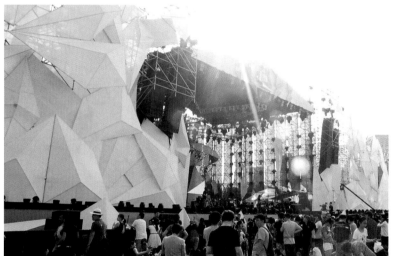

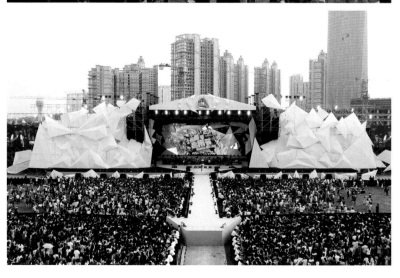

E
上 海 西 岸 音 樂 節

　　有了幾次作品後，許多音樂祭主辦單位開始主動邀請FREE'S合作，我們陸續參與了墾丁年度音樂盛典「春浪」，標舉南台灣最大一道彩虹的「大彩虹音樂祭」，更在2014年，受上海市與當地電視台委託，承接當地知名的大型戶外音樂祭「上海西岸音樂節」。

　　據了解，自二〇一二年開始的西岸音樂節，是依據徐匯濱江「保留工業歷史遺存」的目標與「塑造國際高端創意文化藝術產業集聚區」為定位，因此演出陣容相當堅強。然而過去舞台都非常陽春，到了二〇一四年，大會為求周全與突破，指定要找台灣的舞台設計操刀，這份重任讓我們倍感榮耀。

　　由於主辦單位力求顛覆以往，並在設計方向及預算上大力支持，我們最終成果是將整座舞台化為一座超豪華巨型冰山，傳達「破冰而出」的概念，效果震撼磅礴。

　　只是，看似粗獷、不規則的冰山，其實每一塊的輪廓、尺寸與接合角度都是不斷討論、在電腦上反覆計算修改而來，光是破冰的整體視覺，就修改了不下一百次。組裝時，龐大的規模與不容差錯的細節，也累翻了一干工程人員與燈光師。演出前一週，更遇上上海連日大雨，我們得緊急替冰山做防水措施，以保護景片與內藏的LED螢幕。不過，這一切都是值得的，要感謝上海主辦方與導演的氣度與遠見，才能成就這場舞台奇蹟。

　　值得一提的是，這次主辦、協辦及贊助單位，完全都沒有把自家名稱及LOGO做在舞台上，而是改為利用開演前及換場時在螢幕上出現，讓舞台的藝術性得以完整保留，也是一種體貼觀眾的表現，這對打廣告成性、認定出錢就是老大的台灣來說，非常值得借鏡。

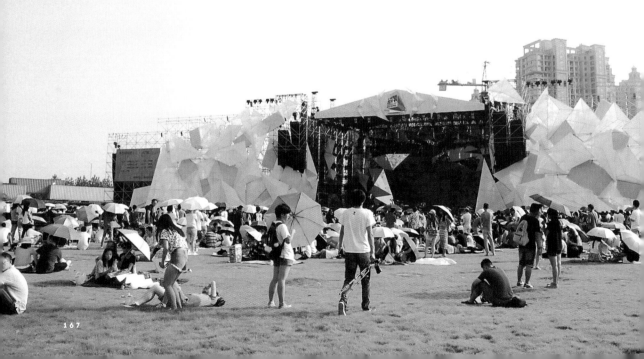

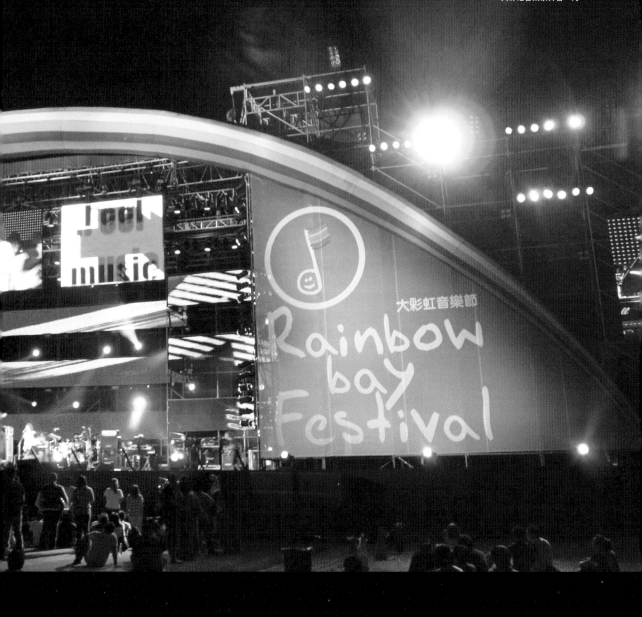

大彩虹音樂祭舞台一角

大彩虹音樂節
Rainbow bay Festival

春浪舞台一角

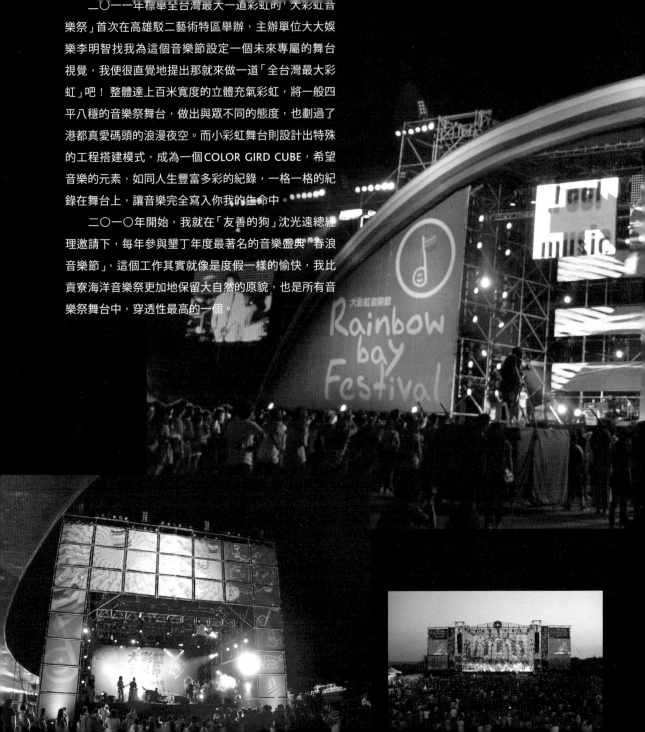

二〇一一年標舉全台灣最大一道彩虹的「大彩虹音樂祭」首次在高雄駁二藝術特區舉辦，主辦單位大大娛樂李明智找我為這個音樂節設定一個未來專屬的舞台視覺，我便很直覺地提出那就來做一道「全台灣最大彩虹」吧！整體達上百米寬度的立體充氣彩虹，將一般四平八穩的音樂祭舞台，做出與眾不同的態度，也劃過了港都真愛碼頭的浪漫夜空。而小彩虹舞台則設計出特殊的工程搭建模式，成為一個 COLOR GIRD CUBE，希望音樂的元素，如同人生豐富多彩的紀錄，一格一格的紀錄在舞台上，讓音樂完全寫入你我的生命中。••••••

二〇一〇年開始，我就在「友善的狗」沈光遠總經理邀請下，每年參與墾丁年度最著名的音樂盛典「春浪音樂節」，這個工作其實就像是度假一樣的愉快，我比貢寮海洋音樂祭更加地保留大自然的原貌，也是所有音樂祭舞台中，穿透性最高的一個。

F
超 犀 利 趴

　　二〇一五年，FREE'S以必應創造成員的身分，參與了以五月天為總號召的第六屆《超犀利趴》，一起成就台灣音樂祭的革命，玩得非常過癮。

　　超犀利趴是相信音樂主辦的一年一度大型演唱會，起於二〇一〇年，廣邀獨立樂團及各路歌手演出，二〇一四年首度舉辦「犀利未來趴」，無償提供新生代的創作音樂人及樂團專業舞台演出。本屆除了「啥小趴」、「未來趴」，還新增「犀利閃電趴」及「犀利趴外趴」，更將「好大趴」擴大為「世界好大趴」及「靠近舞台」雙舞台，並首度以音樂祭形式在南港展覽館舉辦，規模與形式都史無前例。

　　這場音樂盛會，也是FREE'S加入必應創造後，獨挑大樑負責全區域規畫；有過台客搖滾、簡單生活節、GEISAI村上隆藝術祭的設計經驗，加上兩度為《COOL》雜誌舉辦潮流展，我們對音樂祭的展演空間設計可說是駕輕就熟，但能將音樂祭玩得這麼大，也讓我們學習很多。

　　首先，南港展覽館除了搭建世界好大趴的舞台，還破天荒地在一樓設立名為「美麗飽島」的美食區，這對相信音樂也是第一次，我們的任務是做出與一般美食廣場完全不同的氛圍，第一個思考點是揚棄一般展覽攤位慣用的灰色展覽隔板，重新設計展區攤位框架，為了與音樂、潮流完美結合，我們秉持著替演唱會舞台設計的精神，找來六家會展設備公司一起集思廣益，經過數個月的改良與研發，為美食區量身訂做出一套黑色系、酷感十足的展覽隔板，令美食區的整體視覺既有百花齊放的繽紛，又整合在風格化的視覺系統下。

　　在美食區所附設的公共用餐區，我們也用心營造戶外生活的樂活情調，環境裝置採用一般工業使用的木棧板及木箱，透過巧妙不規則的堆疊，並加入了植栽與木家具的擺設，讓空間散發出自然綠意與放鬆休閒的氛圍，連處理垃圾廚餘的裝置都非常有型。

　　至於重頭戲犀利趴，這次的主視覺也有別於以往，邀請藝術家特別創作主題插畫——一隻用手機聽著音樂的低頭族恐龍，象徵現代人終日享受數位音樂，卻也被手機等科技裝置囚禁。延續這個精神

象徵，我們在南港展覽館四樓的大舞台「世界好大趴」，也以誇張比例塑造立體恐龍，藉由牠的利牙大口與生猛表情，昭告「用音樂征服全世界」的理想抱負。

　　此外，在南港展覽館一樓的「靠近舞台」，我們將一台貨櫃車直接開到恐龍圖騰面前，讓音樂透過車內的手機裝置現場放送，將貨櫃車開往現場時，還順便在台北街頭進行宣傳。

　　這次任務，我們最大的收穫與學習是，從一幅藝術家的原作，可以演繹出這麼多有趣的視覺發想，也成功地將平面與空間視覺緊密結合。雖然這次因為颱風攪局，而有部分內容和舞台被迫臨時變更，卻也再度證明相信音樂與必應創造臨危不亂的應變能力。再說，音樂祭本來就是風雨愈大，心情愈High、愈搖滾，不是嗎？

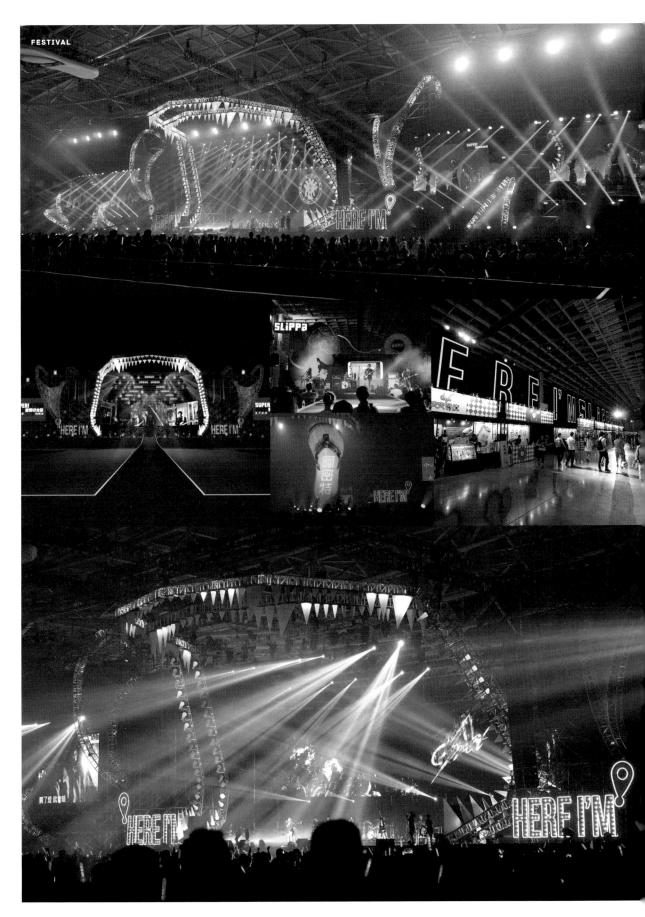

街頭黑魂旋風
MOVING STAGE

改變我一生的設計作品

700

EVENT
3

如果要我選出至今最滿意的一件設計作品，我會選「MOVING STAGE」，因為它大大改變了我的生命！

MOVING STAGE，顧名思義就是「移動舞台」，但，舞台為什麼要移動？又要怎麼移動？可以突破時空限制地自由移動嗎？

這個作品的發想，可以回推到二十年前，那時我還是TVBS的美術組設計師，已經開始三不五時往東京跑，因為這個亞洲流行之都總能讓我得到源源不絕的設計靈感。記得那時澀谷街頭常見一堆超大型的廣告貨櫃車，每台都裝著超閃亮的燈箱廣告，播放著最新的日本流行音樂，一個個偶像歌手彷彿近在咫尺，這種將娛樂事業完全置入市井生活的歡樂景象，讓我既興奮又羨慕。

台灣類似的廣告媒體，直到二〇〇五年才出現，不過配備都相當陽春，也跟流行娛樂產業沒什麼連結。二〇〇八年，FREE'S邁入第五年，拜演唱會經濟之賜存了一些錢，於是，我與幾位股東便開始構想打造台灣第一台結合流行娛樂產業的廣告貨櫃車。

我邀請過去在金門當兵時的學長張鴻瑞先生作為合夥人並負責業務。當時他在中國廣播公司擔任廣告AE。又找來幾位硬體公司的技術人員，眾人一起發想，如何以廣告貨櫃車為介面，將舞台設計服務延伸到宣傳整合行銷，創造出流行娛樂產業的新爆點。

在設計硬體的同時，我也構思著品牌定位，當時負責技術端車體研發的股東建議我，要做就要超越日本，不如把車廂設計成可打開，可以直接變為舞台，做各種活動。

又恰巧那時我到香港紅磡觀摩陳奕迅的演唱會《Moving on Stage》，心想，這個名稱實在太酷了，而我對那場，以黑色鋼鐵包覆整個舞台外部演唱會的舞台設計也驚艷不已。這種種因素撞擊，讓我整理出一套品牌形象——名稱：MOVING STAGE，視覺：黑色酷炫鋼鐵搖滾貨櫃車，功能：車廂兩側與後側為鷗翼式燈箱，向上掀開後變成舞台空間，效益：全台走透透，不間斷進行宣傳任務與活動演出。

整體設計概念底定後，我們立刻著手採購由日本進口的車體，同時尋找國內的製造改裝廠；由於當時國內還沒有人做過這種車體的改裝，在與廠商溝通與實際進行改造的過程中，吃足了苦頭，但終究

一一克服，我們還向經濟部智慧財產局申請專利，獲頒兩項新型設計專利。

歷經七個月的籌備，全台首部燈箱廣告車即將完工，整個車體高度超過五公尺、車長超過十公尺，兩側燈箱實際長度七百八十公分，高度二百二十公分，方正的車體以直徑六公分的鉚釘框出邊線，整台車在深沉的黑色中透出金屬感，可以想像，當它在街頭出沒時，將引起一股騷動。然而，看著它，我們卻沒有藍圖成真的喜悅，反而開始煩惱：客戶在哪？廣告車要給誰做廣告？

沒錯！這是一個根本沒有做好業務評估，也沒有經過市場調查，更沒有掌握半個客戶，就直接開幹的瘋狂事業，我們卻在車子都要交貨、即將付出鉅款時才發現這個最大的漏洞。於是，我們趕緊補做企劃書，準備出門招攬生意。

記得當時向各唱片公司簡報這

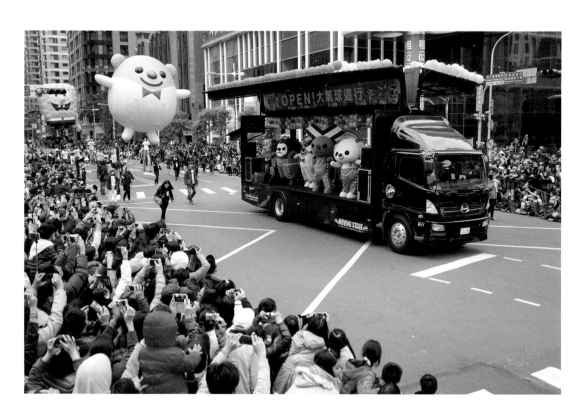

個從未有過的廣告車新媒體時，得到的反應要不很冷淡，就是語帶嘲諷：「我們不做第一個白老鼠實驗」、「這廣告車子這麼貴啊？現在都是LED螢幕了，誰還要用燈箱？」、「我們家藝人演唱會票房很好，哪需要宣傳？」、「這玩意別的藝人用過，以後就不新鮮了，誰還要用啊？」

事隔多年，沒有「利害衝突」後，我在此要一一回覆當年這些錯過的唱片公司窗口們：

Q 我們不做第一個白老鼠實驗。

A 台灣唱片產業就是給你們這些不勇於創新的保守派做垮的；等到開始有人做，你再跟著人家屁股後面學吧！

Q 這廣告車子這麼貴啊？現在都是LED螢幕了，誰還要用燈箱？

A 你連燈箱的錢都付不起了，還想用LED？這就好比沒錢吃滷肉飯，還嫌牛排不合你胃口。

Q 我們家藝人演唱會票房很好，哪需要宣傳？

A （這我實在沒有辦法反駁，總不能說，那我等你票房不好，再來拜訪你……）正確的回答是，就像政治人物會在當選後隔天沿街謝票的行為，會讓選民感受到誠意並繼續支持；藝人也可以積極展現親切作風，拋開短線的業績操作，反而會將後續的演唱會及藝人地位推向更高峰。（實際案例包括：蕭敬騰、蘇打綠、五月天等。）

Q 這玩意別的藝人用過，以後就不新鮮了，誰還要用啊？

A 那你以後也不要下電台廣告、電視廣告、公車廣告，因為其他人都用過，也不新鮮了。

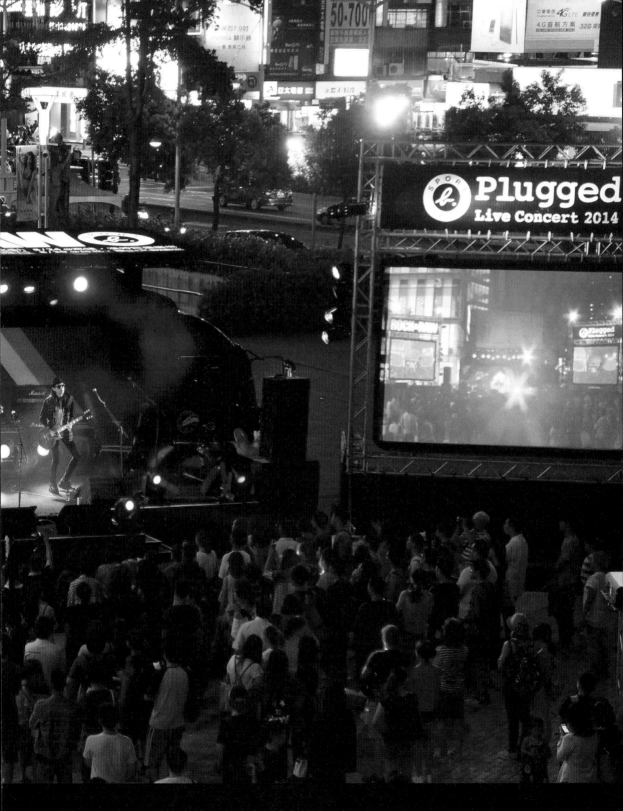

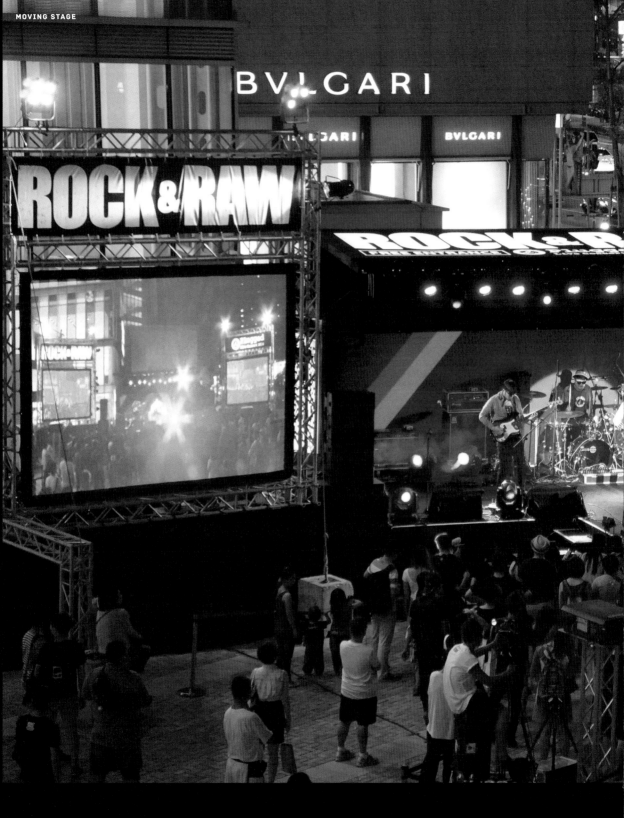

感謝 SPORT.B 與 MTV 電視台在 2014 年
採用 MOVING STAGE 作為年度巡迴演唱會舞台,
創造出前所未有的品牌效應。

阿密特引爆黑色旋風

我們心中確信，移動廣告車將引領娛樂產業的新潮流，也能給客戶帶來正向收益，然而，初期卻四處碰壁。就在我們快走頭無路時，FREE'S成軍時的頭號客戶陳鎮川，再度成為我們的救星與伯樂。川哥當時剛接下張惠妹的經紀人職務，正準備推出阿妹的全新概念專輯《阿密特》，他聽了我們的企劃案，非常興奮，因為這台車的黑色搖滾外型，簡直是為阿密特量身訂做，剛好凸顯這張專輯的顛覆性。

於是雙方合作迅速拍板定案，我們非常感激川哥，也很榮幸MOVING STAGE首航能獻給阿妹。

阿密特的密集街頭宣傳，不僅擄獲歌迷們的眼睛，也被當時正在為年底縣市長選舉輔選的民進黨黨主席蔡英文團隊所注意，小英團隊主動與我們接洽，於是誕生了可以變身為造勢舞台的「小鷹（英）號航空母艦」，展開為期三個月、六十場的巡迴造勢，徹底發揮打游擊、

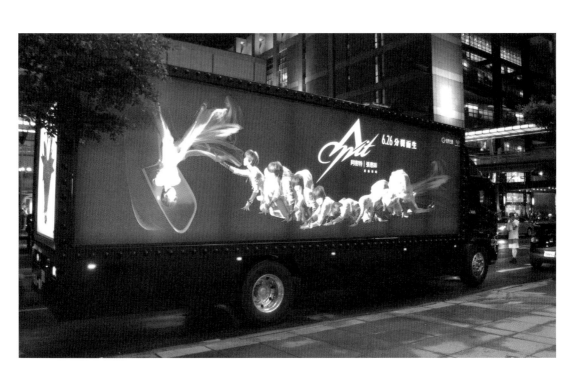

全台跑透透的移動優勢。

在初嘗跨界的美好滋味後，我們更將企劃案投遞到流行音樂以外的重大娛樂戰場－電影娛樂。起初，習慣於傳統戶外看板的電影公司，對於街頭移動式宣傳的效果頗為存疑，我們不厭其煩地以體驗價格開始推廣，實際效果馬上讓片商眼睛為之一亮，接著，美國八大片商紛紛透過台灣的廣告代理公司，主動與我們洽談合作事宜，也因為打開電影娛樂這片藍海市場，MOVING STAGE從沒有業務，翻身為一年內的業務都滿檔，更讓我們決定，在第一台車尚未「回本」之際，立刻投入第二、第三台車的打造計畫。

黑 魂 旋 風 小 檔 案

車廂燈片尺寸

HINO700-FRONT 2495mm

HINO700-TOP 80mm 8820mm 2490mm 2495mm

HINO700-BACK 1840mm 2620mm 滑框輸出實際範圍 80mm

HINO700-RIGHT 8820mm 8520mm 2320mm 2620mm 燈箱輸出實際範圍 3010mm 車廂部分焊死固定於底盤 950mm 1200mm 1380mm 5280mm 1350mm 2885mm 10945mm車體本身長度

內部舞台尺寸

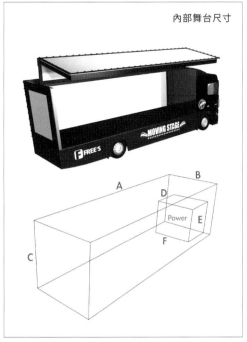

玻璃貨櫃車內部空間（二號車）

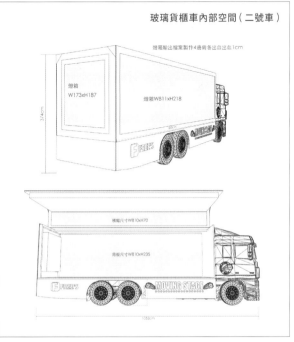

燈箱輸出檔案製作4邊各出血出血1cm

燈箱 W173xH187

燈箱W811xH218

374cm

橫幅尺寸W810xH70

荷板尺寸W810xH235

繼續往夢想奔馳

至今，MOVING STAGE已經堂堂邁向第六年，車輛從一台增加到五台，功能、形式也從燈箱廣告車，再演化出玻璃櫥窗車、LED螢幕車、創意平板車，以因應不同案子、不同客戶五花八門的需求與創意。二〇一四年，MOVING STAGE更首度進軍海外，在充滿娛樂、影音的澳門成立分公司。

整體而言，MOVING STAGE讓我從一個單純的設計師，跨足到媒體行銷領域，也讓公司從單一的收入來源，變成多元的業務服務。

而我們也常主動利用MOVING SATGE為我們的設計案件做跨平台的創意結合，不論是歌手的演唱會舞台設計、音樂祭、娛樂活動、文創展覽，MOVING SATGE都扮演街頭游擊宣傳、炒熱氣氛的任務。

最後要特別感謝，蕭敬騰與喜鵲娛樂，是所有歌手中最相挺MOVING STAGE的，老蕭每一次的最新巡演都會指定MOVING STAGE

SEARCH

什麼是家外媒體
（Out-of-Home）？

泛指消費者在離家途中，可能接觸
到的傳播平台，包括戶外看板、捷
運、公車或貨車車體、LED螢幕等。

左起：NIGO、奈良美智、村上隆、佐藤可士和、片山正通。

做為重要的宣傳行銷媒體，也讓我
們見識到無所不在、歷久彌新的蕭
式魅力。此外，特別讓我感到幸福
的是二○一○年，日本藝術家村上
隆於台灣舉辦的《GEISAI》藝術祭
中，MOVING STAGE有榮幸做為戶
外活動舞台，並以LIVE直播方式與
日本藝術家們進行論壇；當天，我
心中視為一級偶像的藝術家與設計
師們──NIGO（服裝設計師）、村
上隆、奈良美智、佐藤可士和（平
面、產品到空間設計的全方位創意
人）、片山正通（室內設計師）等，
全部登上MOVING STAGE螢幕，一
字排開的夢幻畫面，讓我幾乎不敢
相信是真的。

我們創造了台灣移動舞台的歷
史，當然，沒有任何一門生意可以
獨家永久，正所謂「瘦田無人耕，
耕開人人爭」，當初這項不被看好
的事業，現在已經有多家也爭相
模仿，甚至可說是抄襲。往好的
方向想，也許這也證明，MOVING
STAGE確實是帶動台灣廣告業「家
外媒體（Out-of-Home）S的趨勢
先鋒。

ROCK HOUSE

中央車站展演中心

未來展演空間
華麗進站

計、演唱會舞台設計及音樂祭活動現場規畫，卻從未有機會設計一個「可以被存放好幾年」的作品，就不假思索答應了。

本案名為「中央車站展演中心」，是段老闆在中國開拓現場演出市場的大夢也是創舉，除了能做為華語流行音樂的演出通路，也將是流行音樂周邊商品營銷的據點，廣州只是計畫的首站，未來希望能把中央車站開展各城市。

中央車站在廣州選擇的場址是羊城創意產業園區內的一座廢棄印刷工廠，整棟建築已指定為古蹟，因此完全不能變更建築結構，必須將既有建築加以轉化利用，有點像華文創園區的展演空間Legacy 一樣。於是，我們把建築外觀巧妙包裝，讓整個場所煥然一新，連周圍樹木都成為設計元素，場內除了該

有趣的是，由於該棟建築既有空間不足，滾石唱片與《羊城晚報》協議後，放手讓我們在Live House旁的空地上新蓋一棟房舍，一樓做為後台與休息室使用，二樓做為石唱片的辦公室。想不到美術設計出身的我，也有一天會蓋起房子，且地點竟是在廣州，回想起來都感到神奇。

我們設計這新建築也毫不馬虎，最得意的是，我在一樓休息室開了一面很大的落地窗，讓園區的自然綠意能引進室內，這麼做是因為，一般後台總是封閉且陰暗，令人透不過氣，我希望能還給表演工作者一個明亮而舒適的後台。二樓的辦公室也跳脫制式的辦公空間規劃，除了引入自然綠意，也營造音樂、生活與工作渾然一體的感受。

另外，在段老闆的規畫下，我

1 一樓的後台休息室
2 二樓的廣州滾石辦公室
3 入口的星光大道和入口迴廊
4 周華健演出

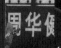

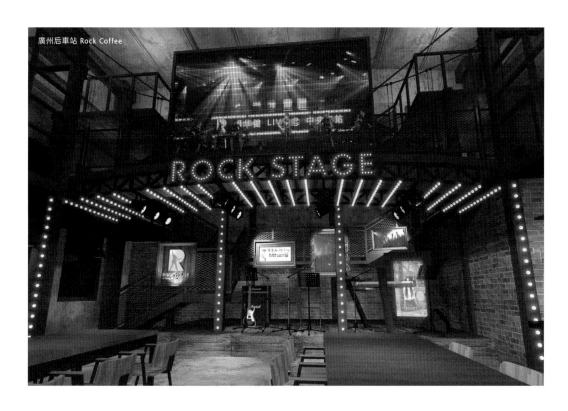

廣州后車站 Rock Coffee

們利用展演中心隔壁的附屬建築，設計了名為「后車站 Rock Coffee」的咖啡館，這個建築原本室內挑高超過八米，我們保留它原本工業風的空間感，設計了左右兩側的二層鋼骨結構，中央設計一組工業吊橋，並在橋的上方架設一面兩百吋可升降的 LED 螢幕，以轉播隔壁中央車站的現場演出，下方並設計一座百老匯風格的舞台，讓咖啡館可以有多功能使用。此外，咖啡館內小自杯碗瓢盆的採購，大至家俱、燈飾的挑選，段老闆都親自參與、和我一起從台北市挑到鶯歌，再逛到廣州當地的市集，不厭其煩地追求善美。

這個設計案，不僅豐富了我的設計人生，也讓我見識到段老闆的毅力、決心與理想性；例如后車站咖啡館，我怎麼看都不太可能帶來實質的經濟利益，但或許就是滾石唱片圓夢過程中不可少的美麗拼圖吧！祝福滾石的中央車站一站一站地開下去，我也願意陪著段老闆一路實踐夢想！

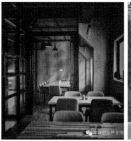

（由左至右）后車站內部 2F；后車站效果圖；中央車站外觀設計。

CHAPTER THREE

從舞台設計
看娛樂產業

揭開這一行的魔鬼交易

1

家家有本難念的經，表演娛樂產業關鍵環節的舞台設計也不例外。在這一行待得愈久，愈發現許多不足為外人道的內幕，或不一定合理的遊戲規則，對身處其中的人，是時刻得面對周旋的挑戰，對整體產業而言，也可能阻礙新血進入，或削弱真正重要的創造能力。

這一行的舞台設計師跟創作型藝術家不同，我們的工作時程超級壓縮，沒有時間坐在海邊觀想內在，而必須時時待命，半夜裡一通電話也要解決客戶的問題；我們花許多時間在面對不同專業間的協商整合，或是處理行政事務；我們游離於各製作團隊，盡心服務所有需要我們的人，看似獨立逍遙，卻可能隨時被客戶換掉。

總之，這是一個令人又愛又恨的工作，還好大環境也有改變，回想入行之初，舞台設計根本不被認定是一個專業，跟台灣普遍不重視設計有關，這幾年慢慢好轉，但我多麼希望，這世界上能設立一個供演唱會舞台設計角逐的設計競賽，至少，在那一天設計師的苦難可以得到表彰。

潛規則 1

別談設計，先幫主辦方估算售票

舞台設計師，有項與舞台設計無關的「額外」服務，其重要性之高，甚至主辦單位可以把製作單位先拋開不管，也不談設計，就要先幫忙處理，那就是：替主辦方先規劃可賣多少座位席，也就是提供全場座位配置圖。

巡迴演唱會每一站的館場空間及可售票席數都不同，售票席的數量，攸關主辦方的利潤，因此，常常有許多演唱會在開案之初，進入舞台設計工作之前，甚至找到製作單位之前，主辦單位就心急地把舞台設計師抓來問：「你幫我算算，這個場地能賣幾張票？」

要計算票務，舞台設計要很懂得巧妙利用空間，並且必須嫻熟不同場地的要求與法規，包括舞台前方留設空間範圍、安全通道、控台留設空間等的規定，因為這些必要空間扣除後，才是座位的空間。有時票務也會與演出效果互相衝突，例如，舞台左右方如果要置放大螢幕，還得再為攝影機留設足夠的迴旋空間，如此一來座位也會減少。

有時，為了爭取多一點座位，我們還得耐著性子跟場地幹旋甚至爭吵。

為了服務（討好）主辦單位，我們團隊從不排斥這項額外服務，加上我們十年來累積的經驗，早就對各大城市的場地資料瞭若指掌，現場也都去幾百次，即使去到全新現場，場勘時也能快、狠、準，精準估算座位空間。

也因為我們團隊對於場地的硬體與規劃實在太有經驗了，到後來即使不是我們做舞台設計的案子，尤其是那些在台北小巨蛋及高雄世運主場館演出的演唱會，常有「慕名而來」的主辦方，請我們單獨替他規劃全場座位配置圖。

每個場地的座位配置都是一門學問。

空中飛人／非人生活

大家都知道，巡迴演唱會的巨星需要鍛鍊非凡的體力及毅力，才能應付緊湊的行程與飛人生活，殊不知，舞台設計師也得演出空中飛人的劇碼，甚至接到巨星的案子，舞台設計師也得演出空中飛人的劇碼，根本就是過著流浪生活。

例如五月天最高紀錄巡迴八十場，平均一個月就有四場，

舞台設計師跟緊巡迴場次的目的，是為了場勘、裝台、監工與場地硬體的協調，有時在巡迴期間還會抽空做一件重要大事，就是跟製作組召開「下一個獨立演出」的創作會議──因為大家此時都在跑巡迴、都不在台灣，還不如就地地直接討論溝通！

遇到巨星的巡迴演唱會，動輒五、六十場，這時舞台設計也得跟著一個月跑四個城市，狼狽得就像高級流浪漢。我也曾因為飛來飛去不得閒，被迫連在飛機上的時間都在趕設計圖，而且不是為眼前這場，而是趕下一組客戶的圖。

然而，經過這麼多年，我的團隊夥伴紛紛從青年邁入中年，從單身到成家生子，在目前的人生階段，開始面臨家庭與工作如何平衡的殘酷考驗（至今公司內部離職同事中，大多數是為了家庭因素），這樣的工作型態，不是一般上班族能輕鬆適應，而繼續留下來的人，都需要家人大大的支持與諒解。

設計師沒身價

台灣演唱會舞台設計的水準不斷提升，但舞台設計的行情卻十年如一日，幾乎沒有提高過，不管你是設計上千萬製作費的豪華舞台，或是小家碧玉型的演唱會，價格竟然也一樣。

即使在同場地演出，不論是演一場或演十場，設計費都以一場計，如果巡迴到不同場地，才會每場另付「圖面修改費」外加「監工費」。這反映了表演娛樂產業的特殊觀念：基本上，這行業仍然是以「有沒有在現場執勤、做事」，當作付費基準，例如，燈光師每場都要坐陣控燈，音響師也一樣身懷重任，他們理所當然每一場都要另外計費；然而，這樣的簡化基準，卻讓舞台設計吃了悶虧。

舞台設計的工作是為舞台整體打下基礎，不但要每場都提出新梗、又要顧慮安全，還要考慮燈光、音效等其他專業的需求，不像其他專業技術人員只要顧好單一任務就能走透透。即使在演出時，舞台設計看似悠閒，其實仍在驗收成果，檢查演出效果，首演結束後也一起開會檢討並及時修正，並沒有缺席。

問題的根本，在於這套基準完全忽略「版權費用」，把設計當作一種廉價服務。目前在演唱會產業，唯有歌手演唱歌曲時，必須付費給歌曲著作權人，其他專業的版權問題都被壓在檯面下，非常無奈，也反映業界的強弱生態。

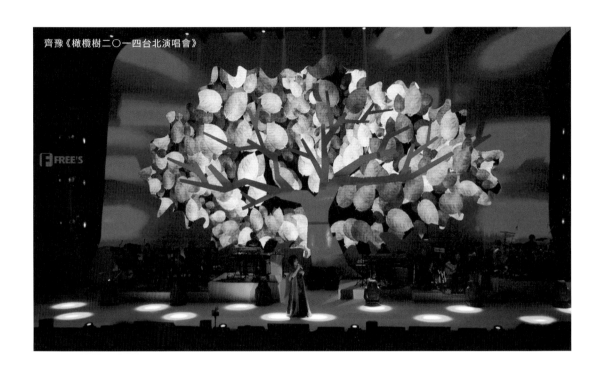

齊豫《橄欖樹二○一四台北演唱會》

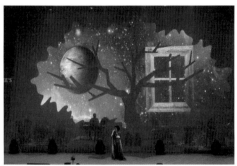

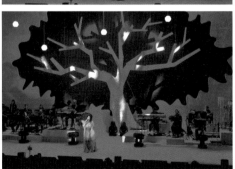

演唱會產業鏈的最上游是藝人、導演、經紀公司，他們負責整體成敗，獲取的利潤配額最大，同時也握有生殺大權，可以決定用不用你及怎麼用你。我遇過有導演數十年來始終付基本薪給忠心追隨的燈光師、音響師、設計師，當年大夥兒都剛出道，可以不計較報酬，當成是為共同目標一起打拚，然而如今藝人及導演飛黃騰達了，卻繼續支付基本薪，讓人見識到「只許共患難、無法同享福」的人性。

有時，站在產業鏈上方的強者，也可能為了成本與利潤，罔顧專業，以價格、關係決定廠商，明知製作品質低落，還要身為設計者的我們收拾善後，實在是人在江湖，身不由己。

預算攻防有術

舞台製作成本牽涉到藝人的口碑票房與自我定位，沒有標準答案。如何在演出效果和財務預算間取得平衡，是門學問，也是製作組和舞台設計間攻防不斷的議題。

華人音樂演唱會的舞台愈走愈精緻、華麗，但如果作品完成度很高，卻造成財務大超支，也不應該，更可能讓藝人失去下次巡演的機會。也有演唱會把預算抓得很緊，例如一片LED走天下，雖能壓低成本，但作品完成度不足，可能讓工作人員、藝人及觀眾都不滿意。

當我們承接新的案件，一定會先詢問預算有多少，才進行設計。但是經驗上，常遇到製作組事前說：「你就別管預算了，先放手畫圖，我不希望預算問題成爲設計的包袱」，但當設計圖出爐，預算概估不合他意，卻又改口說「不好意思，預算不足」，要求我們把設計改簡單，讓人困擾又浪費時間。

這麼多年來，我們練就出一套本領，就是不聽製作組的花言巧語，自己憑經驗判斷藝人的市場潛力與售票狀況，再概估出「可行」的預算，才開始設計，以降低之後被迫改圖的風險。當然，有時藝人或經紀公司很喜歡我們的設計，也可能「加碼」讓理想實現。

其實我認爲，一個好的設計師，設計作品不一定都要花大錢或搞得很繁複，一個小場演出，經過巧妙的設計，

也能小兵立大功！舉例而言，我們爲齊豫《橄欖樹二〇一四台北演唱會》設計的舞台，沒有滿天的升降機關，只設計一株像花做的樹，反而營造出非常唯美的感覺，讓齊豫姐非常感動。

娛樂產業的核心是創意，需要勇於突破，然而經營上卻需要務實漸進。我們看過很多藝人的成功都是一步一步累積，製作水平也是先求有、再求好。即先站穩海外市場、打開知名度，才有實力提升製作經費與水平。

例如張惠妹的《AMeiZING》巡迴演唱會，出動了空橋等種種複雜裝置，每場裝台都需要出動十多台卡車，雖然製作成本大大超越一般演唱會，但因爲藝人口碑與行銷成功、主辦單位爭相購買，巡演超過七十場次，是叫好又叫座的成功案例。

一
客戶服務一本經：
與藝人、導演合作的心路歷程

2

我們服務的對象，也許讓追星族很羨慕，因為都是舞台上閃閃發亮的大明星，但我由於個性的關係，並不擅長跟藝人打成一片，且互動過程通常僅限於專業工作上，因此實際往來並不是那麼密切。

然而，十年來，我也跟很多藝人從客戶變成朋友，或者說，我把客戶都當成朋友，在過程中用心也投入感情，也曾蒙受不少提攜照顧。

只是，天底下沒有不散的宴席，這一行更是變化莫測，即使原本合作愉快的客戶，也可能突然終止合作，因素很多，有時是商業考量，有時是兩者對權利義務無法達成共識，也可能是緣分盡了。

真正的服務，就該無微不至

從小，我媽媽最喜歡的「明星」是蔡琴，等我踏入這一行，更親炙蔡姊俠義風采。

還記得二○○七年在北京的演唱會，總彩排後下著雪的深夜，當時我的眼睛受傷，非常不舒服，而蔡琴剛好也眼疾復發，她紅著眼睛在經紀人陪同下，緊急從演唱會後台奔赴醫院看急診。但她離開十五分鐘後又折返回來，原來她惦記著我，特地回來接我一起就診。

我們在醫院灰暗的長廊，並排坐著等待主辦單位預約好的醫師前來，我的心裡惶惶不安，突然間，蔡琴暖暖地握住我的手，要我和她一起禱告，相信我倆一定都能平安；我雖不是基督徒，卻當場熱淚盈眶，內心充滿感激。

這段插曲我在回家後迫不及待說給母親聽，母子二人又一陣感動。

我服務蔡琴非常非常久，我知道她每次開場都堅持優雅地從高處拾級而下，其實她根本看不清楚，必須靠內心默數才能踏出腳步，知道還有幾階才到平坦台面，且台階的深度、寬度都有固定尺寸，精準配合她的步態與腳長，不能多也不能少。我把蔡姊的每一個需求細節印在腦海，不論到哪裡演出都會要求施工不能出差錯。

但有一回，我們來到某個舞台深度不足的場地演出，導演私下跑來跟我說，得把階梯做短，我說為了蔡琴安全，萬萬不可隨意更動尺寸，他卻說沒問題，他會負責跟

設計會議工作情景。

蔡琴溝通。

沒想到，導演一忙忘了這件事，我也沒機會遇到蔡姊，直到彩排時，蔡琴才走了幾步，就拐了一下差點失足，她立刻把高跟鞋脫下來，往前大力一甩，生氣責問我這是怎麼回事？當場我真的快要哭了。

演出結束後，我連慶功宴都沒有心情參加，那晚，蔡琴打了好幾通電話到我的房間，我都沒有接，因為我不知道要怎麼面對她與表達我自己。終於在很晚的時候，我接起電話，她說：「二馬，蔡姊跟你說對不起，我知道我反應太過，讓你有委屈。」我當場又熱淚湧現。

雖然，在多年合作後，因為某些原因我沒有繼續服務蔡琴，但我心中的蔡琴，始終是那個握住我的手、給我溫暖的俠女。

遇到恐龍導演

演唱會導演（即製作人）在台灣有四、五家團隊，導演怎麼來的？一是電視台或唱片公司出身，二是宣傳活動製作公司轉型。也有人從扛音響或工讀生等基層做起。

在我眼中，導演分三種：「老謀深算型」、「苦幹實幹型」、「陪公子唸書型」。

第一種導演，故意不說出具體費用，指望設計師能意外帶來低成本、效果好的設計，有時還真的出現這樣「俗又大碗」的狀況，然而，這時設計師反而擔心，往後製作費只會壓低不會抬高。

相對地，「苦幹實幹型」的導演，經驗或許比較生嫩，但心態開放且認真學習，會努力地和你一起評估各種設計方案，並期待透過討論撞擊出火花。遇到這種奮發上進的客戶，我也願意多幫忙一些，因為彼此都希望讓作品盡善盡美。

第三種「陪公子唸書型」。空有想法的理想主義者較無成本概念，即使製作經費有限，也要設計師陪他一起熱血突破困境。

不管面對哪一種類型的導演，對設計師來說，工作的基本態度都是不變的。

好的演唱會主題，創作之初就要鋪梗

任何演唱會都需要在一開始確認主題，主題不是憑空掉下來，通常來自音樂本身、專輯概念，或是藝人的類型、特色。主題愈鮮明，愈容易鋪陳故事。舉例來說，五月天的《D.N.A創造演唱會》，以生命源頭的細胞核為設計概念，陳綺貞《時間的歌演唱會》從專輯名稱與概念出發，而有了轉動的雙環時光機構想。

然而，有時演唱會主題過於抽象，舞台設計就得絞盡腦汁，一種可能是以特殊的舞台裝置藝術來表現，只要方向不偏離航道，就能不產生違和感，且反而可能激發出超過預期的正面效果，例如蕭敬騰《TRIPLE JAM演唱會》，原本只是要強調這是老蕭的第三次個人巡迴演唱會，導演對舞台設計的需求也只是一大片LED就好，較無具體主題可言，但經過與製作團隊的腦力激盪，我們發想了九米高的旋轉大老蕭概念，進而利用精準投影技術，發展出原本沒有預期的影像視覺主題。

演唱會主題不明確，有可能導致設計會議長達數月都無解，讓製作團隊陷入愁雲慘霧中兜圈子，在我來看，之所以會有這種悲慘結果，通常導因於當事人（藝人、唱片公司）自己根本沒想過要如何藉由演出傳達概念。在現場表演掛帥的音樂市場上，奉勸想往演唱會發展的藝人與唱片公司，最好在製作音樂與包裝專輯之初，就考慮到後續演出的發展性，而不是停留在純音樂的思考。

然而，演唱會也不是絕對非有主題不可，有一種刻意淡化主題的舞台，也可以叱咤風雲，那就是唱跳型偶像歌手的演唱會。此類藝人因為過於好動，也為了要讓出足夠空間給表演者跑跑跳跳，因此舞台設計通常僅需要擺上大面積的LED螢幕，好讓不同視角的粉絲們大飽眼福，還有就是裝置各種充滿大能量的雷射、爆破、煙火等特效，遇到這種舞台設計師也得有兩把刷子，因為必須對各項硬體、機關、絢麗的道具非常得心應手，且能與表演藝術融合無間。只是，華語流行音樂的唱跳偶像歌手愈來愈少，我自己倒是很少接觸這類案子。

做設計像開藥方，也有救不了的病人

在確認演唱會主題後，接著就要開始真正從事「設計」。由舞台設計師透過草圖或模擬動畫與導演及藝人、唱片公司或經紀公司反覆溝通。

草圖是設計師的溝通工具，重要的是，你必須懂客戶在說什麼、想要什麼，萬一解讀錯誤，就會事倍工半，造成雙方的時間浪費與精力耗損，萬一溝通不良，還可能與客戶的關係惡化，當中奧妙都要靠經驗累積。

我面對長期合作的客戶，經常能在對方開口說兩句話時，就能猜出他接下來要說什麼，這是時間與經驗的累積，也讓雙方節省不少時間。當然，我也遇過頻率始終對

STEP 1	STEP 2	STEP 3	STEP 4	STEP 5	STEP 6	STEP 7	STEP 8	STEP 9	STEP 10	STEP 11	STEP 12
演唱會主題分析	設計會議	草圖繪製	透視效果圖（動畫提案）	攝影導播器材機位放置 繪製售票座位圖（供主辦方售票或進行票務分析）	各項細部施工圖	修改圖面階段（依預算、節目內容等）	發包會議	舞台佈景工廠製作監督，道具確認，機關測試	進場監工	演出（舞台效果確認）	後續工作階段 進行各站巡迴演出的舞台放樣修改

不上的客戶，我不會硬撐，而會選擇把案子交給其他同事負責，且通常我都驚訝地發現，他們可以很快對上，讓我不得不相信，某種程度上，設計師跟客戶的關係，就像遇到人生伴侶一樣奧妙與命定。

我非常喜歡日本設計師佐藤可仕和的比喻，他說，設計師的工作就像醫生，而業主就是患者，必須先讓病人清楚訴說病症，設計師才能對症下藥開出藥方；如果病人連自己有什麼感覺、症狀都不清楚，再高明的醫生也無法治療，然而這種病人卻會怪醫生醫術不高明，透過頻頻換醫生來碰運氣，可說本末倒置。我曾經與某亞洲天團合作，當時所提的舞台設計因故被遺棄，但我後來無意間發現，類似概念被美國某天團的演唱會實踐出來，讓我大受鼓舞，因為我知道，那帖藥方並沒有開錯，只是需要遇到有共鳴、能交付信任的客戶。

3

台灣流行音樂產業的價值鏈從過去的唱片產生價值，逐漸位移到現場演出，不但是產業革命，也符合體驗經濟的大潮流。

回首演唱會製作在台灣的發展，早期從向歐、美、日的現場表演取經，向鄰近的香港借將，到如今逐漸走出自己的方向與路線，且中國市場打開後，華人演唱會的巡迴場次更不輸歐美。

演唱會不只是唱歌表演，讓藝人跟觀眾直接互動，更是在視覺及科技上對音樂重新詮釋，這整個過程就是一件作品與成就。未來，演唱會更是歌手塑造形象與品牌的重要一環，演唱會底下各種專業的能力乃至團隊的經營模式，都需要不斷進化，才能在極度競爭的市場中，持續創造優勢與價值。

實力才是王道

從台灣巡迴演唱會的商業模式，可以一窺台灣流行音樂在華人市場的主導地位與上昇勢力。

巡迴演唱會顧名思義是在各地巡迴演出，由台灣的經紀公司先策劃出一場演唱會，再邀請各地主辦方買秀。買秀又分買「全套」或「半套」，所謂「全套」是指，有意願買秀的主辦單位，只需找場地及負責售票，然後支付一筆錢，買下製作、燈光、音響、設計等的整體製作費用及藝人的表演費用，只要票房創佳績，成本自然能回收。

買「半套」則是指，策劃單位把演唱會的軟硬體需求開列出來，由該巡迴場的主辦方自己發包製作，同時搞定場地及售票。站在成本效益的角度，主辦方只要能壓低製作成本，就有機會獲利，但卻不保證做到聲光色具足的水準，對策劃單位而言，如果能讓藝人拓展市場、打開知名度，賣半套也甘願。

不過有時選擇全套或半套，也要看藝人或經紀公司的屬性。例如，有些國外藝人來台演出時，就不堅持全套，舞台一切從簡，卻對音響規格特別嚴格；二○一二年女神卡卡來台灣，當然要求全配，但這樣的規格對台灣的主辦單位也很傷腦筋，票價從一千八百元起跳，並創下一萬兩千八百元的國內票價最高記錄，昂貴的票價對行銷策略是一大挑戰，也很難多辦一場。

觀摩國際，想想自己

雖然台灣藝人的演唱會在中國市場紅不讓，卻不代表台灣能永遠稱霸，必須虛心學習、不斷自我成長，才不會被對岸急起直追。

以我的親身經歷，十年前我因為電視台的F4巡迴演唱會而初次接觸對岸市場，前半年，都不敢設計太難的舞台，因為當時的技術與設備都做不到位。曾幾何時，隨著演出市場的蓬勃，對岸在軟硬體製作上都能跟台灣並駕齊驅，甚至因為市場規模大，與歐美演出團隊交流頻繁，而在某些高科技的設備與技術上，程度還勝台灣一籌。不過近年台灣也很積極做出創新，例如陳綺貞《時間的歌》演唱會出現的雙環機關，就讓中國刮目相看，紛紛前來取經甚至模仿。

演出市場較台灣早發展的香港，在十年前還非常質疑台灣設計師的能力，堅持巡迴到香港時一定得由當地團隊接手設計，第一個打破這條不成文規矩的是五月天（五月天也是第一個敢在紅磡以台語歌開場的藝人）。局勢從此翻轉。香港從流行音樂界到整個社會經濟，在九七回歸後出現停滯危機、音樂市場缺乏新血輪替，產業內部沒了動力，自然得拱手讓出江山。香港的潮起潮落，值得我們警惕。

在海外巡演，幕後工作團隊常見跨國合作，是吸取他國經驗的最好時機。舉例而言，日本人做事一板一眼，前置作業總是寫成密密麻麻的表格，到了現場就照表操課，

2009年蘇打綠《日光狂熱》演唱會，首次與英國燈光師合作。

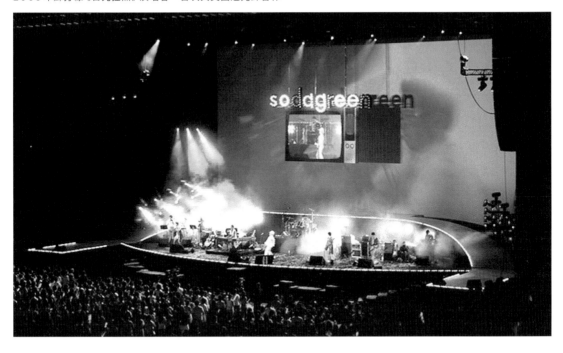

演出時也盯緊每個細節。我曾在東京巨蛋看過一場演出，開場不久感覺音響怪怪的，隨即就看到身穿音響公司制服的技術人員走上台，手持偵測器做測量，不出幾分鐘，音質就被調好了。

不同民族展現的藝術風格也不同。例如，我在為蘇打綠《日光狂熱》演唱會設計舞台時，首次與來自英國的燈光師合作，除了感受到有如日本燈光師一般的精準節奏外，也發現他人對氣氛、佈局與情境的拿捏自有一套，不僅不搶戲，還散發一種溫文儒雅的英式氣質，只是對不對台灣人的重口味，就見仁見智了。

必應創造，團隊力量大

演唱會的節目製作及舞台設計，從少數團隊「壟斷」的局面，到如今群雄並起，不但要面對國內競爭，還要禁得起國際舞台的考驗。身為其中一份子，我發現，如果繼續保持獨立運作、游離在不同製作單位間的服務型態，不僅隨時可被取代，愈來愈沒有保障，且很難累積實力、更上層樓。

二○一三年底，五月天與相信音樂旗下的「必應創造」邀請我及其他幾個並肩作戰的演唱會夥伴，商討一樁超級大計劃，即把眾多獨立小團隊整併成一個全方位的大組織，從節目內容發想、企劃執行、視覺及舞台設計、燈光音響規劃到器材設備租賃、工程統籌都涵蓋的強大公司。

這個計畫在二○一四年七月正式啟動，掛牌開張，分為設計部、整合研發部、製作部、硬體工程部、技術服務部，我在其中擔任創意長，負責督導設計部的空間設計組及視覺設計組。整併對我而言，是縝密思考過大局勢後的正確決定，也感謝與相信音樂對我們的賞識。把原本打獨鬥的個體集合起來，好處是能發揮團隊優勢，更有效、直接地溝通，且能集中力量進軍更大的市場，同時能投資舞台技術的研發，有朝一日邁向世界級的舞台建構能力。

對我跟FREE'S而言，整併後的工作內容並沒有太多改變，仍持續為相信音樂旗下藝人及其他製作單位服務，且公司崇尚自主精神，尊重每個單位原有的文化，因此我

們仍以FREE'S的老招牌對外。我跟同事說，唯一改變的是，以前我們衝的是市占率，就算是再沒營養的案子，只要能帶來收入就要接，但現在的目標改變了，我們比以前更有條件與資源專心在創作與藝術表現上，必須衝出高品質的作品。

新時代的新人才

展望未來，我希望，這一行能吸引到更多有理想抱負的年輕人願意投入。過去，這個行業很封閉，必須有人脈才能進來，這一行也有職業倫理，大家各司其職，不隨便跨界。

然而，組織的改造加上數位時代的來臨，正在改寫這一行的生態。

舉例來說，這麼多年來，台灣演唱會的製作團隊仍有不少人崇尚香港的燈光師、音響師，甚至奉為「燈神」，因為他們的手感與直覺力特強，在節奏上、創意上都自成風格，這種坐在現場立刻神入的老經驗，是數百場紅磡演唱會歷練來的，既無法事前模擬，也難以傳承。

然而，台灣在燈光、音響上也有後起之秀，且在數位時代，他們對於電腦系統操作自如，可以提供電腦前置模擬服務；燈光師可以陪著製作人、歌手預覽演出情境並細細修改，且能吸收國際潮流，創造出或文青、或時尚的多

樣情境；音響師可以在前期就運算出聲音的角度射程，且他們對最先進的音響品牌有強烈吸收力，跟其他部門的人也更樂於溝通協調。

整體來說，這一行愈來愈需要能夠整合與跨界的人才，而優秀的舞台設計，必須結合藝術、科技、技術，當然也要有滿腔的熱情與毅力，才能在百家爭鳴的演唱會時代，闖出新天地。

國家圖書館出版品預行編目（CIP）資料
LIFE IN LIVE流行音樂與活動舞台設計幕後祕辛：從設計到現場
的十年路 / 馮建彰作. -- 初版. -- 臺北市：大鴻藝術, 2015.11
208面；18.2 × 24.2公分. -- （藝生活；13）
ISBN 978-986-91115-9-1（平裝）
1.舞臺設計
981.33 104018986

LIFE IN LIVE
從設計到現場的十年路 —流行音樂與活動舞台設計幕後祕辛—

作者	馮建彰
採訪整理	陳歆怡
特約主編	王筱玲
設計	IF OFFICE
主編	賴譽夫
發行人	江明玉

發行所　大鴻藝術股份有限公司｜大藝出版事業部
　　　　台北市103大同區鄭州路87號11樓之2
　　　　電話｜（02）2559-0510
　　　　傳真｜（02）2559-0508
　　　　E-mail｜service＠abigart.com

總經銷　高寶書版集團
　　　　台北市114內湖區洲子街88號3F
　　　　電話｜（02）2799-2788
　　　　傳真｜（02）2799-0909

印刷　　韋懋實業有限公司

發行日　2015年11月初版
　　　　2024年2月初版2刷
ISBN 978-986-91115-9-1
著作權所有，翻印必追究

馮建彰（二馬）
FREE'S設計公司　創辦人

1998—2002
TVBS　美術設計
2002—2006
東風電視台　美術組長
2006
FREE'S福利事國際有限公司
負責人
2014
FREE'S加入必應創造有限公司
任職創意長

從事流行音樂演唱會、舞台設計
十餘年，藉由個人工作職場經
歷，觀察流行音樂產業變化。從
電視台的免費演唱會，到兩岸流
行音樂市場大開，迎接天王、天
后、天團巡迴演唱會時代來臨。
藉由影片、照片分析每一個案件
的內容與過程，一場一場精采的
LIVE回憶、設計過程。

團隊簡易介紹影片
youtu.be/WNZTnsvyupY
FREE'S 官方部落格
frees.pixnet.net/blog